U0062541

THE STORY OF
POKÉMON
宝可梦视觉艺术史

[英] 未来出版社 编著　崔天祥 译

人民邮电出版社
北京

图书在版编目（CIP）数据

宝可梦视觉艺术史 / 英国未来出版社编著 ； 崔天祥
译. -- 北京 ： 人民邮电出版社，2024.1（2024.3重印）
ISBN 978-7-115-61744-6

Ⅰ. ①宝… Ⅱ. ①英… ②崔… Ⅲ. ①漫画—绘画史
—日本 Ⅳ. ①J209.313

中国国家版本馆CIP数据核字 (2023) 第083101号

版权声明

内容提要

欢迎来到宝可梦的世界！宝可梦系列已经有 25 年的历史了，最初是 Game Boy游戏机上的一款游戏，随着后续游戏的不断推出，以及衍生出的漫画、动画作品，宝可梦系列开始风靡全球。

宝可梦系列在 25 年中不断地保持内容的更新，并建造了包含游戏、动画、漫画及相关衍生品的庞大娱乐帝国，吸引着全世界不同年龄段的人群。在中国，几乎很难找到一个不认识皮卡丘的年轻人。本书是为了庆祝宝可梦系列 25 周年而编写的。书中回顾了 25 年来所有的宝可梦故事，从第一世代到第八世代。书中详尽描述了每个故事的创作背景，探索了宝可梦系列背后的故事。无论你是宝可梦的新手还是"专家"，当跟随本书一起踏上石英高原的时候，你都会爱上这段神奇的旅程。

本书适合宝可梦爱好者阅读、收藏。

◆　编　著　未来出版社
　　译　　　崔天祥
　　责任编辑　李　东
　　责任印制　马振武

◆　人民邮电出版社出版发行　北京市丰台区成寿寺路 11号
　　邮编　100164　电子邮件　315@ptpress.com.cn
　　网址　https://www.ptpress.com.cn
　　北京盛通印刷股份有限公司印刷

◆　开本：889×1194　1/32
　　印张：7.25　　　　　　　　2024 年 1 月第 1 版
　　字数：370 千字　　　　　　2024 年 3 月北京第 9 次印刷
　　著作权合同登记号　图字：01-2021-5012号

定价：69.80元

读者服务热线：(010)81055410 印装质量热线：(010)81055316
反盗版热线：(010)81055315
广告经营许可证：京东市监广登字 20170147号

FUTURE

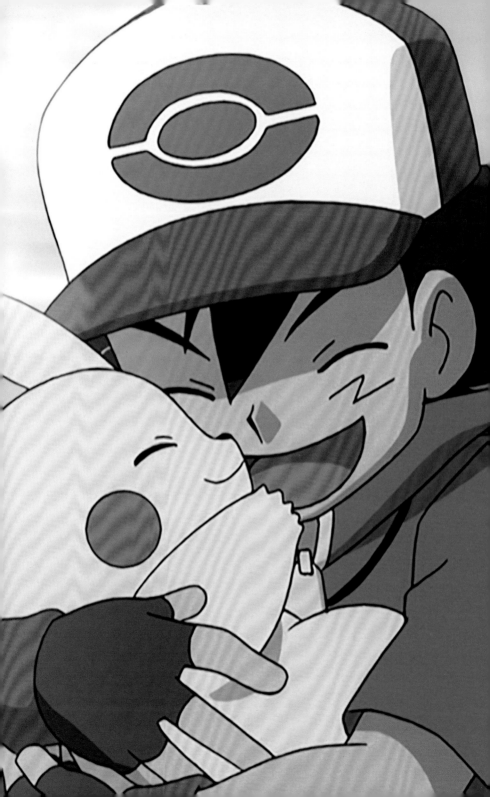

前言

你好！欢迎来到宝可梦的世界。25 年来，这个系列已经为有抱负的训练家们带来了很多快乐。小时候抓虫子的经历让田尻智萌生了创造宝可梦的想法，这个想法后来发展成 Game Boy 游戏机上的双版本游戏，俘获了大批日本玩家的心。从那时起，宝可梦就有了席卷全球的目标。

随着相关电子游戏、玩具、卡牌、漫画、动画等的发展，宝可梦迅速成长为一个多媒体巨头。宝可梦会定期加入新的宝可梦、游戏和地区来维持热度。这个策略很有效，宝可梦因此成为世界上很成功的品牌。今天，几乎没有哪个年轻人不认识皮卡丘、小智和极有辨识度的精灵球的标志。

本书将带你回顾宝可梦第一世代到第八世代的历程。在这个过程中，我们将了解到这个系列如何在各个世代加入新元素，还会探索每一世代宝可梦图鉴增加的内容，并深入探索电子游戏和动画系列等的幕后故事。无论你是宝可梦"博士"，还是正在向石英高原迈出第一步、有抱负的宝可梦新手，我们都相信你会享受这个旅程。

属于你的宝可梦传奇故事即将展开。一个充满梦想和冒险的宝可梦世界正等着你。出发！

目录

宝可梦

25

周年庆！

宝可梦进化史

宝可梦在 20 世纪 90 年代人气爆棚，至今风头仍不减当年，成了世界上非常畅销的游戏系列之一。游戏媒体人尼克·索普与两位开发者谈论了关于这个考验你能否"把它们全收服"的系列……

忽视宝可梦的存在是很难的，即使你本人没有被诱惑去收服宝可梦，你也可能认识玩宝可梦的人。宝可梦系列游戏的销量已经超过 3.68 亿套，其中一些作品的销量突破了 1000 万份大关。不过，它远不止是一种游戏——自从 1999 年该系列在英国推出以来，皮卡丘的笑脸出现在从集换式卡牌到电影院屏幕的各个角落。然而，许多人可能会感到惊讶，因为这个系列的起源可以追溯到 1990 年。

宝可梦系列一直主要由 Game Freak 开发，这是一个日本团队，由作家田尻智和插画师杉森建创立的同名游戏爱好者杂志发展而来。"我们刚开始开发游戏的时候，有一些程序员读者能接触到硬件并进行技术处理——我们就这样开始制作电子游戏了。"杉森建在一次接受《Games TM》杂志采访，讨论宝可梦系列历史的时候如是说。该公司于 1989 年发布首款游戏 Quinty，这是一款发布在红白机上的益智游戏，在北美版的红白机发行时改名为 Mendel Palace。同年，游戏机 Game Boy 发布，Game Freak 迅速行动起来，利用掌机可以通过连接线联机和携带方便的特点，勾勒出一种新型 RPG（Role Playing Game，角色扮演类游戏）的愿景。1990 年，一份名为"胶囊怪物"的设计文件已经准备就绪。

宝可梦游戏的底层逻辑是相当典型的日本 RPG，但又有几个不同之处。首先，作为一个宝可梦训练家，你不是在走故事流程的时候"招兵买马"，而是收服在野外遇到的宝可梦。这个元素在早期的设计文件中就有了，虽然最初的想法是让玩家获得魅力值，但在成品中，训练家要做的是削弱野生宝可梦，然后用精灵球收服它。宝可梦有不同的属性（如火属性和水属性），这些属性让宝可梦之

增田顺一监制了宝可梦全系列。

大森滋设计了最近的宝可梦游戏作品。

（下转第 13 页）▶

宝可梦小知识
最重／最轻的
宝可梦
铁火辉夜：999.9千克
鬼斯：0.1千克

Hey! You came from PALLET TOWN?

[Game Boy] 游戏中通常有帮忙送物品的任务或打倒一个邪恶组织的情节。

Enemy HOOTHOOT used GROWL!

[Game Boy] 从《宝可梦 金/银》开始形成了在续作中增加新宝可梦的惯例。

PIDGEY :L3
HP:

BULBASAUR :L7
HP: 12/ 24

LEECH SEED saps Enemy PIDGEY!

◀ （上接第 11 页）

间存在克制或对抗的关系。其次，宝可梦游戏支持多人联机，因此看起来不像是典型的 RPG。玩家可以通过联机在游戏中交换宝可梦或者进行宝可梦对战。一些宝可梦甚至需要通过联机交换来进化。多人联机是宝可梦游戏立项书的核心内容，也是田尻智对游戏的核心构想。

最后，新游戏每次都会同时发行两个版本，而且两者都有各自的限定宝可梦。这个天才设计是田尻智的良师益友——宫本茂的智慧结晶。要想获得全部宝可梦，玩家不能只沉浸在单机游戏中，还需要进行联机交换。关于宝可梦游戏，游戏作曲人兼程序设计师增田顺一解释道："人们说（过去）玩游戏时通常都是自己一个人玩，而我们希望能让大家体验到与朋友一起玩游戏的快乐。"

游戏进入了开发阶段。由于商标版权问题，游戏标题改成了"宝可梦"（"宝可梦"为非官方译名。自 2019 年起，"宝可梦"正式确定为官方译名①）并沿用至今。尽管在任天堂 Game Boy 发行后不久，宝可梦游戏就已立项，但是一直到 1996 年，宝可梦游戏才开始在日本发售，而此时，使用黑白显像管的任天堂 Game Boy 差不多要被淘汰了。《宝可梦 红/绿》的游戏模式与先前的标准 RPG 相同，但两者的主要差异改变了宝可梦游戏的目标。玩家需要在单机状态下击败 8 名道馆馆主（道馆的首领）并获得 8 枚徽章，最后还要挑战四天王和劲敌。这之后，游戏的社交功能就显得很必要了——如果你想要集齐 150 种宝可梦的话。

宝可梦初代游戏中还有一个小插曲：游戏中其实存在第 151 种宝可梦——梦幻。在游戏开发晚期，工作人员在清理游戏漏洞后得到的空间中加入了这种"神秘宝可梦"。不经过测试而擅自加入数据，这种行为在今天是难以想象的。所幸梦幻没有带来任何麻烦，相反，它甚至帮助宝可梦游戏脱离了困境。梦幻无法通过游戏中正常的途径获得，只会偶尔通过程序漏洞出现，而关于如何获得梦幻的谣言也逐渐流传开来。玩家会在一些特别活动中获得梦幻，其中第一个活动是 COROCORO 漫画（龙漫）举办的限量赠送梦幻的活动，吸引了超过 7 万名玩家报名。关于梦幻的故事在更多人口中口耳相传，扭转了游戏发行初期的低迷销量。通过之后更多的营销活动，游戏销量进一步提高。虽然《宝可梦 红/绿》发行于 1996 年 2 月，但其销量巅峰是在 1997 年夏天。

《宝可梦 红/蓝》的本土化工作经历了漫长的延期，最后终于在 1998 年登陆美国，之后于 1999 年登陆欧洲和其他 PAL 地区。尽管在日本发展缓慢，但宝可梦在海外的情形并非如此，因为宝可梦搞突击营销，几乎同时把动画、集换式卡牌游戏和电子游戏输出到海外，一股热潮几乎在一夜之间就开始了。而像《宝可梦 皮卡丘》

①在日本，"宝可梦（ポケットモンスター）"被译为 Pocket Monster；而在日本以外的其他国家和地区，第一世代宝可梦一度被决定翻译为 Monster in pocket（口袋里的怪物）。但是由于 Monster in pocket 与科乐美的游戏 Monster in my pocket 过于近似，因此 Game Freak 最终选择了专属缩写 Pokémon。——译者注

[Game Boy Color]《宝可梦 金/银》既可以在 Game Boy Color （GBC）上运行，也可以在 Game Boy 上运行。

[Game Boy Color] 地图上体现了从白天到黑夜的变化——城镇逐渐变暗，人们开启灯光。

这种由皮卡丘作为主角，剧情取材自动画的特别版本，更是起到了推波助澜的作用。最终，第一世代游戏的销量超过了 2300 万份。在第一世代游戏还在国际上掀起波澜时，日本玩家已对续作翘首以盼。1999 年末，宝可梦的续作终于"千呼万唤始出来"。

《宝可梦 金/银》经历了系列的第一次大规模改革，玩家将在城都地区开始全新的冒险。因为游戏平台是 GBC，所以游戏的视觉效果比前作有了大幅提升，这是本作最明显的变化。但变化远不止于此。游戏卡带中内置了一个电池供电的实时时钟，可以影响游戏中的事件。某些宝可梦在白天更容易遇到，而其他的只能在晚上找到，还有一些事件只在每周的特定时间出现。现在，玩家几乎可以让所有收服的宝可梦生蛋来获得新的宝可梦，并学会专属技能。游戏还引入了钢和恶两种新属性来解决第一世代游戏中的一些平衡性问题，特别是要解决超能系宝可梦过于强势的问题。

不过，最重要的新内容是 100 种新的宝可梦，其中包括现有宝可梦的其他形态。比如皮丘是皮卡丘的幼年形态；呆呆王取代了第一世代游戏里的呆壳兽，成为呆呆兽的新进化型。此外，游戏中也有像梦幻这样的特殊宝可梦——时拉比。增田顺一在《宝可梦 金/银》发行后解释了新要素的理念："我总是喜欢先想出数字。当我设想世界会是什么样子的时候，我想的是人们会在那里遇到什么样的宝可梦，需要多少宝可梦，所以我通常先想出数字。"

（下转第 16 页）▶

> ❝ **我们希望能让大家体验到与朋友一起玩游戏的快乐。** ❞
>
> ——增田顺一

宝可梦小知识
最长/最短的宝可梦
吼鲸王：1450 厘米
电电虫：10 厘米

银幕上的宝可梦

　　你很有可能是通过动画第一次接触到宝可梦的，而不是游戏。动画讲述了小智作为宝可梦训练家的冒险经历，他的身边有可靠的皮卡丘和前两个道馆馆主小刚和小霞陪伴，后来这两个人被其他的同伴所取代，但他们有时也会归队。一路上，他们参加道馆比赛，捕捉新的宝可梦，并经常遭到"成事不足，败事有余"的火箭队三人组武藏、小次郎和会说话的喵喵的攻击。

　　动画系列取得了巨大的成功，至今已经制作了1100多集TV动画，以及多达23部的动画电影。第一部电影的总票房超过1.63亿美元，曾一度成为游戏旁支系列电影中票房最高的电影，这一纪录后来被2001年由《古墓丽影》改编的电影打破。2019年，宝可梦向真人电影迈出了大胆的一步，出品了《大侦探皮卡丘》，其续集正在制作中。

　　宝可梦系列动画在全球范围内有5集被删除，主要原因是里面出现了现实世界中的灾难场面，可能引起观众不适。还有3集因使用武器等问题而从英语版中删除。然而，争议最大的是1997年以虚拟宝可梦多边兽为主题的一集，因为动画中出现了强烈而快速的闪光导致数百名日本儿童出现不适而被送往医院。

（上接第 14 页）

《宝可梦 金/银》在世界范围内取得了巨大的成功，由于本地化速度更快，该作品卖出 2300 万份所用的时间比第一世代游戏短得多。《宝可梦 金/银》的资料片《宝可梦 水晶》随后发行，新的游戏主机 Game Boy Advance（GBA）开始进入人们的视线。此时，名为《宝可梦 红宝石/蓝宝石》的第三世代游戏也已经在发行的路上。

这些游戏的背景在一个新地区——丰缘。"我希望玩家在丰缘地区能感受到大自然的丰富多彩，"增田解释说，"在我小时候，我的祖父母住在九州。我每次去他们那里都会去抓虫子，去河里玩耍，干一些抓鱼之类的事，我想把这种享受大自然的感觉带到游戏中。"新宝可梦有 135 种，宝可梦总的种类数增加到了 386 种。虽然代码中有 386 种宝可梦的数据，但在《宝可梦 红宝石/蓝宝石》中只能捕捉到 202 种，而且不能与前几代联动，开发者之后需要解决这个问题。《宝可梦 红宝石/蓝宝石》的战斗系统有了重大改进，比如双方可以共派出 4 只宝可梦进行团体战；还有新的特性系统，宝可梦身上被动触发的特性会对战斗产生影响。

然而，最大的变化是增加了非战斗的元素，加入了宝可梦华丽大赛。在华丽大赛中，你的宝可梦与其他训练家的宝可梦将在评审团面前表演招式，争夺名次。"在开发游戏的时候，我们真的想找出提高宝可梦游戏吸引力的办法，"增田透露说，"因此，我们想出了各种方法，让人们可以在不参与宝可梦战斗的情况下享受游戏的乐趣。"尽管做了提高吸引力的尝试，但《宝可梦 红宝石/蓝宝石》并没有像以前的游戏那样大卖。然而，即使其销量低于常规宝可梦系列的销量，它也是其他系列可望

宝可梦小知识
最快/最慢的
宝可梦
雷吉艾勒奇：200
小卡比兽：5
（基础数值）

"我们想出了各种方法，让人们可以在不参与宝可梦战斗的情况下享受游戏的乐趣。"

——增田顺一

[Game Boy Advance] 由于《宝可梦 红宝石/蓝宝石》的团队战,一些招式更有用了,因为它们能击中所有对手。

而不可即的——这两款游戏售出了1600万份,是 Game Boy Advance 上最畅销的游戏。

"开发重制版主要是出于技术原因,因为 Game Boy 和 Game Boy Advance 无法联动。在刚开始开发《宝可梦 红宝石/蓝宝石》时,我们就希望玩家能够捕捉所有旧的宝可梦及新的宝可梦。"《宝可梦 火红/叶绿》是原汁原味的重制版,改进了视觉效果并扩展了一些内容,其中包括《宝可梦 红宝石/蓝宝石》的新内容,最主要的新内容是在七之岛通关后的任务。重制版又一次大获成功,好评如潮,销量约为1200万。

Game Boy Advance 在 2004 年底被任天堂 DS 取代,但此时《宝可梦 火红/叶绿》刚刚完成一轮全球发布,显然,所有人的目光都集中在旧系统上。虽然任天堂在 DS 上发布了没什么存在感的旁支系列作品《宝可梦冲刺赛》,但也在 Game Boy Advance 上发行了《宝可梦 绿宝石》,这是一款与《宝可梦 水晶》类似的游戏,是《宝可梦 红宝石/蓝宝石》的资料片。直到 2006 年,粉丝们才能接触到第四世代宝可梦游戏。

《宝可梦 钻石/珍珠》让粉丝们看到了大量的变化,其中许多变化成了现在主系列游戏的标准。游戏的背景在全新的神奥地区——一个被长长的山脉分割的大岛。8个新的道馆馆主和新的四天王在等着玩家,并且增加了107种新的宝可梦,宝可梦总的种类数扩充到493种。战斗系统也得到了进一步的完善,许多招式根据它们的攻击方式被重新归类为物理攻击或特殊攻击,例如,伏特攻击变成了物理攻击,因为招式发动时宝可梦之间有身体接触;而暗影球没有身体接触,因此改成了特殊攻击。然而,最令人兴奋的是该系列移植到新平台后出现的直观变化。

首先,DS 是任天堂第一个为呈现 3D 画面而设计的掌机,这可能彻底改变游戏

（下转第 23 页）▶▶

[Game Boy Advance]GBA 的画质更好,因此设计师能让城镇看起来更逼真。

[Game Boy Advance]《宝可梦 红宝石/蓝宝石》加入了需要主角打败的邪恶组织——海洋队和熔岩队。

一枝独秀，百花齐放

赶时髦的玩家还可以选择很多其他的怪物养成类游戏

《怪物农场》

游戏平台：PlayStation
发行时间：1997

特库摩发行的作品，声称是与宝可梦相似的战斗游戏，但两者的怪物获取系统差异很大。在本游戏中，玩家将 CD 放入 PlayStation 的光驱后可以获得新的生物。

《数码宝贝世界》

游戏平台：PlayStation
发行时间：1999

这个来自万代的竞争对手从未获得与宝可梦相同的知名度，但数码宝贝系列作品是很多人共同的美好回忆。与宝可梦不同的是，在本游戏的整个主线任务中，只有一只数码宝贝会陪伴玩家。

《勇者斗恶龙怪兽篇 特瑞仙境》

游戏平台：GBC
发行时间：1998

艾尼克斯的 RPG 系列的旁支系列作品，是宝可梦系列作品在 Game Boy 平台上的最大竞争对手。与宝可梦不同的是，本游戏包含 215 个怪物和一个深度培育系统。该游戏在 PlayStation 和 3DS 平台上的重制版已经发行。

《最终幻想 XIII-2》

游戏平台：PS3/Xbox 360
发行时间：2011

艾尼克斯的 RPG 三部曲的第二弹。在本游戏中玩家可以在战斗中捕捉怪物，并可以加入不同的阵营。与《宝可梦红/蓝》一样，本游戏可以收集和培育约 150 种怪物。

《玉茧物语》

游戏平台：PlayStation
发行时间：1998

游戏角色的独特造型是由近藤胜也设计的，他是一位动画师和角色设计师，因参与制作吉卜力工作室的电影《魔女宅急便》而闻名。因本游戏的销量较好，所以 2001 年其续作在 PlayStation 2 上推出。

卡牌收集者

"战火"从卡带烧到卡牌。

宝可梦集换式卡牌游戏于 1996 年 10 月首次在日本推出，这是一种不寻常的旁支系列产品，它的生命力超越了电子游戏。它的战斗玩法与主系列游戏类似，但有一些关键区别——宝可梦能够在战斗过程中进化，并且必须利用能量卡进行攻击和撤退。当一名玩家没有宝可梦在场上，或者一名玩家击败对手的宝可梦并抽完 6 张奖赏卡时，游戏结束。

当《万智牌》的发行商威世智在 20 世纪 90 年代末获得授权，为英语国家的受众发行这款游戏时，许多玩家忽略了战斗玩法，专注于交易和收集。这种卡片很受欢迎，以至于许多学校都禁止学生玩，因为担心会出现盗窃和不公平交易的问题。喷火龙金属卡是第一套基础卡中最珍贵的卡片——品相良好的初版卡在今天仍然可以卖一大笔钱。

宝可梦公司在 2003 年获得了游戏的全球发行权，并继续提供实体卡牌游戏和数字版本（用于 PC、Mac 和 iPad）。但如果你想用更复古的方式来玩，该卡牌游戏也有自己的 GBC 改编版。哈德森公司 1998 年发行的《宝可梦卡牌 GB》中，玩家在一个 RPG 风格的游戏中击败 AI 对手。这款游戏受到了玩家和评论家的欢迎，销量超过 200 万份，并在 2001 年出了日版续作，最终在 2012 年有了粉丝的翻译版（日译英）。

旁支系列作品

宝可梦的旁支系列作品有很多，我们来看看其中最好和最差的作品

《宝可梦随乐拍》
发行时间：1997

最好的宝可梦旁支系列作品要能捕捉到原游戏的精髓，同时保持玩法的新鲜感和刺激感。《宝可梦随乐拍》可以说是非常棒的游戏，它将"把它们全收服"的概念应用于摄影。

《宝可梦随乐拍》是一款轨道射击游戏，讲述主人公阿彻的冒险故事。阿彻没有用枪射击宝可梦，而是用相机拍摄，并根据宝可梦在最终照片中的整体大小和构图情况获得分数。某些宝可梦只能在特定的地点找到，而其他的宝可梦必须使用一些特定的物品才能引诱出来。这是一款很棒的游戏，令人高兴的是，这款游戏在几十年后的 2021 年又有了续作。

> **我们希望更加深入地开发游戏，让宝可梦真正出现在游戏世界中。**
>
> ——大森滋

《宝可梦竞技场 2》
发行时间：1999

当任天堂透露宝可梦将进入任天堂 64 时，我们以为新作将是一个很厉害的有 3D 效果的 RPG，但我们错了。

尽管我们最初很失望，但《宝可梦竞技场 2》实际上是宝可梦爱好者的必玩游戏，因为玩家可以用转换器把《宝可梦 红/蓝》中的宝可梦上传到华丽的 3D 游戏中并让它们战斗，也可以选择 4 种对战模式和 6 种宝可梦。这基本上是原游戏的废案，但其视觉效果令人印象深刻，所以游戏效果也很好。然而，我们认为续作更好，因为里面有一些真正出色的小游戏。

《皮卡丘啾有精神》
发行时间：1998

　　开发商 Ambrella 受到拓麻歌子的启发，显然认为这个概念可以应用于宝可梦。然而并不能，这款有创新性但非常令人失望的游戏就证明了这一点。玩家通过任天堂 64 的内置麦克风与皮卡丘互动。玩家可以参加各种活动，包括钓鱼和做菜，但糟糕的控制系统和简陋的语音技术导致游戏体验很差。GameCube 的《宝可梦频道》和 Wii 的两个《宝可梦乐园》游戏算是它的续作，继承了一些内容。

《宝可梦弹珠台》
发行时间：1999

　　《宝可梦弹珠台》是另一款早期的宝可梦游戏，它证明了任天堂的宝可梦完全能胜任其他类型的游戏。最令人难忘的是，它是第一批采用振动模组的 Game Boy Color 游戏之一，那时候还没有多少游戏使用这个模组，游戏卡带的尺寸也因此变得很大。虽然游戏中物体的运动情况有时与现实世界有点偏差，但《宝可梦 红/蓝》的两种场地制作精良，有很多有趣的旋转装置和斜坡。最棒的是"捕捉"和"进化"模式，你可以在两分钟内捕捉一个特定的宝可梦或让它进化。如果你想要体验宝可梦主系列游戏的氛围，则可以用宝可梦图鉴捕捉所有种类的宝可梦。

《宝可梦 + 信长的野望》
发行时间：2012

　　这可能是我们玩过的最奇怪的宝可梦游戏，但也是一款好游戏。《宝可梦 + 信长的野望》是一款儿童友好型战略游戏，它将知名 IP 宝可梦与光荣特库摩控股的信长的野望系列融合，效果出乎意料的好。玩家在乱世地区旅行，与宝可梦、武士和军阀作战，争取将该地区统一为一个国家。与一般的游戏相比，这是一个大不相同的 RPG，里面有很多玩法。这种奇特的融合游戏相当罕见。

《宝可梦不可思议迷宫》

发行时间：2005

　　《宝可梦不可思议迷宫》的最大魅力在于它是第一个可以让你扮演宝可梦的游戏。它的两个版本横跨 GBA 和 DS，不至于看起来太简陋。对于那些不了解这个系列的人来说，这其实是 Game Freak 在 roguelike 类型上开发的很不错的旁支系列作品。在游戏中，皮卡丘和伙伴们探索有名的地点并进行回合制战斗。该游戏虽然比大多数同类型的游戏简单，但有的地方也很难玩，而且只有通过版本间的交换才能获得所有可用的宝可梦。

《宝可梦巡护员》

发行时间：2006

　　相信任天堂会让画图变得有趣。与以前的宝可梦游戏不同，在《宝可梦巡护员》中，你可以绕着宝可梦画特定的圆圈来捕获它们。这显然是为了展示 DS 独特的系统，但它确实很好玩，而且在后期阶段会变得相当有挑战性。可惜的是，虽然捕捉宝可梦的小游戏很有趣，但主线剧情很无聊，与传统的宝可梦游戏相比非常轻量化。

《宝可梦冲刺赛》

发行时间：2004

　　这款 DS 首发游戏最好的地方是，它能够与 GBA 中的一些宝可梦联动，创造新的赛道。不过，这是这个平淡无奇的游戏唯一的优点。让宝可梦在设有关卡的赛道上竞速，这听起来很有趣，但赛道设计平淡得令人难以置信，玩法也过于简单，所以可玩性并不高。你往哪个方向刷，皮卡丘就往哪个方向跑，这听起来就很无趣，实际上也确实如此。各种不同的地形和用于加速的设计为这款 Ambrella 开发的游戏带来了一点乐趣。

配图中机型为 Nintendo 3DS，属任天堂 DS 后续机种。

◀ （上接第 17 页）

的表现方式。然而，《宝可梦 钻石/珍珠》只是稍微 3D 化了，战斗中宝可梦还是 2D 的（虽然相较前作有所改进），只有战斗外的画面 3D 化了，而且在功能上与 2D 基本无差异。正如增田所回忆的那样，DS 中的游戏确实可能出现一些令人惊讶的新设计："在 DS 游戏中设计 3D 场景的好处之一是我们可以做更多的动态演示，例如自由调整镜头角度。这有点不好解释，但能够控制镜头角度实际上大幅改变了游戏的平衡性。"在《宝可梦 钻石/珍珠》中，你可以从道馆的设计中看到这一点，例如，在百代道馆中，镜头拉近时，你会看不见躲在树后面的训练家。

[任天堂 DS] 虽然 3D 视觉效果在《宝可梦 钻石/珍珠》中首次亮相，但游戏的视觉效果并没有什么其他变化。

　　其次，增加了网络连接功能。DS 是任天堂第一个真正实现在线游戏的掌机，而在支持这一功能的游戏中，宝可梦是关键的一个。有史以来第一次，使用 Wi-Fi 连接的玩家可以无视距离，与其他玩家的宝可梦进行战斗和交换，而且不需要额外的设备。对于希望集齐宝可梦并向全世界的训练家展示自己队伍强度的玩家来说，这是一个巨大的进步。然而，在线游戏的出现意味着没有人需要出门捕获宝可梦。正是因为这一点，为家用游戏机开发宝可梦主系列游戏似乎是最有吸引力的，这也是粉丝们经常要求的事情。然而，增田对此有不同的看法。

　　"我们仍然认为掌机是宝可梦的最佳平台，原因之一是，你可以用掌机把游戏带在身边。我们真的很想专注于为人们创造条件，让他们在现实生活中相见。例如，如果有一个特别的宝可梦游戏发行，那么粉丝们会聚在线下谈论游戏内容。宝可梦游戏可以创造那种类似节日的氛围，这是我们非常喜欢的地方。显然，你可以独自在家里玩，这也是

（下转第 25 页）▶

Eusine: Take a look at it!
SUICUNE is waiting for you!

[任天堂 DS] 传说中的宝可梦通常只能遇到一次，如果把它们打倒或捕获失败，它们就会消失。

[任天堂 DS] 在第二代的复刻版中，宝可梦可以跟在你身后。

不同寻常的宝可梦
一些长相怪异的宝可梦

熔岩蜗牛

据说这种宝可梦的体温超过 9900 摄氏度，非常夸张。这个温度接近太阳表面温度的两倍，太阳表面的温度只能达到 5504.85 摄氏度……

跳跳猪

这种像猪一样的生物活得很悲惨——如果它不一直用有弹性的尾巴弹跳，那么它的心脏将停止跳动，没错，它就会死。坦率地说，我们更希望它像跳跳虎那样跟随自己的想法弹跳，而不是为了活着而被迫弹跳。

破破袋

它是一个垃圾袋！更准确地说，它是一个耳朵长在头顶，用碎玻璃当嘴，手臂看起来像溢出的垃圾的垃圾袋。它通过家庭垃圾和工业垃圾的化学反应形成。当然，这也没什么毛病。

哭哭面具

这种幽灵般的宝可梦保留着前世的记忆，它偶尔看起来像是会哭的面具。

迷你冰

迷你冰由英国设计师詹姆斯·特纳（James Tumer）设计，它是一种跟冰激凌甜筒很像的宝可梦。事实上，它的雪顶可以融化，融化后会露出一个光秃秃的冰头。它进化后会有一个勺子。

◀ (上接第 23 页)

玩法之一，但掌机可以兼顾多人联机和单机游戏两种玩法，这是它最大的优点。"

这是可以理解的，特别是当掌机游戏继续表现得非常出色时。《宝可梦 钻石/珍珠》的总销量为 1800 万份，其在 2008 年推出资料片，即《宝可梦 白金》。第五世代游戏即将面世，但重制项目又一次捷足先登。《宝可梦 心金/魂银》是《宝可梦金/银》的重制版，加入了全新的视觉效果和最新的设定，成为第四世代最后一个主系列游戏。《宝可梦 心金/魂银》还与宝可梦计步器——一款 LCD 设备同步。玩家可以通过红外连接将宝可梦从箱子中传送到计步器中，与它们一起散步，以此提高某些数值。玩家还可以通过计步器获得物品和捕捉宝可梦。

以《宝可梦 黑/白》为标志的第五世代游戏在某些方面与前几部作品有很大的不同。增田解释说："《宝可梦 黑/白》的主要目标是为宝可梦老粉和新粉提供相同的体验，所以每个玩家都会获得同样的惊喜和快乐。"在游戏中，玩家破天荒地遇到新的宝可梦。对于十多年来受够了充满超音蝠和小拳石的洞穴的粉丝来说，这是一个值得欢迎的变化。玩家在击败四天王后可以使用以前的宝可梦。

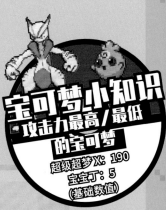

宝可梦小知识
攻击力最高/最低
的宝可梦

超级超梦X: 190
宝宝丁: 5
(基础数值)

游戏还有一些其他改进。新的合众地区取材于纽约都会区。由于改进了 3D 视觉效果和地图设计，所以合众地区的地图不再像前作那样受制于网格。合众地区是迄今为止最漂亮的地区。游戏中的季节会随时间变化（虽然是每月一变的），而且新的宝可梦音乐剧取代了宝可梦华丽大赛。游戏增加了一个宝可梦梦境世界功能。玩家可以通过这个功能进入互联网，并有机会获得之前无法获得的宝可梦。

2010 年游戏发行后，《宝可梦 黑/白》的销量超过 1500 万份，再一次获得成功，为开发资料片创造了条件。与传统不同的是，续作的编号出现了变化。"在《宝可梦 黑/白》中，很多故事情节都有没填的'坑'，其中有一些是故意的。很多工作人员想回看这些'坑'，并填完一部分'坑'。"增田回忆说，"我记得当时很多人都在期待《宝可梦 灰》，但我一开始就想在《宝可梦 黑/白》之后再推出双版本，因为我们有很多想法想用双版本来实现。我们将故事设定在两年后，加入了与'2'相关的各种元素。我们认为应该把'2'放在游戏名里。"新资料片与以前的资料片差异很大，因为故事和地点都是在原版的基础上新增的。

《宝可梦 黑2/白2》是 DS 上最后的作品，2012 年游戏发布时，3DS 就已经取代了 DS。2013 年底，宝可梦主系列游戏在任天堂的新掌机上发布了重要的第一作《宝可梦 X/Y》，这是该系列第一次全球同步发行的游戏。战斗以全 3D 画面进行，这种画面以前在《宝可梦竞技场 2》等主机游戏中出现过。玩家终于可以斜着移动了。

游戏还增加了妖精属性，以削弱强大的龙属性宝可梦。但最大的变化与进化有关。"人们喜欢宝可梦的原因之一是它们会进化，所以我们想让进化更吸引人，"增田说，"我与战斗系统设计师和图形设计师讨论了这个问题，最后设计出了只在战斗中出现的超级进化。"以前，宝可梦只能通过战斗之外的进化来改变形态。新的超级进化需要宝可梦携带对应的进化石，而且宝可梦只能在战斗中进化，战斗结束就会恢复原貌。增田解释了为什么超级进化是暂时的："我真的很喜欢喷火龙，我也喜欢喷火龙的超级进化形态，但如果它保持这个形态，我还是会怀念喷火龙以前的样子。"

虽然《宝可梦 X/Y》销量口碑双丰收，但它并没有像 20 世纪 90 年代的首发浪潮一样获得主流的大量关注。2016 年是宝可梦诞生 20 周年，为整个系列注入了强心剂。《宝可梦 GO》在 6 月发布，抓住了所有玩家的心。这款智能手机游戏使用 AR 技术，让每个玩家都能在现实世界中寻找并捕捉宝可梦。不久之后，《宝可梦 太阳/月亮》的发布似乎表明宝可梦正在经历第二个黄金期。这两个主系列续作通过新的 "Z 招式"，强调了宝可梦和训练家的羁绊，让战斗变得更加复杂。

《宝可梦 剑/盾》于 2019 年推出，并利用任天堂 Switch 的硬件优势，成为第一个出现在家用游戏机上的主线宝可梦游戏。然而，这两个游戏饱受争议，因为它们没有纳入全部种类的宝可梦，粉丝们将这一事件称为"Dexit"。尽管如此，这两个游戏仍然保持了一贯水准，不会让玩家失望，而且新的极巨化功能会让玩家的宝可梦变成"大怪兽"，很受玩家欢迎。

▶ [任天堂 DS] 合众地区的城市设计灵感来自纽约等大都市，有高大的建筑和地铁隧道。

[任天堂 DS] 道馆的布局在后来的游戏中变得越来越精细，甚至像这个重制版一样也增加了一些新的关卡。

[任天堂 DS] 由于网格化的地图设计比较少，《宝可梦 黑/白》中的地点看起来更写实。

[任天堂 3DS] 由于超级进化的出现，超梦等老牌宝可梦多年来首次获得新形态。

> ❝ **我们真的很想专注于为人们创造条件，让他们在现实生活中相见。** ❞
>
> ——增田顺一

如果你只是被动地体验宝可梦，很容易把它当成短暂流行的东西，但这种想法是片面的，因为最初玩宝可梦的孩子们长大后仍在玩。这个系列延续到今天靠的不只是热度。你可以看到像"Twitch 玩转宝可梦"这样的粉丝活动，这是品牌忠诚度的证明。在这个活动中，成千上万的玩家在聊天室里合作，在直播中玩完《宝可梦 红》。事实

上，宝可梦游戏在粉丝中激发了这种忠诚度，因为它们不是典型的硬核 RPG。由热心玩家扩充的战斗系统和多人游戏功能真正将玩家聚集在一起。在网游时代，一个仍能将玩家聚集在同一空间的游戏是真正的经典，而这正是宝可梦的特点。

[任天堂 3DS]《宝可梦 欧米伽红宝石/阿尔法蓝宝石》引入了只在本作中出现的翱翔天空模式。

[任天堂 Switch] 在《宝可梦 剑/盾》中你可以让宝可梦"极巨化"，赋予他们巨大的新形态。

宝可梦小知识
物防最高/最低的
宝可梦
壶壶：230
小福蛋：15
（基础数值）

第一世代

1996—1999

关都地区

宝可梦的第一波浪潮让世界为之一震。
除了游戏,随这波浪潮而来的还有动画、漫画和卡牌等。

成就了 25 年传奇的时代就此开启。宝可梦的第一世代在 20 世纪 90 年代末兴于日本，红遍全球，成为现象级作品。

肇始于《宝可梦 红/绿》双版本游戏，该系列很快在东亚地区流行开来。任天堂注意到了这股热潮方兴未艾，便决定让其蔓延到西方。等到宝可梦分别于 1998 年登陆美国、澳大利亚和 1999 年登陆欧洲时，这股浪潮已经在媒体上发展成了"大海啸"。两部游戏经过修复调整后命名为《宝可梦 红/蓝》，随之而来的还有流行一时的动画、风靡校园的集换式卡牌游戏和很多周边。

任天堂知道自己捡到宝了，于是加倍努力提升宝可梦的全球影响力。在《宝可梦 红/蓝》之后，更多的游戏接踵而至，包括剧情取材于动画、以皮卡丘为主角的《宝可梦 皮卡丘》，以及发行在任天堂 64 平台上的 3D 战斗游戏《宝可梦竞技场 2》[1]。由于一系列原因，该系列游戏在儿童和成人群体中都产生了共鸣，但最主要的原因可能是一句朗朗上口的口号：把它们全收服。这句口号完美地概括了宝可梦的内涵：游戏的基础玩法是用精灵球收服宝可梦，然后跟朋友交换宝可梦。在动画中，这句口号几乎成了主要角色的座右铭。任天堂迫切盼望粉丝们把值得收藏的宝可梦卡片囤起来。

宝可梦最初有 151 种，每种都有自己独特的外形、大小和能力。有些宝可梦几乎一经问世就立即俘获了人们的心（如皮卡丘）。宝可梦种类繁多，每个人都能找到至少一种最喜欢的宝可梦。

①海外版的《宝可梦竞技场》实际上对应的是日版的《宝可梦竞技场 2》。——译者注

1996《宝可梦 红/绿/蓝》

第一批宝可梦游戏在任天堂的 Game Boy 上首次亮相。田尻智从游戏连接电缆获得灵感，创造了宝可梦。RPG 风格的战斗和宝可梦交换系统受到了玩家的欢迎。它的插画、音乐和玩法启发了整个系列的发展，即使在 25 年后，这一系列标志性的捕捉生物的游戏仍然有活力。

1996 宝可梦集换式卡牌游戏

如果你是在第一波"宝可梦热"中长大的，你应该记得这些卡片，它们无处不在。插画很精美，而游戏本身易学难精。今天，宝可梦集换式卡牌游戏仍然是该类型游戏中最受尊重的游戏之一，势不可挡。

1997《宝可梦特别篇》

这个漫画系列以《红·绿·蓝篇》为开端，取材于主系列游戏，由日下秀宪执笔。它讲述了互为劲敌的小智和小茂的冒险故事，一个聪明的女训练师小蓝加入了他们。《宝可梦特别篇》至今仍在更新，最新系列以《剑·盾篇》为主要内容。

1997《宝可梦》动画系列

在 20 世纪 90 年代末和 21 世纪 00 年代初，似乎所有人都会被那首朗朗上口的主题曲吸引。这部动画是一个吸引人的作品，一直在星期六的早晨陪伴观众，讲述了小智、小刚、小霞和皮卡丘的冒险故事，重现了游戏中的很多情节。

1998《宝可梦 皮卡丘》

《宝可梦 红/蓝》在西方发行一年后，这个再发行版面世了。《宝可梦 皮卡丘》更新了游戏中的宝可梦贴图，并与动画系列有一些呼应，而且让皮卡丘当主角。在这个游戏中，你的电气鼠会跟随你，在漫长的旅途中成为你的朋友。

1996《宝可梦竞技场 2》

Game Boy 游戏很不错，但它们没有跟上当时主系列游戏的脚步。2D 建模即将过时，3D 将成为主流。在这款发布在任天堂 64 上的战斗游戏中，训练家可以让他们的宝可梦在惊艳的 3D 画面中战斗。《宝可梦竞技场 2》并不像主系列游戏那样大受欢迎，但它仍然是史诗般的存在。

1998《宝可梦卡牌 GB》

如果你想收集所有的卡牌或享受游戏提供的一切，你就要花大价钱。因此，对于那些想要沉迷在卡牌游戏中的人来说，这款平价的 Game Boy 上的游戏是理想的选择，它携带方便，可以随时玩，而且容易上手，可玩性高。

1998《宝可梦随乐拍》

捕捉宝可梦进行对战是宝可梦系列游戏的主要内容，但这并不是它的全部内容。宝可梦毕竟是野生动物，这个更人性化的系列可以给玩家提供别样的体验。在这款任天堂 64 上的第一人称"狩猎游戏"中，你可以坐车旅行，给你最喜欢的宝可梦拍照。抓拍得越好，分数越高。

1998 宝可梦 电子宠物机

当你把宝可梦和那些 20 世纪 90 年代疯狂流行的拓麻歌子放在一起时，会发生什么？那就是会产生这个不可错过的配件！这个以皮卡丘为主题的装置是一个计步器，你可以用它在日常生活中走路时积累"瓦特"。这些瓦特可以用来给你的皮卡丘买礼物或抽奖。

1999《任天堂明星大乱斗》

皮卡丘出现在任天堂名人堂的格斗游戏中，进一步确立了宝可梦的知名度。在与马里奥、林克和萨姆斯的对决中，皮卡丘体型小、速度快、可以放电，面对对手时有一定的优势。越来越多的宝可梦将出现在这个有名的大乱斗系列中。

ЕADMSA 001—151

现在看来，最初的 151 种宝可梦是标志性的。1996 年在日本亮相，然后 1999 年底在全世界亮相，这个最初的宝可梦图鉴对于许多玩家来说是很亲切的。每个玩过游戏的人都会细数自己选择的首发角色（妙蛙种子、杰尼龟或小火龙中的一个）有多少好处，许多人都记得为了罕见的皮卡丘而在常青森林中搜寻，而只有宝可梦大师才有能力寻找并捕获强大的超梦。

每一世代都继承了最初宝可梦游戏的一些设定：被玩家们称为"御三家"的初始宝可梦的属性是草、火、水，旅程刚开始时你会遇到鼠类和鸟类宝可梦，还会遇到成长速度快的虫类宝可梦，到冒险结束时你可以遇到强大的龙属性宝可梦。这些传统都在初代建立。

因为一些志存高远的训练家试图模仿动画中最喜欢的角色，所以动画中常出现的皮卡丘、比比鸟、小拳石、宝石海星、阿柏怪、瓦斯弹和喵喵等成了明星宝可梦。与此同时，关于如何遇到难以捕捉的梦幻的传言在玩家中传开：是不是要冲浪到圣特安努号的后面？是不是要对着卡车使用怪力？事实是，你必须去参加一个特殊的活动才能遇到梦幻。

虽然后面的世代会解决初代宝可梦的平衡问题——在最初的游戏中，超能属性宝可梦有些强势——但《宝可梦 红/绿/蓝/皮卡丘》中的宝可梦将永远是勇敢的先驱。在最新的游戏中，它们获得了最大的优待，因为它们是"贵族"。

001 妙蛙种子　002 妙蛙草　003 妙蛙花　004 小火龙　005 火恐龙
006 喷火龙　007 杰尼龟　008 卡咪龟　009 水箭龟　010 绿毛虫
011 铁甲蛹　012 巴大蝶　013 独角虫　014 铁壳蛹　015 大针蜂
016 波波　017 比比鸟　018 大比鸟　019 小拉达　020 拉达

021 烈雀　　022 大嘴雀　　023 阿柏蛇　　024 阿柏怪　　025 皮卡丘

026 雷丘　　027 穿山鼠　　028 穿山王　　029 尼多兰　　030 尼多娜

031 尼多后　　032 尼多朗　　033 尼多力诺　　034 尼多王　　035 皮皮

036 皮可西　　037 六尾　　038 九尾　　039 胖丁　　040 胖可丁

041 超音蝠　　042 大嘴蝠　　043 走路草　　044 臭臭花　　045 霸王花

046 派拉斯　　047 派拉斯特　　048 毛球　　049 摩鲁蛾　　050 地鼠

051 三地鼠　　052 喵喵　　053 猫老大　　054 可达鸭　　055 哥达鸭

056 猴怪　　057 火暴猴　　058 卡蒂狗　　059 风速狗　　060 蚊香蝌蚪

你知道吗？

在动画中，
尼多王是劲敌的
最爱。

061 蚊香君　　062 蚊香泳士　　063 凯西

064 勇基拉　　065 胡地　　066 腕力

33

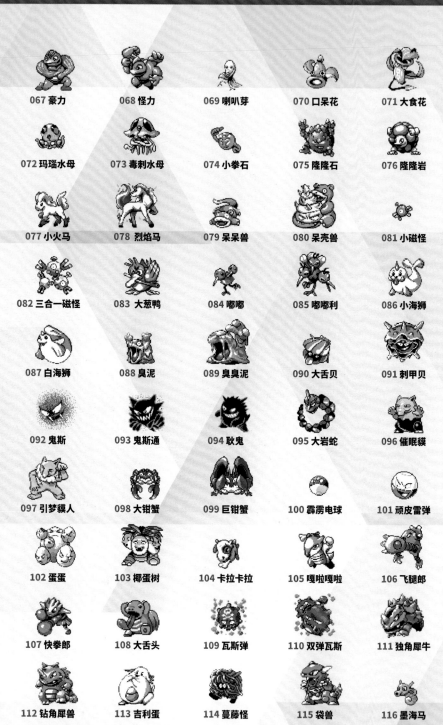

067 豪力　　068 怪力　　069 喇叭芽　　070 口呆花　　071 大食花

072 玛瑙水母　　073 毒刺水母　　074 小拳石　　075 隆隆石　　076 隆隆岩

077 小火马　　078 烈焰马　　079 呆呆兽　　080 呆壳兽　　081 小磁怪

082 三合一磁怪　　083 大葱鸭　　084 嘟嘟　　085 嘟嘟利　　086 小海狮

087 白海狮　　088 臭泥　　089 臭臭泥　　090 大舌贝　　091 刺甲贝

092 鬼斯　　093 鬼斯通　　094 耿鬼　　095 大岩蛇　　096 催眠貘

097 引梦貘人　　098 大钳蟹　　099 巨钳蟹　　100 霹雳电球　　101 顽皮雷弹

102 蛋蛋　　103 椰蛋树　　104 卡拉卡拉　　105 嘎啦嘎啦　　106 飞腿郎

107 快拳郎　　108 大舌头　　109 瓦斯弹　　110 双弹瓦斯　　111 独角犀牛

112 钻角犀兽　　113 吉利蛋　　114 蔓藤怪　　115 袋兽　　116 墨海马

"每一世代都继承了最初宝可梦游戏的一些设定。"

117 海刺龙

118 角金鱼

119 金鱼王

120 海星星

121 宝石海星

122 魔墙人偶

123 飞天螳螂

124 迷唇姐

125 电击兽

126 鸭嘴火兽

127 凯罗斯

128 肯泰罗

129 鲤鱼王

130 暴鲤龙

131 拉普拉斯

132 百变怪

133 伊布

134 水伊布

135 雷伊布

136 火伊布

137 多边兽

138 菊石兽

139 多刺菊石兽

140 化石盔

141 镰刀盔

142 化石翼龙

143 卡比兽

144 急冻鸟

145 闪电鸟

146 火焰鸟

147 迷你龙

148 哈克龙

149 快龙

150 超梦

151 梦幻

宝可梦 红/蓝

宝可梦不仅是一种现象级游戏，也是多媒体中的爆款。它在 20 世纪 90 年代末爆红，至今仍后劲十足。快拿起你的宝可梦图鉴，准备好记录宝可梦的"孵化、培育和进化"全过程吧

撰文：卢克·阿尔比热斯（Luke Albigés）

你有这样的想法吗？你想成为史上最强的训练师吗？宝可梦的许多元素都是相互关联的，光是看到相关的截图或标志，你的脑海中可能就已经响起开场的 G 和弦，浮现出动画中小智把帽子反戴的场景，或者忆起无论如何都得不到那张闪亮的喷火龙卡的往事。宝可梦通过多媒体，而不只是游戏席卷全球。在日本发行并大获成功后，在电视节目、周边商品和其他产品的支持下，它绝不会失败。宝可梦无处不在，在 20 世纪 90 年代后期，皮卡丘灿烂的笑脸随处可见。

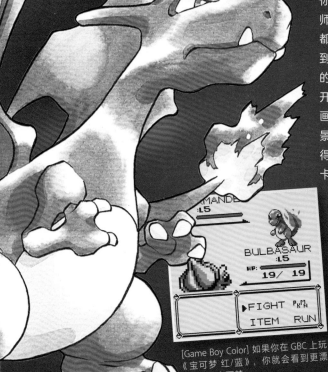

[Game Boy Color] 如果你在 GBC 上玩《宝可梦 红/蓝》，你就会看到更漂亮的彩色宝可梦。

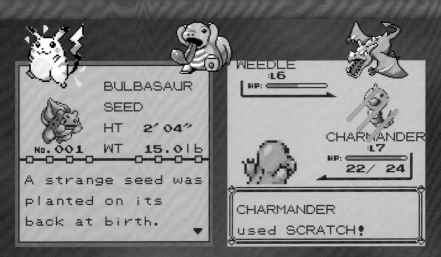

[Game Boy] 如果我们对宝可梦的战斗画面有什么不满，那应该就是它们基本是静态贴图。

Welcome to the world of POKéMON!

虽然这可能是我们所知的宝可梦现象的开始，但其实故事开始得早得多，早得可以追溯到 1990 年。如果你想了解这个品牌背后最重要的人物的起源，甚至可以追溯到更早。杉森建是 Game Freak 的资深画家，他几乎是该系列所有游戏的艺术总监和角色设计师，一直负责宝可梦的正式插画。他回忆道："田尻（智）先生是 Game Freak 的创始人，我上学的时候就是他的朋友了。我们曾经一起玩电子游戏，这家公司也因此诞生——田尻先生创办了公司，我入了伙。

（下转第 39 页）▶

[Game Boy] 开场动画会滚动显示游戏中所有的宝可梦。把它们全收服！

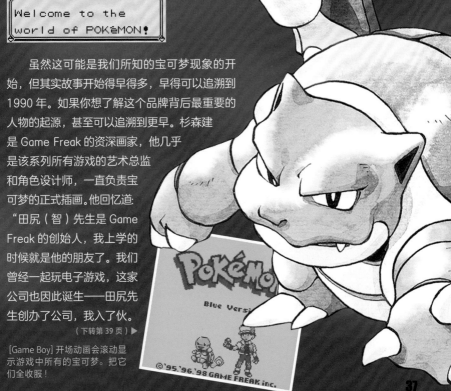

初出茅庐

我们问 Retro Gamer 读者"你的初始宝可梦是哪只？"，
他们是这样回答的……

妙蛙种子

　　说实话，我们本以为这个长着叶子的小家伙可以表现得更好——它可以在前两个道馆比赛中速战速决，而且独特的双属性可以让它拥有很深的技能池。它的进化速度也是御三家中最快的，它在 32 级而不是 36 级时就可以获得强大的最终形态。但是它很依赖变化招式，所以那些只想和对手硬碰硬的玩家可能不会选它。

小火龙

　　虽然"会进化为喷火龙的宝可梦"高居榜首是顺理成章的事，但其实选火属性的宝可梦作为初始搭档是最难的，因为它被岩石和水克制，这是前两个道馆馆主小刚和小霞使用的属性。尽管如此，由于它的攻击力是三者中最高的，所以一旦你克服了第一个障碍，小火龙家族就可以成为你的得力干将。

杰尼龟

　　在宝可梦游戏中，水属性宝可梦似乎因防御力高而出名。杰尼龟的最终形态水箭龟的防御力就很高，且它的成长速度并不快（另外，如果不在常青森林收服一只皮卡丘，你可能很难打赢小霞），但杰尼龟在动画中的表现总是会使它成为粉丝的最爱。

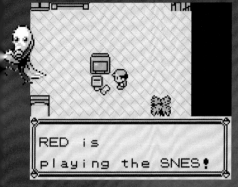

[Game Boy Color]Game Freak 把现实世界的物品作为给宝可梦粉丝的小彩蛋，这些小彩蛋将在整个系列中一直存在。

[Game Boy]《宝可梦 红》要解决所有游戏中最大的难题之一：选择御三家中的哪一个？

◀（上接第 37 页）

早在 1983 年，田尻先生就开始卖名为'Game Freak'的小册子，售价 200 日元，只在一些专卖店售卖。小册子讲的是街机游戏的攻略，因为在当时还没有家用游戏机。有一部分人会去这些专卖店看这本书，我就是其中之一。我们相谈甚欢，成了朋友，并认为街机游戏往往大同小异。如果我们去开发街机游戏，会做出什么不同的东西呢？当我们开始尝试时，有一些程序员读者，他们能接触到硬件并进行技术处理——我们就这样开始制作电子游戏了，然后增田先生也加入了我们。我们的第一个游戏是《Quinty》。"《Quinty》或者叫《Mendel Palace》是 1989 年在红白机上发布的一个简单的动作益智游戏，完成它之后，公司的野心更大了，开始开发规模更大的游戏，就是我们今天熟知的宝可梦。一开始的目标很小——做出 50 种左右的宝可梦，但随着新想法的产生以及硬件和编程技术的提高，宝可梦的数量稳步增长。事实上，听起来好像这个团队的想法总是比游戏卡带的内存更大。"从构思到完成《宝可梦 红/蓝》总共花了大约 6 年时间，所以真是搞了很久呢！"现任制作人增田顺一笑着说。他早期的工作主要是编程和为游戏歌曲作曲，后来在每个主系列版本中担任总监和制作人。他还说："我们开始时设计了大量的宝可梦，然后花了很多精力挑出最喜欢的 150 种。一旦我们对设计满意，就开始研究它们各自可以使用的招式。这个过程大概占了这 6 年中的 3 年时间，这是一项相当艰巨的任务。一开始并没有规划哪个宝可梦会用什么招式，我们先设计宝可梦，然后设计招式，再考虑哪些宝可梦跟招式可以很好地结合在一起，这是一个渐进的过程。"

　　增田的说法证实了我们的猜测，即团队的想法远远超过了卡带的容量，但这不仅仅是一个关于容量的问题，而是想法超出了 Game Boy 的硬件能力的问题。"这很难。一开始我们重点做的是通信和交换功能，但这很难做到，因为我们只能在两个游戏机之间传输少量的数据。"他解释说，"通信本身是一个很大的挑战，因为技术不支持，

（下转第 41 页）▶

宝可梦英文主题曲演唱者杰森·佩奇（Jason Paige）谈他如何为该系列的成功做出贡献

你是如何获得演唱宝可梦主题曲的机会的？

这是我每年为不同客户做的 100 场录唱中的一场。我以前为这家音乐公司工作过，而且像往常一样，demo 唱得很好。不久之后，歌曲做了一下调整，最终被批准用于宝可梦动画。动画系列成功后不久，我参与录制了专辑《2.B.A.Master》，专辑收录了主题曲的完整版本和《常青市》。

当你来录制的时候，是一切都已经定下来了，还是你做了一些个人化的修改？

每个环节都需要歌手和制作人、编剧和客户之间的合作，这样才能达到最好的效果。在录音过程中，我用许多旋律唱了"收服宝可梦"这句歌词，让他们在多个版本中选择。我在桥段部分即兴发挥了一下，并在唱某些歌词时提高音量，以增强情感。虽然我不是这首歌的作者，但我认为每个参与者都要对这首歌的成品负责。

你当时知道宝可梦吗？是否有通过什么材料了解过它的特点？

我是通过一些新闻报道知道宝可梦的。我们看了一些日版动画并了解它的氛围。

你是否想过宝可梦会变得多有名，以及这个主题曲会变得多么有标志性？

我的每一次录唱都是一次掷骰子，希望通过努力为大多数人带来最大的快乐。通常有了如名人参与、大制作人、编剧以及宣传网等这些有利因素，一首歌似乎一定会火起来，但结果却没有任何进展。我已经学会了活在当下——努力完成手头的录唱任务，然后继续下一个任务，就像浇灌种子，等待它结出果实。这么多年来，宝可梦仍然从当初种下的种子中开花结果。

你认为自己是宝可梦的粉丝吗？你是否玩/喜欢这些游戏，或者是玩一般的电子游戏？

我从小在街机上玩各种老游戏，如《太空入侵者》（Space Invaders）、《导弹司令部》（Missile Command）、《大金刚》（Donkey Kong）、《Q伯特》（Q*bert）、《夜司机》（Night Driver）。而在家里，我在雅达利（Atari）、Intellivision 和 Coleco 上玩游戏。现在我是《宝可梦 GO》的玩家和粉丝，它比我童年玩的街机游戏好很多，里面各种各样的玩法和成就系统比我年轻时玩的玩法单一的游戏更令人兴奋。关于如何成为最强训练家，没有标准答案。每个人都有独特的方式成为宝可梦大师，就像每个宝可梦都有独特的路径进化到最终形态一样。

你觉得这个主题曲跟你的其他作品相比，地位如何？

它与我在 20 世纪 90 年代中期创作的《狂热乐高》（Lego Mania）主题曲和其他流行的广告歌如解酸药（Pepto Bismol）的《恶心、烧心 & 消化不良》（Nausea Heartburn Indigestion）有着同样的地位。跟赛百味（Subway）的《新鲜食物》（Eat Fresh）、激浪（Mountain Dew）的《波西米亚狂想曲》（Bohemian Rhapsody）等也差不多。新的《宝可梦 Go》主题曲可以在网上收听，这首歌是新一代玩家和宝可梦爱好者的完美伴侣。我还会变魔术和做气球雕塑，所以孩子们有很多理由喜欢我。宝可梦让人快乐，并帮助他们拓展想象力。我也有一个作品集，通过分享我独特的真情实感和声音增强人们的想象力。

最后一个问题，关于你与宝可梦的合作，你有什么想补充的吗？

我相信宝可梦是一个能够促进批判性思维的游戏，因为人们在挑战中想出独特的策略，然后可以与其他玩家分享。这些经验很容易转化到他们自己的生活中。随着与 AR 等新技术的融合，游戏和品牌将有更多的开拓空间。我迫不及待地想看看未来的游戏会加入什么技术。而更新的游戏应该也会更加精彩，增加更多的功能，加强玩家之间的互动。从实体的角度来说，这一切都如此令人难以置信，因为玩家不仅要在家附近活动，而且要在整个地区内移动。《宝可梦 GO》的流行对儿童的健康产生了相当大的影响，孩子们玩游戏时要接触外面的世界，因此可以改善自闭症儿童的学习问题，并产生许多社会价值。

> **❝ 一开始我们重点做的是通信和交换功能。❞**
>
> ——增田顺一

◀（上接第 39 页）

但我们真的想实现通信，所以我们争取把它纳入其中。这是压倒一切的主题——一场与卡带容量的斗争，一场关于我们如何实现卡带的最优利用的斗争。我们设计了 150 多种宝可梦，需要把它们放进去。但后来遇到了角色移动的问题，所以我们想出了一个方法，就是当要角色移动的时候，让地图上的瓷砖动，而角色只在原地做动作。有了这些想法，我们找到了尽可能多的方法来压缩容量。我喜欢 Game Boy 这款游戏机，但应对这些挑战，并制作一个任何人都能参与并享受的游戏是很困难的。"

我们现在讨论的还是日版的《宝可梦 红/绿》，此时还没有考虑过本地化，而且当工作室准备把游戏在日本以外的地区发行时遇到了一些严重的问题。增田透露道："游戏名的灵感来自人们对不同颜色的感觉和看法。对我们来说，差别最明显的两种颜色是红色和绿色，但当我们开始考虑国外的情况时，显然就不一样了。特别是在美国，红色和蓝色被认为是'对立的'。"还有一些更紧迫的问题阻滞了游戏在国外的发行，所以日本和美国发行游戏的间隔超过了两年半，而在美国发行一年后游戏才在欧洲发

（下转第 44 页）▶

宝可梦系列的每一个新游戏或世代都具有重大的变化和改进。我们来看看前 20 年的创新情况

第一世代

《宝可梦 红/绿/蓝》
（1996）
《宝可梦 皮卡丘》（1998）

　　宝可梦于 1996 年首次在日本发行，是非常受欢迎的系列。尽管游戏的开发花了很长时间，但里面仍有明显的漏洞和问题，其中许多问题在当年晚些时候发布的第三款游戏《宝可梦 蓝》中得以解决。《宝可梦 蓝》更新了画面和音频，为 1998 年和 1999 年之间推出的国际版《宝可梦 红/蓝》打下了基础。另一个再发行版本《宝可梦 皮卡丘》也在不久后发行，游戏做了些贴合动画情节与风格的改动。

第二世代

《宝可梦 金/银》（1999）
《宝可梦 水晶》（2000）

　　开发一个敷衍的续作很容易，但 Game Freak 重现了初代游戏的所有优点。游戏加入了恶和钢两种新的属性来平衡属性，而且引入了时间系统，有些宝可梦和 NPC 只能在特定的时间出现，这很不可思议。游戏还引入了异色宝可梦、宝可梦的幼年形态、在战斗中使用的携带物品、宝可梦的性别和培育，并将特殊分成特攻和特防，把物理分为物攻和物防。

第三世代

《宝可梦 红宝石/蓝宝石》
（2002）
《宝可梦 绿宝石》（2004）
《宝可梦 火红/叶绿》
（2004）

　　这个世代的很多新元素都延续到了现在的宝可梦游戏中，并起主要作用——为宝可梦增加被动能力的特性，影响能力值的性格，二对二形式的双打对战，以及为和平主义者准备的宝可梦华丽大赛。计算宝可梦潜力的方式也进行了调整，开始向至今仍在使用的个体值系统转变。《宝可梦绿宝石》引入了出色的对战开拓区，更加关注游戏通关后的内容，《宝可梦 火红》和《宝可梦 叶绿》则把这些更复杂的新系统加入了初代游戏中。

第四世代

《宝可梦 钻石/珍珠》
（2006）
《宝可梦 白金》（2008）
《宝可梦 心金/魂银》
（2009）

　　这一世代游戏的主要变化是物理招式和特殊招式的分离，每个招式都有自己的分类。主机变成 DS 后，游戏也追加了一些新要素，如使用 3D 建模的画面、可以在各种情景中使用的触摸屏，以及第一次真正可用的联网功能。《宝可梦 白金》在此基础上进一步扩展，而重制版《宝可梦 心金》和《宝可梦 魂银》在第二世代游戏中加入了当前主系列游戏的所有新要素。

第五世代

《宝可梦 黑/白》（2010）
《宝可梦 黑2/白 2》
（2012）

　　玩家的满意度是第五世代游戏的主要考量，还好这方面做得不错。本世代游戏的主要变化包括取消了招式学习器的使用次数限制，挑战四天王的顺序不再固定，并取消了中毒等状态在战斗之外的效果，而像三打对战和轮盘对战这种新的战斗模式带来了更多的新玩法。在线游戏也有了改进，用于交换和战斗的宝可梦全球链接也终于出现在游戏中。也只有第五世代的续作名称中加入了数字。

第六世代

《宝可梦 X/Y》（2013）
《宝可梦 欧米伽红宝石/
阿尔法蓝宝石》（2014）

　　游戏的硬件水平大幅提高，一系列巨大的变化也随之出现，其中最主要的变化是主角可以斜着移动，以及游戏画面完全 3D 化。游戏增加了一种新属性——妖精，这是自第二世代以来首次加入新属性。另一个令玩家满意的地方是现在可以大致了解到一些隐藏数值，一些宝可梦可以在战斗中超级进化获得新形态和更强的能力。这之后，第三世代的复刻版中扩充了超级进化的内容。

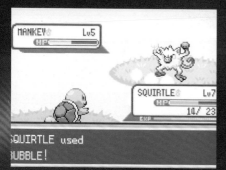

[GBA]《宝可梦 红/蓝》经过完整重制后在 GBA 上发行。

[Game Boy] 宝可梦中心是该系列的重要元素，它为所有人的宝可梦提供免费医疗服务。

◀（上接第 41 页）

行。"说到容量，我们发现了一件事，英语在卡带中占的空间比日语大。我们的容量不够了！卡带上的东西都很满，而且在我们开发游戏的时候，几乎没有空间来放英语。所以我们有很多容量相关的问题需要解决——比如改变宝可梦的名字，甚至在屏幕上输入名字，这些都是用日语设计的。要改变这些来适应英语是非常困难的，这也是我们在第一次设计游戏时没有考虑到的问题。我们真的不得不花很多时间来处理这些事情。"

当时在游戏中可以看到一些这样的情况：菜单、角色、宝可梦和物品的名字，甚至一些招式的名字都有字符限制。无论是对于屏幕还是对于卡带本身，容量都是非常重要的，所以正如增田所说，这些非常短的字块在游戏的其他地方也可以看到。"另一个例子是宝可梦图鉴。在日版中，你只有一个屏幕，所有的东西都显示在那里；而在美版和欧版中，必须要把图鉴分为两个屏幕来显示宝可梦的名字和细节。做出这些巨大的改变需要很长的时间，这也是造成游戏在海外延迟发售的原因。我们也从未料到宝可梦在国外会如此受欢迎，我们不知道宝可梦会成为一种现象，所以这真的很让人吃惊。为了让游戏进入不同的市场，我们需要花很长时间完成所有修改。"

做好所有额外的工作后，《宝可梦 红/蓝》于 1998 年底在美国发行。动画、卡牌游戏、更多的玩具游戏以及其他贴有宝可梦标志的各种商品一起发布，轰动欧美，而且当时任天堂没有说明欧洲的发布日期，所以想成为训练师的人需要不顾一切地去抢购进口游戏，一些独立游戏商店甚至大量进口这些游戏，以高价出售。粉丝网站 Serebii 的管理员乔·梅里克（Joe Merrick）回忆说："上学时，我的一个朋友去美国度假并带回了宝可梦。那时它还没有在这里发行，不过天空电视台正在播放宝可梦动画，所以当他展示宝可梦游戏时，我很感兴趣。看了动画后，我缠着母亲让她给我买进口游戏。"

由于有很多媒体为宝可梦造势，因此你可能会对它的质量有所怀疑。对于那些不是粉丝的人来说，不稳定的电视节目、低预算的动画和大量的廉价收藏品足以让他们怀疑宝可梦的质量。尽管宝可梦动画的品质可能没有那么高，但它有娱乐性，它通过丰富多彩的人物和易于理解的故事吸引新的粉丝，而宝可梦游戏一直是一流的。

> **为了让游戏进入不同的市场，我们需要花很长时间完成所有修改。**
>
> ——增田顺一

"我认为质量必须过关，"梅里克喃喃道，"要是质量不过关，人们就没有玩这个游戏的动力。虽然《宝可梦 红/蓝》有点小毛病，但它们的基础很扎实，而且可玩性很高，所以很多人'入坑'。不过，动画和卡牌也对宝可梦的影响力产生了巨大影响。许多人不玩游戏，只关注动画或卡牌，但就像游戏一样，质量过关，动画和卡牌才能火起来。"

宝可梦确实火了。在宝可梦的世界里，各种产品的开发并行不悖，总是有新的进展。游戏开发可能很耗时，但当宝可梦发布新动画、新卡组、新玩具系列或者其他新东西能填补主系列游戏发布之间的空白时，保持高曝光率就很容易。"我们确实有不同的工作人员参与不同的事情，我们在开发游戏时总是考虑到这些，"增田承认道，"我们确实要考虑如何在游戏开发完成后，发展游戏之外的东西。特别是卡牌游戏，我们已经让 Creatures 公司负责游戏开发，我们与他们讨论如何最大程度地在卡牌游戏中把主系列游戏的内容发扬光大，以及如何把我们正在创造的新宝可梦与他们的计划相契合。"他还表示，在多个团队和公司之间协调是很难的，特别是当游戏发布日期不能轻易更改的时候。"我们开发游戏时会让电视、TCG 和动画团队参与进来，这样他们对宝可梦世界、角色和宝可梦的情况会有更好的了解，"杉森建补充说，"我们在一起设计角色和设定，以确保它们在电影、游戏和卡牌中保持一致。"

正如预期的那样，《宝可梦 红/蓝》的续作来得又快又多，但直到形成一些几乎是宝可梦发行的传统时，Game Freak 才发布了第 3 个游戏作为资料片来补充最初的双版本，最初的资料片是《宝可梦 皮卡丘》，它添加了一些《宝可梦 红/蓝》中没有的细节。《宝可梦 水晶》《宝可梦 绿宝石》和《宝可梦 白金》都在各自的世代中扮演了类似的角色。

新的曙光

一款激动人心的新宝可梦游戏……

宝可梦主系列游戏相互之间非常相似：玩家扮演一个新晋训练师，挑战 8 个道馆馆主和宝可梦联盟。然而，Game Freak 为该系列游戏做出了新的诠释。《宝可梦传说 阿尔宙斯》把我们带回到古代，一个尚未成形的神奥地区。它似乎是开放世界游戏，有一点《荒野之息》的感觉。这款游戏在 2022 年已发售。

宝可梦中的科学

**很多隐藏的因素决定你能否培育完美的宝可梦，
真正的宝可梦大师需要掌握所有的因素**

个体值

简单来说，个体值是决定一只宝可梦潜力的隐藏数值。虽然是在收服宝可梦时随机产生的，但这些数值更容易通过培育来操纵。亲代宝可梦将这些数值传给后代，如果配偶携带红线，则遗传的数值可能会增加。连锁繁殖虽然很耗时，但孵化出的宝可梦会获得完美的个体值。

性格

在培育优秀个体值的同时，你也要确保最终获得的性格对培育的这只宝可梦有利，而又不会削弱太多其他能力值。例如，内敛的性格很适合胡地，因为这样可以提升特攻，削减攻击力——它的攻击力本来就很低。对一项有正向加成的能力来说，10% 的加成就很多了，而且这几乎都是用其他能力的削弱换来的，这意味着很少有人会选对能力没有影响的性格。

基础点数

基础点数指的是通过与不同类型的宝可梦战斗而获得的数值。每打败一个对手，就会给一项能力增加 1 点或多点基础点数。在 100 级时，每获得 4 点基础点数，对应的能力值就会上升 1 点。注意，基础点数不能无限增加——每种能力的基础点数上限为 255，6 种能力的基础点数合计不能超过 510。每项能力值最高可以加到 63 点，你也可以给每种能力都分配基础点数，但是每项能力值都不会提升太多。

招式

虽然你可能认为招式是最不重要的事情，但情况并非总是如此。某些招式只能通过遗传习得。在某些情况下，在多种宝可梦之间进行复杂的连锁遗传，可能会在遗传过程中增加新的变化。在大多数情况下，招式学习器和招式传授者可以作为自然习得招式的补充并获得完美的结果，但在某些情况下，你想要的招式只能通过繁殖获得。

特性

由于每种宝可梦都有 1 ~ 3 种被动发动的特性，因此获得正确的特性很重要，不过这也取决于具体是哪只宝可梦。在某些情况下，特性间的差别可以忽略不计，或者有的宝可梦只有一种特性，这种情况比较好办。但是对于其他宝可梦来说，是否拥有最优特性决定了这只宝可梦是否有竞争力。

携带物品

你还要考虑你队伍中的每只宝可梦应该携带哪种物品。这通常会与现存优势和游戏计划相联系，尽管许多非常规的选择也是可行的，比如用携带凹凸头盔的坚果哑铃对抗超级袋兽，这样你就明白我们的意思了。携带讲究类道具（听起来有点讽刺）后只能使用上场后使出的第一个招式，不过可以提高攻击力、特攻或速度，但想要发挥其效用就需要围绕这类道具选定一套招式。

队伍平衡

如果你真的想成为最强的训练师，只靠一只强大的宝可梦是不行的，协同作战很重要。你需要有尽可能多的属性来联防，要对所有主要的威胁有反制手段，还需要辅助型宝可梦提供支援。争取选一只进攻型和一只防御宝可梦来输出或防御特殊攻击和物理攻击，在团队中留下两个空位进行联防和支援。

> ## 一次性加 300 种左右的新宝可梦太多了。

——杉森建

从《宝可梦 黑/白》开始，用来扩充双版本的不再是传统的资料片，而是续作。一直有谣言说《宝可梦 X/Y》将与《宝可梦 Z》组成三部曲，但最后传说中的宝可梦基格尔德却在第七世代的《宝可梦 太阳/月亮》中隆重登场。

虽然每款宝可梦游戏的核心结构都是从《宝可梦 红/蓝》发展来的，但在提高玩家满意度方面，游戏一直在进步。玩家在习惯了新游戏中的许多小改动后，可能很难再想玩老游戏。"我对老游戏的感情肯定很深，但我并不太想重玩这些游戏，"梅里克在今天讨论回归老游戏时跟我们说，"我玩老游戏的时候，经常发现很多方便游玩的设计都没有，让我玩起来很费劲。例如，在《宝可梦 红/蓝/皮卡丘》中，除非你有攻略，否则你根本不知道游戏中的招式有什么效果。有时，我在玩没有方便游玩的设计的老游戏时就会想，'我们以前是怎么玩这些游戏的？'不过，只要我不去想这个问题，我还是可以愉快地享受这些游戏并玩到通关。"

DOOBRIE wants to fight!

我们应该都给劲敌起了很傻的名字吧？这里我们叫他"可怕的无名氏"。

[Game Boy Color] 为了让游戏中的角色形象与动画和原画保持一致，对《宝可梦 皮卡丘》中的精灵形象进行了重绘。

即使如此，做一些方便玩家的微调也只是游戏进步的一个方面，每一个新的世代都会增加游戏的战略玩法，甚至每一个新世代都会增加全新的宝可梦。"为什么每次游戏只加入约 100 种宝可梦？并不是说我们想不出来，而是当我们有新员工的时候，每个人都有独特的想法，"杉森建解释道，"宝可梦的种类数是由项目周期决定的。另外，一次性加 300 种左右的新宝可梦太多了——我们必须考虑到战斗的平衡。"

加入新属性也要考虑这些因素，这就是宝可梦自推出以来只增加了 3 种新属性的原因。"哪怕增加一种属性，都会使游戏玩法更加复杂，所以当我们想加入新属性的时候，必须真正考虑到战斗的平衡，"杉森建告诉我们，"有了新的招式，就有了无限的组合。如果我们能解决这个问题，那么我们就可以增加更多属性，这也不是不可能的。"

梅里克从一开始就加入了，他和其他你可能想提及的人一样，有资格讨论这个系列的意义——他几乎每天都在处理各种和宝可梦相关的事情，虽然只是一项业余工作，但有时每周的工作量是相当惊人的。他笑着说："有时只用 5 个小时，而有时则需用 155 个小时。""工作量完全取决于宝可梦的动态。慢慢地，不仅我更加注重网站的质量，而且宝可梦也发生了更多事情。在过去的几年里，我通常会有很多无事可做的时候。我的习惯是断更的时间不会超过一天，而想达到这样的更新频率很难，所以要绞尽脑汁想出一些理由来更新。不过现在，我很少遇到这个问题了。"

宝可梦有很多值得喜爱的地方，所以一些人盲目的看法让我们伤心，因为他们对宝可梦的了解基于彩色宣传资料和比较粗糙的动画。动画在宝可梦诞生不久，且正在流行的时候播出，那时候宝可梦还不能证明自己，更没有成长为内容丰富的 RPG 系

这是哪只宝可梦？

你是宝可梦"博士"，还是"小白"？做测试看看你是哪种人吧……

答案：1. 耿鬼，2. 喷嚏鳄火暴，3. 卡比兽，4. 急冻鸟，5. 梦幻

列之一。"人们认为宝可梦是一款儿童游戏，但我认为这是一种误解。"杉森建说，我们认为，如果能透过表象，更深入地探究其深不可测的复杂战略，你会发现作为RPG，它值得更多的尊重和赞誉。但是，虽然有些人难以认同这个系列的优点，但喜爱宝可梦的玩家组成的群体跨越了年龄层。当《宝可梦 GO》引得所有年龄段的粉丝纷纷出门时，你可能就会明白这一点。"到目前为止，宝可梦中我最喜欢的是社群。"梅里克告诉我们，"除了其中的一些元素外，它是最友好的社群之一。人们不遗余力地帮助他人寻找宝可梦。游戏的设计就是为了让人们在一起战斗和交换，到现在也是这样的。我听说有些人的父母是因为宝可梦而相遇的，真是太不可思议了。"

梅里克最后说："宝可梦在 20 世纪 90 年代的影响力是惊人的。它无处不在，每个人都在玩它。我从未想过我们会再次看到这样的事情。然后，《宝可梦 GO》出现了，宝可梦再次无处不在。我们是否会再次看到类似的情况？这很难说。现在的行情比 20世纪 90 年代的时候更不稳定，也更饱和。《妖怪手表》曾在日本有几年的黄金期，但现在也衰落了，而且从未达到宝可梦这样的影响力。我不确定我们是否会看到一个系列能同时渗透到媒体的各个方面，并再次成为像宝可梦那样的现象级作品。"

占领电视

多年来，我们一直在关注小智和他忠诚的伙伴皮卡丘的冒险，但这一切是如何开始的？

撰稿人：雷切尔·特兹安

　　1997 年，在日本发布前两款宝可梦游戏《宝可梦 红/绿》的一年后，宝可梦动画的第一集就播出了。主角小智是一个有抱负的宝可梦训练家，在 10 岁之后，他准备开始一场全新的冒险，去世界各地旅行，与世界上最强的训练师对战，并与数百种宝可梦相遇。

　　1100 多集之后，这个动画系列仍在继续，小智现在已经游历过主系列游戏中的每一个地区，获得了令人羡慕的道馆徽章，捕捉并训练了各种各样的宝可梦伙伴（甚至结识了传说中的宝可梦），但他仍继续磨炼训练师的本领，探索宝可梦世界中各种引人入胜的秘密。

　　那么，他的旅程是如何开始的呢？回顾动画的第一季，它的背景是与初代游戏一样的关都地区，在这里我们第一次见到了年轻的小智。在第一集《宝可梦，就决定是你了！》中，小智在他生命中重要的一天睡过头了，大木博士要在这一天给他第一只宝可梦。在前一天晚上，面对眼前的艰难选择，小智一直坐立不安——是选妙蛙种子、小火龙还是杰尼龟？然后他就睡着了。起晚后到达大木博士的实验室时，小智很沮丧地发现，不仅他的童年劲敌小茂捷足先登，选走了他的首选宝可梦，而且其他宝可梦也被领走了。不过其实还有一只。大木博士不太想把最后一只宝可梦——一只顽固、不听话的小皮卡丘——交给像小智这样的新人。这只皮卡丘不想成为任何人的伙伴，甚至不想待在它的精灵球里。

　　他们之间的关系当然发展得很不顺利，小智不得不用绳子拉着这只不情愿的皮卡丘，并戴上橡胶手套免遭皮卡丘的电击。但当他俩被一群愤怒的烈雀攻击时，皮卡丘受伤了，这就需要小智带着皮卡丘逃去安全的宝可梦中心。皮卡丘被小智的勇敢和不畏艰险的决心所鼓舞，跳出来救了小智，发出了令人难以置信的、以闪电为动力的电击，打败了这群烈雀。在共同完成了这场激烈的战斗之后，他们俩很快成了"生死之交"。

　　在小智的多次冒险中，皮卡丘一直是他忠实的伙伴。而且由于宝可梦系列的流行，

（下转第 52 页）▶

去哪里看动画

在宝可梦 TV 关注小智的冒险之旅

宝可梦 TV 是一个可以观看宝可梦动画的平台，里面有宝可梦剧集、电影和特别节目，平台方便，资源免费。如果你想重温小智的早期冒险，或观看最新的系列，这个平台堪称完美。你可以在网上在线观看剧集，或者通过 iOS 或安卓设备上的宝可梦 TV 应用程序观看剧集。你也可以在应用程序上下载剧集离线观看。因为是免费服务，所以你不能随意观看所有系列的动画，这些动画是轮播的，为了不错过某一集，你可能需要反复观看某一季的动画。同样，电影也只在特定时间段播放。

各个世代的特定主题精选集也会在一段时间内整理出来，例如，绿色宝可梦大集结——以草属性宝可梦为主角的精选剧集。尽管没有提供全部的剧集，但宝可梦 TV 仍然是一个快速且方便观看一系列有趣的宝可梦冒险动画的途径。

◀ (上接第 50 页)

皮卡丘已经成为该系列的标志性吉祥物，这个可爱的黄色小动物被装饰在各种你能想到的商品上。小智的皮卡丘还是不喜欢进入它的精灵球，它选择在小智的肩膀上旅行，而且还拒绝进化。在《电击对战！枯叶道馆》这一集里，小智和皮卡丘被道馆馆主马志士和他的雷丘压制。但是当皮卡丘有了通过雷之石进化的机会时，它拒绝了，决心以自己的方式来打败雷丘。

小智游历了从关都到伽勒尔的所有主要地区，在这个过程中，他既结识了朋友，也遇到了对手，这些人中有些是游戏中的重要角色，从道馆馆主和四天王到对战开拓区首脑和联盟冠军。小智最初的两个伙伴小刚和小霞是游戏《宝可梦 红/绿/蓝》中的道馆馆主，动画中他们的形象远比游戏中的丰富。在该系列的第一集里，小智第一次遇到了水属性训练师小霞，也就是华蓝市的道馆馆主。小智为了把受伤的皮卡丘带到宝可梦中心，偷了她的自行车（并随后毁掉了）。暴脾气的小霞不甘心就这么算了，她决定加入小智的旅行，直到小智能赔她自行车。小刚是深灰市的道馆馆主，但在动画中，他更注重精心培养宝可梦，而不只是作为训练师去战斗。他加入了小智的队伍，目标是努力成为宝可梦培育家。在动画的第二季《橘子群岛篇》中，一个叫小建的宝可梦观察家短暂替代了小刚，但后者在第三季《城都联盟篇》中回归。

其他加入小智队伍的主要角色包括小遥、小光和莎莉娜（他们也是主系列游戏中的主角），以及道馆馆主天桐、艾莉丝和希特隆。小遥和小光（分别来自丰缘和神奥）以协调训练家的身份参加宝可梦华丽大赛，在比赛中评判宝可梦的指标是表现和风格，而不是实力。同样，莎莉娜也参加了整个卡洛斯地区的三冠卫星赛。

无论小智和他的伙伴们走到哪里，总会有一个三人组跟着他们，制订偷皮卡丘和遇到的任何罕见宝可梦的新计划……不过他们没怎么成功过就是了。自从第二集《宝

火箭队三人组堪称该系列的喜剧人，有时你会忍不住为他们和他们搞笑的计划加油。

可梦中心大对决！》以来，忠诚的火箭队成员武藏、小次郎和会说人话的喵喵就开始对小智的不同寻常的皮卡丘有了执念，他们试图从常青市的宝可梦中心偷取皮卡丘，但很快就被强大的电击挫败。在那次失败后，他们发誓要为坂木老大捉到皮卡丘，因为他们急于让坂木知道自己很有能耐。从那天起，他们继续跟踪小智和他的伙伴们（火箭队三人组管他们叫"小鬼头"），走过每个地区，构思狡猾的计划，甚至建造各种巨大的、防电击的机械装置来试图打败他们，却总是不能成功。不过，你不得不佩服他们的毅力，直到今天，我们仍然可以背出他们的经典语录。

> **"无论小智和他的伙伴们走到哪里，总会有一个三人组跟着他们。"**

虽然火箭队三人组很烦人，但当有全能的、传说中的宝可梦威胁到宇宙的平衡时，火箭队三人组肯定只是主角遇到的最小麻烦。在该系列第一部电影《超梦的逆袭》（1998 年在日本上映，1999 年在北美上映）中，小智和他的伙伴们被强大的人造宝可梦超梦挑战，并很快发现自己处于它和梦幻（超梦是通过梦幻的基因制造的）之间的危险战争中。在超梦创造了一支具有侵略性的克隆宝可梦大军，并试图证明它们比训练师培养的宝可梦更强大后，小智冒着生命危险，证明了无意义的战斗并不是超梦想要的。此后，总共有 23 部宝可梦电影，大多数的剧情都是小智和他的伙伴合作来防止世界被破坏。从《幻之宝可梦 洛奇亚爆诞》中小智发现自己是被选中的人，需要帮忙让世界元素恢复和谐，到《决战时空之塔 帝牙卢卡 VS 帕路奇亚 VS 达克莱伊》中对抗时间之神和空间之神，小智、皮卡丘和伙伴们已经拯救了世界无数次。

在旅途中，小智收服并训练了各种各样的宝可梦，包括强大而顽皮的喷火龙、可爱的木木枭（它宁可睡觉也不愿意战斗）、30 只肯泰罗，甚至还有一只异色的猫头夜鹰。在每次冒险中，只有皮卡丘一直留在小智身边。

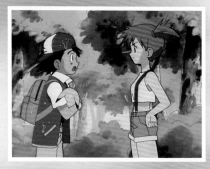

当小智的鲁莽行为给同伴带来麻烦时，水属性道馆馆主小霞总是会给他点颜色看看。

一部 7 集的特别迷你剧《破晓之翼》于 2020 年在 YouTube 上首播，它以伽勒尔地区为背景，聚焦《宝可梦 剑/盾》中的主要角色。

在数次冒险中，小智当然也结识了不少传说中的宝可梦/幻之宝可梦。

小智在前往一个新的地区时，经常会更新他的宝可梦队伍，把之前捕获的宝可梦送到大木博士那里去照顾。小智总是很关心队伍中的每一只宝可梦，他不仅训练宝可梦的战斗能力，还关心自己与宝可梦是否建立了良好的关系。虽然小智刚开始旅行时还是一个完完全全的初学者，既没有培育宝可梦的经验，也基本不知道如何有效地战斗，但是他非常信任自己的宝可梦，这是他成长为一个强大训练师的关键，也使他与邂逅的

宝可梦建立了亲密关系。小智在《宝可梦 XY》系列一开始就收服了一只呱呱泡蛙，并将其培育成甲贺忍蛙。小智与甲贺忍蛙羁绊很深，甲贺忍蛙也因此获得了前所未有的新形态。这种形态后来被称为"小智版甲贺忍蛙"，是训练师和宝可梦完美同步的体现。这种同步状态使甲贺忍蛙能够在战斗中像超级进化那样变得更强大。

在《宝可梦 XY》系列之后的动画是《宝可梦 太阳＆月亮》。主系列游戏《宝可梦 太阳/月亮》以阿罗拉地区为背景，使用了不同于传统的"诸岛巡礼"系统，取消了道馆战斗。《宝可梦 太阳＆月亮》也像游戏那样做了大量改动。与之前的系列相比，本次动画画风大变，并打破了维持多年的常规模式。小智没有踏上游历整个地区的漫长旅程，而是入读了库库伊博士开办的宝可梦学校，游戏中的关键角色也入读了这所学校，包括莉莉艾和考验队长玛奥、水莲、卡奇和马玛内。进入学校后，小智继续训练并提高他的战斗技巧，当库库伊博士决定在阿罗拉地区发起一个新的宝可梦联盟时，小智把他在

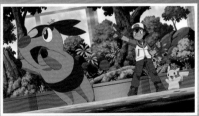

所有的冒险中学到的本领都使了出来，并且第一次赢得了令人尊敬的冠军头衔。

最新的系列《宝可梦 旅途》也让这部动画走上了一条与之前不同但令人兴奋的道路，小智和他的新朋友小豪成了樱木研究所的研究员，他们一起环游世界。小智的新目标是在宝可梦世界锦标赛中获得优胜，而小豪则对捕捉宝可梦、完成宝可梦图鉴更感兴趣——他确实有认真践行"把它们全收服"的口号。小豪甚至能在一集

中收服关都地区所有的虫属性宝可梦。他的最终目标是见到并收服幻之宝可梦梦幻，他在小时候曾与梦幻见过一次。

从最初作为新手训练师捕捉第一只宝可梦并学习战斗技巧以来，小智无疑已经走过了很长的路。在实现成为真正的宝可梦大师的终极梦想之前，他可能还有一段路要走，但有挚友（不论是人类还是宝可梦）陪在身边（皮卡丘是待在他的肩膀上），他一定能够克服旅途中的各种困难。

不可错过的冒险

盘点一下你绝对不想错过的系列

《宝可梦 石英联盟》

■ 这部 52 集的原创动画中有一些最具标志性的时刻——比如一只被遗弃的小火龙为小智所救（后来进化为强大的喷火龙），与超能属性道馆馆主娜姿诡异的相遇，杰尼龟军团的出现，以及与巴大蝶的感人告别。

《宝可梦 XY/XYZ》系列

■ 在这个系列中，小智和他的伙伴莎莉娜、希特隆和柚丽嘉一起在卡洛斯地区冒险。他们找到了一个神秘的基格尔德核心并与它成为朋友，这个核心是衣着时髦的邪恶团队——闪焰队的邪恶计划的关键。而小智和他的甲贺忍蛙激发了强大的"小智版甲贺忍蛙"形态。

《宝可梦 太阳＆月亮》

■ 小智入读了库库伊博士开办的宝可梦学校。在《太阳＆月亮——究极传奇篇》中，小智和他的同学们组成了究极防卫队，执行了重要任务并揭开了究极异兽的秘密。在整个系列中，一只穿着熊没没了地追赶火箭队三人组，十分滑稽。

《宝可梦 旅途》

■ 在这个最新的系列中，小智和小豪在包括伽勒尔地区在内的世界各地旅行。小智在伽勒尔地区遇到了冠军丹帝。为了和丹帝战斗，小智以提升在世锦赛中的名次为目标。在第一集《皮卡丘诞生！》中，我们将了解到小智最好的朋友——皮卡丘过去的（那时还是皮丘）感人经历。

《宝可梦 THE ORIGIN》

■《宝可梦 THE ORIGIN》是一部只有 4 集的特别短篇动画。该动画以关都为背景，在故事情节上进行了更忠实于前两部宝可梦游戏的改编。动画以宝可梦训练师赤红为主角，里面有许多游戏独有的元素。最后一集的情节与前 3 集很不一样，因为引入了超级进化。

宝可梦第一部电影：超梦的逆袭

在人气最旺的时候，宝可梦初上银屏

宝可梦动画在全世界范围内获得了成功。粉丝们一有机会就高唱主题曲，背宝可梦说唱歌词。在全球宝可梦热的高峰期，动画的创作者们写下了宝可梦第一部电影的剧情。《超梦的逆袭》于 1998 年在日本上映，一年后在世界其他地区上映。4Kids 承接了英语配音，而影院则动用了大量宣传材料来配合宝可梦的大银幕首秀，包括一系列独家发行的电影主题集换式卡牌。

影片深入挖掘了游戏中两个最神秘的宝可梦——超梦和梦幻的故事，并讲述了小智一行人收到了与"最强宝可梦训练师"战斗的神秘邀请，结果发现所谓训练师就是超梦的故事。该片取得了商业上的成功，是当时华纳兄弟公司（美国发行商）的动画中的周票房冠军。《超梦的逆袭》还展示了一种将出现在后续推出的《宝可梦 金/银》中的新宝可梦——顿甲。小智一行人在影片的一开始就与它战斗。

20 年后，《超梦的逆袭》被翻拍成 3D 动画《超梦的逆袭：进化》。这部新电影的情节与原作大致相同，但也加入了新的故事，并引入了一些初代之后的宝可梦。

你可以在 Netflix 上观看这部重制的电影。如果想看原版电影，你可从亚马逊 Prime、iTunes 或 Google Play 购买或租赁。

宝可梦集换式卡牌游戏

**宝可梦电子游戏如何华丽地正式成为世界上最大的
集换式卡牌游戏之一?**

撰文:亚当·巴恩斯

对于一个主要内容为收集和对战的游戏来说,宝可梦系列在 Game Boy 上大获成功后,最终决定把集换式卡牌游戏(CCG)纳入其旁支系列游戏,这也许并不奇怪。在 1996 年发布后,宝可梦的惊人成功自然带来了许多有趣的发展路径,但也许没有任何一种路径能像宝可梦集换式卡牌游戏(PTCG)那样与宝可梦最初的概念那么契合。但实际上,"把它们全收服"在实物方面的第一次尝试是 Carddass 100,由万代公司于 1996 年 9 月发行,此时距离《宝可梦 红/绿》一夜成名仅过去了数月,而且

日版游戏卡背面的图案与美版不同，上面写着
"Pocket Monsters"，这是宝可梦在日本的叫法。

> **"玩得越多，**
> **你越会完善策略，**
> **意识到某些卡组的**
> **优势和劣势。"**

该卡只在日本发行。跟其他所有此类集换式卡牌和贴纸一样，Carddass 卡牌可以单张购买，也可以 5 张一包地买，初代游戏中的 151 种宝可梦都收录在卡牌中。每张卡牌上都有宝可梦插画师杉森建为游戏创作的原始插画，都打上了"宝可梦收藏"（Monsters Collection）的标签，并在背面对卡牌中的宝可梦做了详细介绍。当时任何人都能获得一种近乎自己填写宝可梦图鉴的快感。随着宝可梦热全面袭来，这套卡牌自然非常受欢迎。因为是基于《宝可梦 红/绿》两款游戏开发的，这些卡牌也按此划分为两套，一些宝可梦只出现在其中一套卡牌中。一年后，第三套和第四套卡牌发行，卡牌背面有更多的细节和更新的插画，上面有每只宝可梦最具标志性的动作。

　　但是第一套卡牌发行后仅一个月，一些更吸引宝可梦粉丝的东西就取代了它们。

　　最初 PTCG 只在日本发行，但也有卡组中随机赠送神秘卡牌的销售模式。不同的是，这次的卡牌不只可以用来收集，还可以用来玩。就像 Carddass 卡牌一样，PTCG 的第一次发行基于初代的《宝可梦 红/绿》两款游戏，但你并不能收集到所有种类的宝可梦：游戏的目的不是收集所有卡牌，而是要建立一个"卡组"，与其他玩家进行线下对战。游戏传达出的想法是，玩得越多，你越会完善策略，意识到某些卡组的优势和劣势，以适应并调整你的玩法。在知道自己集齐卡牌之前（在当时没人知道他们是否集齐了卡牌），你可能会对每一个新买的卡包感到兴奋，主要是因为有可能买到能够极大改变玩法的新东西，或者你被一个拥有稀有宝可梦卡的玩家打败了，想不惜一切代价得到这张卡牌。这种围绕集换式卡牌的游戏理念并不是宝可梦的原创，这最初是由威世智公司在 1993 年的《万智牌》中构想的。但对于桌游行业来说，这是一个相对较新的领域，而宝可梦固有的搜寻、收集和训练宝可梦并让宝可梦战斗的主要内容使其很容易转化为 CCG。

　　游戏本身的设置也是对电子游戏进行的相当有效的改编。游戏开始时，玩家只能在战斗盘上放置"基础宝可梦"，就是未进化的宝可梦。玩家如果手中有合适的卡牌，就可以将宝可梦进化到更高的阶段，以提高它们的实力。这不仅很好地诠释了电子游戏中宝可梦的发展，而且还使双方玩家处于平等的地位，因为他们无法通过第一次抽签来获得他们最强的卡牌。和电子游戏一样，在战斗中只能使用 6 只宝可梦，其中一

（下转第 61 页）▶

那是什么宝可梦卡？

不同类别的卡牌及其使用方法概述

宝可梦卡

宝可梦卡是所有比赛的重要组成部分，这是很容易理解的。你可以用卡牌建立一个由 6 只宝可梦组成的团队，在战斗中轮换，以击败你的对手。你总是要从一张基础宝可梦卡开始，但一旦抽到宝可梦的 1 阶进化型和 2 阶进化型，你就可以加强他们的战斗力。

能量卡

这些卡牌可以为你的宝可梦提供能量并让它们发动招式，卡牌分为基本能量卡和特殊能量卡。游戏中每个属性都有对应的基本能量卡提供能量，而特殊能量卡可以提供多属性的能量和特殊效果，甚至可以治疗附加了特殊能量卡的宝可梦。

支援者卡

PTCG 中的其他卡牌都归为"训练家卡"，它们基本上都有一些独特的效果或特殊优势。然而，随着游戏多年的发展，许多卡牌都有了自己的子类，例如支援者卡，上面画着宝可梦游戏中的人物，具有独特效果。每回合只能打出一张支援者卡。

物品卡

这是一种训练家卡，上面画着可以在宝可梦电子游戏中使用的各种物品。在卡牌游戏中，一些基本的物品，如回复类物品或精灵球，可以快速收回宝可梦；也有其他更复杂、令人意想不到的物品可以发挥特殊效果，如厉害钓竿、博士的信或轮滑鞋。

竞技场卡

除了支援者卡，竞技场卡也是训练家卡的一个重要子类，它通常相当强大。在任何时候，场上都只能存在一张竞技场卡，并且卡牌通常会有改变游戏局势的效果，在打出另一张竞技场卡之前，这些效果不会消失。

◄（上接第 59 页）

只是战斗宝可梦，剩下的 5 只在被换上场之前都是备战宝可梦。每张宝可梦卡都至少有一个技能和关于如何使用该宝可梦的描述，与电子游戏不同的是，它们没有 4 个招式，也不能学习新的或忘记它们不想要的招式，而且相同宝可梦的不同套的卡牌中的设定都是相同的。例如，卡牌中的皮卡丘卡总是有 40 点基础 HP，并且总是有啃咬和电流攻击的招式。PTCG 和电子游戏之间也有一个相当大的区别，你不能无休止地让宝可梦攻击，直到 PP 用完；相反，你必须使用能量卡，它可以是通用的，也可以有许多不同的类型，代表电子游戏中看到的各种宝可梦属性。这就需要使用策略了，因为仅挑选你最喜欢的（甚至是最强的）宝可梦卡是不够的。你需要围绕你想要实现的战略来规划卡组，并挑选能打出好的配合的卡牌。假设你现在的战术核心是利用水箭龟卡和它的求雨招式，那么你就需要确保你的卡组中有很多蓝色的水能量卡，这样才能最好地发挥水箭龟卡的力量。但是只使用水属性卡牌是不够的，因为和电子游戏一样，卡牌游戏中也存在属性克制关系，使用电属性卡牌的玩家最终会打乱你的计划。

在游戏战术方面，PTCG 和宝可梦游戏有明显的相似性，但是 PTCG 还提供了

（下转第 63 页）▶▶

"百搭牌"

讽刺的是，宝可梦卡牌游戏也有了自己的电子游戏……

《宝可梦卡牌GB》

该游戏于 1998 年（日本）和 2000 年（美国）在 Game Boy Color 上发行，是数字化的卡牌游戏。它虽然是对卡牌游戏的基本复刻，但在设计和布局上看起来与电子游戏很像，这确实有点令人困惑。当然，这里也有同样的限制——你没法使用初代的全部宝可梦，而只能使用初代卡组中的部分宝可梦，不过也有一些新卡牌是这个游戏专属的。

游戏的故事情节比较简单，你的主要任务是去世界各地旅行，并与道馆馆主（在这里被称为卡牌大师）对战，但事实上，你是在与 AI 对战。虽然 AI 的级别可能不高，但它提供了你玩线下游戏时玩不到的单机游戏。

《宝可梦集换式 卡牌游戏 Online》

随着技术的发展和在线游戏设备的普及，宝可梦公司在 2011 年抓住了一个机会，发布了其广受好评的 CCG 的数字版本。与早期的 Game Boy Color 游戏不同，这次完全复刻了实体的桌游，玩家甚至可以购买虚拟卡包来作为数字版的藏品。虽然玩在线游戏可能没有拿着实体卡牌与真人对战的感觉，但现在玩家可以通过游戏的在线功能与全球各地的人对战，而不是只能在当地找到对 PTCG 感兴趣的玩家。

因为游戏是线上的，所以其版本一直在维护和更新，以配合新的世代版本，确保数字版与实体版卡牌游戏同步更新。

> **在游戏战术方面，PTCG 和宝可梦游戏有明显的相似性，但 PTCG 还提供了更多的东西。**

与所有成熟的卡牌游戏一样，收藏家会为强大或稀有的卡牌支付大量金钱。

◀（上接第 61 页）

更多的东西。由于参加 PTCG 很容易（你不需要有 Game Boy，或者朋友可以直接给你他的闲置游戏机），因此它变得和主系列游戏一样流行。

然而，PTCG 数年后才在日本以外的地区发行。威世智公司出版了该卡牌游戏的英文版本，最初是在 1998 年推出了该游戏的小样，让玩家体验一下 CCG。到了 1999 年 1 月，第一套基础卡发布，保留了与卡牌游戏相同的玩法，并在很大程度上让大量新玩家"入坑"了这个取材于宝可梦的卡牌游戏。

PTCG 将宝可梦竞技带到了台前，没有保留电子游戏中的首要目标——挑战四天王，而是利用类似的系统，以更精练和直接的方式体现玩家间交互的元素。意料之中的是，卡牌游戏有了自己的赛事，几乎变得和《万智牌》一样流行。2000 年，第一个大型国际比赛在夏威夷举行，堪称超级热带战斗。来自世界各地的 42 名玩家参加了这次比赛。而这仅仅是个开始，因为这种推动职业竞技的比赛有助于普及 PTCG。最终，官方的宝可梦联盟成立了，它允许全球各地的玩家获得"宝可梦博士"的头衔，进而安排当地的比赛。玩家可以通过参赛获得积分，最终参加国家和国际比赛。

到 2003 年，宝可梦已经成为

（下转第 65 页）▶

宝可梦卡牌游戏圈内氛围很好，常能在年轻的、充满好奇的玩家中吸引新人才。

如果你想在锦标赛中大获全胜，你就必须研究正在使用的策略——通常称为"元"（the meta）。

世界锦标赛是一个奇景，里面既有卡牌游戏的玩家，也有电子游戏的玩家。

◀（上接第 63 页）

一个家喻户晓的名字，专门为处理宝可梦的版权而成立的宝可梦公司接管了 PTCG 的出版权。此时，威世智公司已经发布了一些扩展包，甚至还有一个全新的世代包，以配合该系列的下一个游戏《宝可梦 金/银》的发布，但从 2003 年开始，宝可梦公司接管了一切。与此同时，每当新游戏发布时，就会出现新的"世代"卡组，这里并不仅会加入出现在新游戏新图鉴中的宝可梦，也会添加新元素和新的游戏机制，供玩家学习和调整他们的策略。有时这些新东西与游戏引入的新概念有关，如新的宝可梦属性、让宝可梦持有物品的能力或其他新能力。有时这些新东西则是卡牌游戏原创的，如以前的宝可梦卡的 EX 变种比它们同种的基本宝可梦卡更强。

新主系列游戏的发行总是伴随着新卡牌游戏的出现，而这本身就使卡牌游戏不断成长。虽然主系列游戏的粉丝不一定是 PTCG 的玩家，反之亦然，但两者也有一些交叉，这些年来忠实粉丝群体也因此形成。事实上，它经常与《万智牌》争夺战略卡牌游戏行业的第一名，但无论如何，PTCG 无疑获得了巨大成功。

自发行以来，PTCG 已售出超过 300 亿张卡牌，发行了超过 7000 种不同的卡牌，并举办了一些全球最大的赛事。这可能与主系列游戏不同，但对宝可梦粉丝来说同样重要。

第二世代

1999—2002

城都地区

在宝可梦的历史上，第一次有新成员加入图鉴。同时，大量的新游戏、动画、周边和其他产品提升了宝可梦的知名度。

宝可梦在全球首次亮相时就成了怪物养成类游戏中的热门，获得成功之后，宝可梦公司想要扩大规模。它已经有了一个游戏系列、旁支系列和一个受欢迎的动画系列，商店里也有大量的宝可梦产品，所以加倍投资是完全有意义的。新世代于 1999 年 11 月在日本首次亮相，有两个主系列游戏——《宝可梦 金/银》，游戏平台为 Game Boy 和 Game Boy Color。两部续作中，训练师在一个全新的地区——取材于京都的城都地区展开冒险，并可以捕捉 100 种新宝可梦。由于游戏机制得到了优化，游戏新增了两种宝可梦属性（钢和恶）并加入了关都（第一世代游戏的地区）的地图，因此这两款游戏受到了好评。

　　当玩家把这些新游戏插在 Game Boy 的卡槽中时，新的《宝可梦 金/银篇》动画也开始播出，里面展示了新的宝可梦，如菊草叶、猫头鹰和顿甲。新的动画电影《幻之宝可梦 洛奇亚爆诞》中也展示了传说中的宝可梦的光彩，如洛奇亚（《宝可梦 银》的封面宝可梦）。更多的旁支系列游戏接踵而至，如《宝可梦方块》，而集换式卡牌游戏也在一系列令人兴奋的扩充中加入了新的宝可梦。

　　虽然第二波宝可梦的浪潮不像最初的那样猛烈，但它展现了宝可梦这个品牌的持久力。该系列进入了新的黄金期，已经为未来写好了"胜利的方程式"：在新的主系列游戏中加入一些新的引人注目的宝可梦，并让它们在大量的新媒体中做主角。无论怎样，任天堂、Game Freak 和宝可梦公司都严格遵守了这个万无一失的规则。

1999 《宝可梦 金/银》

这两个续作很了不起，因为它们保留了前代游戏的一切优点，并发扬光大。从新的插画可以看出详细的动漫元素设计，宝可梦培育等新功能提高了 RPG 的可玩性，而怀旧的玩家仍然可以探索关都地区。

1999 Serebii 网站

今天，你可以很容易地在网上找到几乎任何事物的粉丝社区，然而在 21 世纪 00 年代初，互联网还不成熟。Serebii 网站是最早也是最好的宝可梦爱好者网站之一，它为所有需要的人提供新闻、论坛和游戏攻略。该网站至今仍在运行，是获取最新资料的最佳途径之一。

1999 《幻之宝可梦 洛奇亚爆诞》

不用担心，你没有错过 1999 年的其他宝可梦电影，这部电影只是发布在新千年之交。新电影的故事发生在《宝可梦 金银篇》之前，大概情节是小智陷入了一个围绕着传说中的鸟类宝可梦的危机中，因此不得不向洛奇亚寻求帮助。

2000 《宝可梦 金银篇》

让小智去城都地区继续冒险是非常合理的——宝可梦动画的负责人肯定是这样想的。在新游戏发行后不久，这个系列的新时代就几乎一帆风顺地拉开了序幕。这个系列中，在被画家小建取代了一段时间后，小刚归队了。

2000 《宝可梦 水晶》

这个《宝可梦 金/银》的资料片只在增强版的 Game Boy Color 掌机中亮相，而没有在原来的 Game Boy 上登陆。这个特殊的"第三版"稍微改编了原来的剧情，加强了传说中的狗宝可梦水君的存在感，并且有史以来第一次允许你选择男性或女性形象。

2000 《宝可梦方块》

就像我们在上一世代中看到的那样，从游戏方面来说，宝可梦的根基是 RPG，但也从不局限于此。在这款任天堂 64 上的《宝可梦方块联盟》的续作中，新的城都地区宝可梦作为主角，在类似《耀西俄罗斯方块》的精彩游戏中战斗。

2000 《宝可梦竞技场金银》

与《宝可梦竞技场 2》一样，这部任天堂 64 游戏的续作将 3D 战斗带到了电视屏幕上，游戏中加入了很多城都地区的宝可梦。它没有满足玩家在掌机上玩到完整 RPG 的需求，但作为 RPG 的姊妹篇，《宝可梦竞技场金银》用来消遣还是很不错的。

2001 宝可梦迷你

让整个游戏机都跟宝可梦相关，这个想法很疯狂。迷你是一款很小的掌机，有自己的微型卡带游戏。可以预见的是，不管游戏机制如何，所有游戏都是围绕宝可梦的，但是这些游戏涉及的类型并不单一。遗憾的是，这款游戏机反响平平，因此没有推出后续产品。

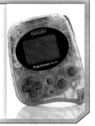

2001 《任天堂明星大乱斗 DX》

任天堂自然是把宝可梦当宝贝了，并继续在跨界的战斗系列中给予其"明星"待遇。这一次，更多的宝可梦加入大乱斗，包括超梦、胖丁和新加入的皮丘。此外，玩家们还可以争夺并收集大量宝可梦主题的奖品。

2001 纽约宝可梦中心

在流行文化中，宝可梦系列的主导地位愈发明显，标志之一就是宝可梦专营店开始逐渐进入西方，比较有名的有在纽约市洛克菲勒中心的专营店。此时，宝可梦中心已经成为日本的主打产品，出售各种宝可梦主题的商品。

1999 年 11 月，100 种新的宝可梦在《宝可梦 金/银》中正式登场。不过，有几种宝可梦在登上 Game Boy 和 Game Boy Color 的屏幕之前就已经悄然出现。小霞在《波克比是谁的呢？》一集中孵化了一个波克比的蛋，新加入的角色小建在《水晶大岩蛇》中展示了他的玛力露。此外，顿甲在电影《超梦的逆袭》中十分活跃，而布鲁在第一部皮卡丘短片《皮卡丘的欢乐假期》中就出场了。这些新宝可梦在当时撩拨着粉丝们的心弦，也发出了明确的信号：这些新宝可梦是与原来的 151 种宝可梦共存的，而不是要取代它们。

第二世代宝可梦新增了两个属性：恶和钢。设计这些新宝可梦是为了更好地解决主系列游戏的平衡问题，因为在以前，人们觉得超能属性宝可梦可能有点太强势了，需要削弱一下。这两种新属性受到了宝可梦粉丝的欢迎，一些新设计成了粉丝们的最爱，特别是伊布的新进化形态——恶属性的月亮伊布，以及飞天螳螂的进化形态——钢属性的巨钳螳螂。

新世代宝可梦中还出现了幼年形态的宝可梦，引入这些宝可梦是为了强调新的游戏机制——宝可梦培育。像皮卡丘、皮皮、胖丁等的进化链上都添加了可爱的幼年形态。幼年宝可梦在后来的游戏中逐渐边缘化，但在现在的宝可梦游戏中，与宝可梦培育关系密切的蛋招式和能力值遗传仍是不可忽视的存在。

这一世代更重视传说中的宝可梦：洛奇亚和凤王，它们分别是《宝可梦 银》和《宝可梦 金》的封面宝可梦。凤王立即吸引了人们的目光，因为粉丝发现它曾出现在宝可梦动画的第一集中，而海之守护神洛奇亚也有以自己为主角的电影《幻之宝可梦 洛奇亚爆诞》。最后，另一只幻之宝可梦时拉比紧随梦幻的脚步，成为一种踪迹难寻、能穿越时空的神秘宝可梦。

152 菊草叶

153 月桂叶

154 大竺葵

155 火球鼠

156 火岩鼠

157 火暴兽

158 小锯鳄

159 蓝鳄

160 大力鳄

161 尾立

 162 大尾立　　 163 咕咕　　 164 猫头夜鹰　　 165 芭瓢虫　　 166 安瓢虫

 167 圆丝蛛　　 168 阿利多斯　　 169 叉字蝠　　 170 灯笼鱼　　 171 电灯怪

 172 皮丘　　 173 皮宝宝　　 174 宝宝丁　　 175 波克比　　 176 波克基古

 177 天然雀　　 178 天然鸟　　 179 咩利羊　　 180 茸茸羊　　 181 电龙

 182 美丽花　　 183 玛力露　　 184 玛力露丽　　 185 树才怪　　 186 蚊香蛙皇

 187 毽子草　　 188 毽子花　　 189 毽子棉　　 190 长尾怪手　　 191 向日种子

 192 向日花怪　　 193 蜻蜻蜓　　 194 乌波　　 195 沼王　　 196 太阳伊布

 197 月亮伊布　　 198 黑暗鸦　　 199 呆呆王　　 200 梦妖　　 201 未知图腾

 202 果然翁

 203 麒麟奇

 204 榛果球

 205 佛烈托斯

 206 土龙弟弟

 207 天蝎

 208 大钢蛇

 209 布鲁

 210 布鲁皇

 211 千针鱼

 212 巨钳螳螂

 213 壶壶

 214 赫拉克罗斯

 215 狃拉

 216 熊宝宝

 217 圈圈熊

 218 熔岩虫

 219 熔岩蜗牛

 220 小山猪

 221 长毛猪

 222 太阳珊瑚

 223 铁炮鱼

 224 章鱼桶

 225 信使鸟

 226 巨翅飞鱼

 227 盔甲鸟

 228 戴鲁比

 229 黑鲁加

 230 刺龙王

 231 小小象

 232 顿甲

 233 多边兽II

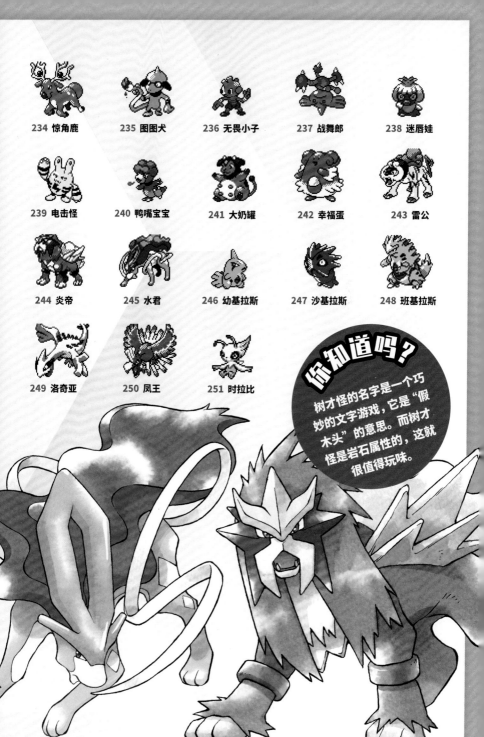

234 惊角鹿　　235 图图犬　　236 无畏小子　　237 战舞郎　　238 迷唇娃

239 电击怪　　240 鸭嘴宝宝　　241 大奶罐　　242 幸福蛋　　243 雷公

244 炎帝　　245 水君　　246 幼基拉斯　　247 沙基拉斯　　248 班基拉斯

249 洛奇亚　　250 凤王　　251 时拉比

你知道吗？

树才怪的名字是一个巧妙的文字游戏，它是"假木头"的意思。而树才怪是岩石属性的，这就很值得玩味。

宝可梦 金／银／水晶

宝可梦的 Game Boy Color 世代将被证明是 Game Freak 的 "棘手的第二弹"，但它将巩固这个 RPG 品牌在国际上的影响力。带上你的宝可装置吧，因为我们要前往城都地区

撰文：唐·佩皮亚特

[Game Boy Color] 第二世代引入了喜欢躲在树上的宝可梦，你需要用头锤来捕捉它们。

[Game Boy Color] 战斗塔的出现标志着 Game Freak 开始认可宝可梦系列游戏蕴含的强大竞争力。

增田表示，岩田聪是一个超级明星，为《宝可梦 金/银》的开发做出了巨大贡献。

《宝可梦 金/银》差点毁了 Game Freak。这两款游戏不仅是对主系列双版本游戏的升级，更应该在公众的意识中巩固这个刚起步的品牌的地位，并要把一时的风潮变成持久的流行文化标志。Game Freak 不能只是模仿之前的游戏设计，这次开发商需要构想出新的故事情节、新的地区，以及 100 种新的宝可梦。

即使是对于一个手握两款成功的掌机游戏的公司来说，这也是个很高的要求。更糟糕的是，工作室资金紧张。Game Freak 花光了《宝可梦 红/绿/蓝》带来的所有利润，却没有做出什么新东西。当设计师和作曲家增田顺一全职加入该项目时，项目进度已经严重滞后了。

当时，Game Freak 几乎还是一个爱好者的小作坊。增田表示，后来工作室才有了正式的"开发风格"，开发这些早期的 Game Boy 和 Game Boy Color 游戏时一切都很慢，慢得令人痛苦。

《宝可梦 金/银》于 1999 年底在日本推出，一年后于 2000 年 10 月在美国推出，欧洲则更晚，在 2001 年春季推出。按照最初的计划，游戏于 1998 年推出，作为"新的冒险"，让玩家在日本的第一季宝可梦动画结束后游玩。《宝可梦 红/绿》在日本发行后，Game Freak 立即开始开发这个全新的游戏。

这是一个大计划：Game Freak 知道它可以吸引一些人爱上宝可梦的世界，这类人会对此很痴迷。而且 Game Freak 公布了部分关都宝可梦的进化形态，这差不多是它最先做的事。这是让玩家回来继续玩游戏的手段，毕竟，谁不想把以前游戏中的宝可梦传送到这个看起来很棒的新游戏中呢？ Game Freak 在前代游戏的基础上发展，

（下转第 77 页）▶

《宝可梦 金/银》加入了哪些新元素

时间系统

有了时间系统和昼夜循环，无论是捕获只在某些日子出现的宝可梦，还是早起去钓稀有的太阳珊瑚，或者是将一只伊布进化成太阳伊布或月亮伊布，你都会觉得自己与现实世界有了更多的联系。在第二世代中，现实生活中玩游戏的时间对游戏内容影响很大。

向下兼容

因为在《宝可梦 金/银/水晶》中，宝可梦获得了新的能力和特征，所以从以前的游戏中把宝可梦传送到第二世代时，可以看到它的招牌动作，或携带着物品，这种感觉真的很特别。这也意味着你的旧游戏不必被束之高阁。

携带物品

无论是给宝可梦一个树果、让它在战斗中治疗自己，还是给它一个特殊的道具（如金属膜）、让它在通信交换时进化成其他宝可梦，它都可以携带。在第二世代中，宝可梦获得了携带物品的能力，这是一项创举，也是一个到现在还在使用的机制。

宝可梦培育

谁能想到 34 号道路上一个不起眼的小房子中会诞生一个经典的机制？无论你是想通过孵蛋来获得异色宝可梦，还是想尝试获得"完美"的宝可梦，或者只是想看看能不能通过百变怪获得宝可梦宝宝，培育屋夫妇都能满足你的要求。

宝可装置

它既是手表，也是你的助手，总之是很有新意的装备。宝可装置是一个方便的小工具，你可以用它播放广播，随时查看地图，或打电话给其他训练家，以便再次对战。这些有用的小功能会在未来的主系列游戏中得到升级和发展。

" 游戏有了主题和背景故事，
并从那里开始发展。"

◀ (上接第 75 页)

并将新游戏的背景设置在一个全新的地区，在初代游戏在海外发行之前已经成功汇聚了全世界的想象力。

　　但是，Game Freak 首次进入宝可梦世界并获得巨大成功后，事情发生了逆转——由于需要在任天堂 64 上开发《宝可梦竞技场 2》，开发团队陷入困境，而国际玩家也很希望玩到《宝可梦 红/绿》，因此工作室的大部分资源都用在了这两个游戏的本地化上。最后，《宝可梦 皮卡丘》在《宝可梦 金 / 银》发行前的窗口期推出，在世界其他地区被宝可梦的狂热所笼罩的时候，只剩下 4 个程序员在进行续作的主体工作。任天堂想方设法地修改了发布时间，给工作室增加了一些时间，但不是很多。

　　接着聊一下已故的岩田聪，他是长期与任天堂合作的 HAL 研究所的董事长（后来也成为任天堂的董事长）。增田表示，岩田聪是一个超级明星，为《宝可梦 金/银》的开发做出了巨大贡献。增田曾声称，岩田聪看了一下工作室用来开发《宝可梦 红/绿/蓝》和《宝可梦金/银》的源代码，"在几天之内"就比其原作者更了解它。岩田聪指导小小的 Game Freak 团队，从原来的团队中解析出战斗逻辑并加以整理，在一周内使其适用于任天堂 64 的宝可梦游戏。

　　这使得增田和他的 Game Freak 团队能够更加专注于第二世代主系列游戏，而不会分心于其他任天堂项目。一切都回到了正轨，增田因此能够思考《宝可梦 金/银》成形后应该是什么样子。它现在还不是最佳状态，而且基本上只是集合了一些模糊的想法：一些新的宝可梦设计、一些战斗系统的改进和一个新情节的轮廓。

　　增田从日本标志性的古塔中——在奈良和京都可以看到的那种——获得了灵感。这个想法占据了开发者们的头脑，团队决定在游戏中加入更多的日式风格，从日本的关西和东海地区获得灵感，而不是在《宝可梦 红/绿/蓝》中看到的那种。这可能是第二世代宝可梦游戏中最好的事情：舒适的、生活化的环境，令人回味的画风和平静、温和的地区音乐。这些东西比该系列辉煌的历史中的任何其他宝可梦游戏更多地定义了《宝可梦 金/银》的风格。

　　有了方向后，增田经常在日本南部坐出租车，与司机谈论当地地标建筑的历史。最后，一位出租车司机给他讲了京都的东寺塔的故事。它是双塔之一，也是在其西边的塔被烧毁后唯一幸存的塔。如果你熟悉游戏，那么你会知道这是在缘朱市发生的事情。游戏中神话般的铃铛塔是传说中的宝可梦凤王的家，对应现实生活中的东寺塔。

　　从这里开始，城都的世界就展开了，甚至游戏的神话故事也来自缘朱市。据说凤王在铃铛塔顶部栖息，等待心地纯良的训练者，而这只取材于凤凰的宝可梦在废墟中

[下转第 79 页] ▶

[Game Boy Color] 在阿露福遗迹中解决神秘的谜题后会解锁特殊的新宝可梦。玩家可以在遗迹深处捕捉这些宝可梦。

[Game Boy Color] 你最初的无名对手将变成前火箭队首领坂木的孩子。

宝可梦小细节

探秘《宝可梦 水晶》中首次获得登场动画的宝可梦

当你在《宝可梦 水晶》中得到第一只宝可梦时，你会注意到一些变化：当宝可梦第一次出现在战斗中时，它们竟然会动，且它们的动作各有特点。无论是你的御三家之一表现它的特征——菊草叶的叶子旋转、火球鼠的火焰闪烁、小锯鳄的小脾气，还是对手阿柏蛇的瞪眼，这些小动作都让《宝可梦 水晶》中的宝可梦像活生生的生物，有自己的怪癖和想法。如果你曾经为一只宝可梦和它的设计所迷惑（初代 Game Boy 游戏的宝可梦背面贴图经常出现这种情况），这些动画真的有助于说明设计师在把不同元素放在一起时的想法，例如圆丝蛛背上的小脸，当你看到它皱眉时，你就更明白它是怎么设计的。

奇怪的是，尽管《宝可梦 水晶》作为"高级"版本受到好评，但在接下来的第三世代游戏《宝可梦 红宝石／蓝宝石》以及《宝可梦 火红／绿叶》中，Game Freak 完全没有使用动态贴图——它们最终在《宝可梦 绿宝石》中被重新引入。

◄（上接第 77 页）

的烧焦塔上复活了 3 只传说中的宝可梦——雷公、炎帝和水君。从虚构的城都地区的历史来看，缘朱市就是《宝可梦 金/银》的核心和灵魂。

　　游戏有了主题和背景故事，并从那里开始发展，游戏的其他部分很快就会完善了。随着游戏内容的扩充，日本南部农村的元素迅速加入我们现在所知的城都地区。但 Game Freak 团队面临着另一个问题：游戏的数据越来越多，无法装入 Game Boy Color 卡带。

　　岩田聪再次出手相助。他开发了编码压缩工具，使游戏中的画面能更快、更有效地从卡带中读取出来（Game Freak 后来在《宝可梦 究极之日/究极之月》中提到了这一事实），这意味着开发者可以在《宝可梦 金/银》中同时加入城都和关都地区，以及一套更丰富的画面。即使在今天，在成对发行的游戏中，《宝可梦 金/银》也是唯一的每款游戏有完全不同的宝可梦角色形象的作品——为自《宝可梦 红/绿/蓝》起就有的版本差异而自豪，并将其提升到一个全新的水平。

　　如果没有新的宝可梦，新的宝可梦世代将一无是处。Game Freak 在这一世代中换了一个全新的方向，不再像最初的 151 种宝可梦的设计那样取材于恐龙、遗传学和科学实验，而是选择了一些更自然的生物。毕竟，公司已经有意地取材日本美景来创造一个主题性更强的世界，如果不在其中加入与之相映成趣的生物，那就太可惜了。

　　翻开编号为 152 至 251 的宝可梦图鉴，你会看到更多受动物启发的生物——熊、猫头鹰、鹿、狗、猫、鱼和鸟是新图鉴的主要原型，还有大量的虫类也加入了其中。Game Freak 让员工回顾童年来获得游戏中 100 种新宝可梦的灵感，而员工的经历，例如他们在乡下或捕虫时遇到的可怕的动物，将对最终图鉴的形成产生重要的影响。

　　为此，在走过游戏的第一个主要城市（令人印象深刻的大都市满金市）之后，你会来到自然公园。由于 Game Freak 加入了一个新的内部时钟，可以准确同步外界的日期和时间，因此团队可以在游戏中加入周期性事件。这是以各种创造性的方式来完成的，但最值得注意的是，这是玩家第一次真正接触到这种新奇的技术。游戏中的一切都有周期性，其中具有代表性的事件是捕虫大赛。

每个星期二、星期四和星期六，渴望填满他们的宝可梦图鉴和炫耀他们的捕获技巧的训练家可以来参加比赛。这不仅是一个让你知道可以在特定日期捉到特定宝可梦（飞天螳螂和凯罗斯只能在捕虫大赛中捉到）的活动，也是对《宝可梦 红/绿/蓝》的狩猎地带的一个新的尝试，再次把重点放在那个从未离开的标语"把它们全收服"上。

对游戏中新的昼夜系统和星期系统感到好奇的玩家还需要揭开其他有趣的谜题。7个"星期兄弟"会在城都各处出现，当第一次与玩家交谈时，他们会给玩家增强招式威力的携带物品。特殊的、罕见的宝可梦将出现在不同的地方——你能知道的第一只是濒临灭绝的拉普拉斯，它在星期五晚上出现在互连洞。NPC 会出现在商店里，赠送特殊道具；理发师会轮流值班，给你的宝可梦做免费的（或漂亮的）新发型。训练家会通过宝可装置打电话给你，要求再次对战，再次对战时你会发现他们的宝可梦等级提高了，甚至进化了，并在你不断地与他们接触的过程中改变战术。

如果说第一世代宝可梦给了你探索一个一无所知的世界的惊奇感，让你遇到似乎在自己真实的生态系统中生活的生物，那么第二世代就是要让所有感觉与时间同步，创造一个与你同步的世界，与你和你的队伍一起成长和进化。

这有助于 Game Freak 做出一些更有广度的变化，为更注重战斗的玩家完善了RPG 方面的内容。与前一世代相比，本作有更多的战斗动机，更多种类的招式，更多样的宝可梦；增加了两种新属性（恶和钢）和由于携带物品而增加的战斗的多样性；特殊状态被分成特殊攻击和特殊防御，这些都完善了战斗系统。由于改进了 UI 和菜单功能，所有年龄段的玩家都更容易上手。

你对自己的宝可梦队伍也有了比以往更多的控制。由于属性相克表的修正以及钢和恶属性的引入，过强的超能属性和过弱的格斗属性都有了更合理的地位。更多不同属性的宝可梦被引入，使玩家在组队伍时有了更多的选择。我们甚至看到了一些引人注目的特殊宝可梦的引入，比如几乎不能进攻但防御异常强大的壶壶，这为后来在全球比赛中形成一些真正可怕的"特殊团队"奠定了基础。

"特殊"能力的划分也让你更能掌控自己的队伍，宝可梦有了不同的类别，有物

（下转第 83 页）

[Game Boy Color] 精灵球的神话将在《宝可梦 金/银/水晶》中得到扩展——桧皮镇的钢铁可以把你在野外发现的柑果球制作成改良版的精灵球。

[Game Boy Color] 城都地区历史悠久，那里的居民很乐意向你介绍这一切。

81

来自城都的问候

有很多地标性建筑、取材于京都的杰作

对战塔[1]

在《宝可梦 水晶》中首次出现，是宝可梦世界中的第一个终局游戏。这个超强的对战设施位于 40 号道路的最北端，浅葱市的西边。

铃铛塔

这座塔有 10 层，据说凤王曾栖息在塔顶，但在缘朱市西边与之呼应的钟之塔被神秘地烧毁后，凤王就飞走了。

愤怒之湖

许多玩家在愤怒之湖遇到了第一只异色宝可梦。这里也是剧情中的一个关键地点，火箭队为实施其邪恶计划，在此处进行实验。

漩涡岛

有些人认为这里无法通行。据说这些水底遗迹里住着洛奇亚，它是海洋守护者，与凤王相对应。如果你想找到它，则确保你带了所有的秘传招式。

白银山

对于想要测试自己水平的训练家来说，这是最后的试炼之地。这座巍峨的山峰里住着城都最强大的宝可梦，还有一位非常特别的训练家也在这里。

①相当于第四代的对战开拓区。——译者注

◀（上接第 80 页）

攻、特攻、物防和特防 4 种主要的能力。"伊布家族"中的两个新的半吉祥物太阳伊布和月亮伊布在游戏中也体现了这种分类，即使是对 RPG 有恐惧症的玩家也能清楚地看到这种新的能力设置是如何运作的。这种分类将成为后来世代的基础，并影响训练家对宝可梦的选择。

此外，与宝可梦建立友谊和用爱对待宝可梦的理想状态在第一部游戏中是老套的，并且不是主要的元素，现在有数学公式来体现这些——照顾你的宝可梦，在它们受伤时治疗它们，使它们脱离濒死状态，给它们喂食树果，给它们理发，这些都会提高亲密度这个隐藏数值。故意不提供明确的公式，是为了促使玩家把他们的宝可梦当作宠物，而不是像游戏中的红发对手那样把宝可梦当作武器。亲密度会影响某些宝可梦的进化、报恩和迁怒的威力，以及某些 NPC 对你说的话。

如果要构思一个新的世界，只是用设计得还不错的宝可梦填充它，并重视战斗系统的规则还不够，Game Freak 还考虑了可玩性。在这一点上，开发商知道，热切而疯狂的宝可梦玩家可以玩《宝可梦 红/绿/蓝》达数百个小时……而单纯的"把它们全收服"并不能满足第二世代游戏的要求。

《宝可梦 金/银》引进了异色宝可梦：一种颜色与普通宝可梦不同的宝可梦。异色宝可梦相当罕见（在野外遇到的概率为 1/8192），主要是看着好看，其他没什么特殊的。在游戏中，愤怒之湖的红色暴鲤龙的故事意味着玩家在击败回归的四天王，收集 8 个"额外的"关都地区的徽章，并找到赤红后，又有其他事可以做了。

时至今日，如果你问起宝可梦游戏中最强大的对手，许多玩家会回忆起赤红。这个来自《宝可梦 红/绿/蓝》的缄默的主角带着整个游戏中等级最高的宝可梦，对没有准备的人来说是一场噩梦。赤红的队伍战斗方式多种多样，有着诡谲的招式和治疗的手段，是在白银山秘密区域顶部的完美对手，与其战斗是这两个新游戏的绝对高潮，可以带领玩家在宝可梦的世界中完成更刺激、更充实的旅程。

这场战斗是 Game Freak 的一个聪明的设计，给你一个很好的视角，让你知道这个系列离白银山的山顶还差多远。它让在两代游戏中与关都和城都作战的玩家感受到自己取得的进展。你与游戏中的自己面对面，面对一系列标志性的宝可梦，它们是整个宝可梦品牌的吉祥物。如果你一直在关注并已经了解了所有关于属性、能力变化、亲密度、携带物品及这一世代引入的一切，你可能就有机会获得胜利了。在寻找和击败赤红的过程中，Game Boy 上的宝可梦游戏为续作打下了基础、改变了世界，而属于它的时代圆满落幕，为下一世代和我们将看到的该系列的一些最大的变化定下了基调。

宝可梦迷你

一个专门运行宝可梦游戏的游戏机?
你不是在做梦——任天堂真的这么做了

撰文：尼克·索普

■**制造商：任天堂** ■**发行时间：2001**

自从 1990 年推出最初的 Game Boy 以来，任天堂一直以开发较小的游戏机而闻名，但在开发运行宝可梦游戏的平台时，它真的决定采用宝可梦的"宝可（即'口袋'的英文音译）"部分。说到可更换游戏的传统游戏机，宝可梦迷你是任天堂有史以来最小的产品。这款小巧的设备长 7.4 厘米、宽 5.8 厘米、高 2.3 厘米，插入游戏卡带和电池后仅重 70 克——单节 7 号电池可让你玩 60 小时。虽然很小，但它还是有一些令人惊讶的功能的，包括震动功能和简单的重力感应功能，甚至还有一个用于无线多人游戏的红外端口。

当然，如果没有做一些妥协，你不可能在这么小的游戏机里得到这些很酷的东西。宝可梦迷你的小型黑白 LCD 屏幕只能显示 96 像素 x64 像素，它有 8 位 CPU 和 4KB 内存，性能很有限，这意味着宝可梦迷你只能玩相对简单的游戏。不过，虽然它们可能不是最复杂的游戏，但它们通常是高质量的游戏，在显示屏允许的情况下，它们甚至有余力展示自己的风格——虽然最好少让系统发出所谓"音乐"的单调的哔哔声。

宝可梦迷你于 2001 年 11 月首次在北美推出，一个月后在日本发行，欧洲则等到了 2002 年 3 月。不幸的是，这个可爱的小设备并没有

[宝可梦迷你] 一节 7 号电池的续航时间约 60 小时，令人惊艳!

[宝可梦迷你]《宝可梦震撼俄罗斯方块》让玩家在小小的掌机上体验到了著名的方块游戏的乐趣。

（下转第 86 页）▶

◀（上接第 84 页）

得到很多长期支持。美国的玩家只能玩该游戏机的 4 个游戏——《宝可梦迷你派对》《宝可梦弹珠台迷你》《宝可梦谜题收藏》《宝可梦动画卡片大作战》。欧洲的玩家可以多玩一个游戏，即《宝可梦震撼俄罗斯方块》。但在 2002 年，日本又发布了 5 个日本专属的游戏，总共有 10 个官方版本。

所以可以说，如果你决定玩宝可梦迷你，你能玩的游戏并不多。但你可能会喜欢正在玩的东西，而且你会因为拥有任天堂和宝可梦历史中非常酷的一款游戏机而感到高兴。

[宝可梦迷你] 当然，它没有彩色显示屏，但正因如此，这台复古的掌机在今天更有吸引力。

> **" 这款小巧的设备长 7.4 厘米、宽 5.8 厘米、高 2.3 厘米，重量仅有 70 克。 "**

小小的奇迹

宝可梦迷你有 10 款游戏，但哪些是最好的呢？

《宝可梦派对迷你》

■ 这款迷你游戏继承了《宝可梦竞技场 2》等游戏的精华，有 6 个项目——火箭启动（Rocket Start）、基线裁判（Baseline Judge）、跳步运球（Ricochet Dribble）、快乐舞蹈（Dance Delight）、拳击狂热（Boxing Frenzy）和双人快速假动作（two-player Speedy Fake Out）。

《宝可梦谜题收藏》

■ 如果你需要一些脑筋急转弯来消磨时间，那么这款小游戏应该可以满足你的要求。最初你会看到 3 种谜题，分别是运动谜题（Motion Puzzle）、影子谜题（Shadow Puzzle）和救援任务（Rescue Mission），并可以解锁开机。

《宝可梦震撼俄罗斯方块》

■ 在这个经典的益智游戏中，填满 4 条线，你就能抓到一只宝可梦。这里有很多东西，包括正常的无尽模式、20 线和金字塔模式。你可以选择使用 4 块或 5 块方块。该游戏甚至还有多人游戏。

《宝可梦竞速迷你》

■ 皮卡丘必须在短小的平台上使用空中冲刺、墙壁跳跃、攀爬甚至游泳等能力与其他你喜爱的宝可梦赛跑。这款游戏只在日本发售，但非常值得入手。

第三世代

2002—2006

丰缘地区

宝可梦的第三世代令人兴奋。新的游戏发行在更强大的
Game Boy Advance 和 GameCube 上，宣传力度也随之提升。

从这一世代开始，宝可梦公司尝试在游戏中加入一些东西，结果好坏参半。与以前的世代不同，《宝可梦 红宝石/蓝宝石》游戏的背景在一个新的地区——丰缘，不是之前的城都或关都地区。这片新的土地上居住着丰富多彩且独特的生物，然而，这也意味着很大一部分旧的宝可梦不能直接捕获。后来，在2004年发布的第一批宝可梦游戏，即《宝可梦 红/绿》的重制版《宝可梦 火红/叶绿》中，玩家可以在Game Boy Advance上收集完整的宝可梦图鉴。事实上，在这一世代主系列游戏中，捕捉宝可梦是重点，一个专门解决存储问题的工具——"宝可梦整理箱"应运而生。它在GameCube上运行，让训练家能够在这上面存储他们辛苦捕获的宝可梦。

"更多的电子游戏"是这一世代的主题，因为Game Boy Advance和GameCube上有很多高质量的游戏，例如前面提到的主系列游戏、更注重故事情节的《竞技场》系列（《宝可梦圆形竞技场》和《宝可梦XD 暗之旋风 黑暗洛奇亚》）、《宝可梦不可思议迷宫》系列中的《宝可梦不可思议迷宫赤之救助队/青之救助队》，以及《宝可梦巡护员》系列。如果你既是玩家也是宝可梦的粉丝，那么这一世代对你来说就是天堂。

与此同时，周边、动画和电影也在正常发行。在新的《宝可梦 超世代》中，小智和皮卡丘前往丰缘地区，与新的主线游戏呼应。宝可梦电影，如《七夜的许愿星 基拉祈》，再次把传说中的宝可梦带上银幕。在这个世代中，宝可梦在现实世界中也带来了一些令人兴奋的消息：第一个宝可梦主题乐园——宝可梦乐园，对日本粉丝开放了。

2002 《宝可梦 红宝石/蓝宝石》

《宝可梦 红宝石/蓝宝石》把你带到了丰缘地区，由于新的 Game Boy Advance 的性能更好，因此呈现宝可梦的效果比之前的主系列游戏更赏心悦目，也更丰富多彩。两部新游戏受到了粉丝们的欢迎，尽管有些人因为不能回到以前的地区而感到失望。

2002 《宝可梦 超世代》

这一世代的动画继续以其一贯的节奏进行。在动画中小智来到了丰缘地区，与新人小遥（《宝可梦 红宝石/蓝宝石》中的女主）一起旅行，而小霞没有在这个系列中跟小智同行。相对来说，小遥更专注于参加宝可梦华丽大赛。

2003 《宝可梦圆形竞技场》

那些渴望在主机上体验全 3D 宝可梦游戏的人在本世代的 GameCube 上可以玩这个 RPG。本作与主系列游戏不同。游戏中，主角"抢夺"被偷走的宝可梦（挺别出心裁的），并将它们净化，使其摆脱痛苦。

2003 《宝可梦弹珠台 红宝石 / 蓝宝石》

精灵球跟弹珠很像，没错吧？不管怎么说，这款 1999 年 Game Boy Color 上的《宝可梦弹珠台》的升级版是一个引人注目的小型模拟游戏，其中加入了一些宝可梦主题的内容以供消遣。一旦你开始在 Game Boy Advance 上玩这款迷人的小游戏，你会惊讶道："时间都去哪了？"

2004 《宝可梦 火红/叶绿》

到 2004 年，原游戏只有 8 年的历史，但这并没有妨碍 Game Freak 和宝可梦公司对它们进行重制。这次重制再现了当初的体验，但引入了《宝可梦 红宝石/蓝宝石》中的元素，另外这些重制版也加入了一个新的子区域：七之岛。

2004 《宝可梦 绿宝石》

《宝可梦 绿宝石》延续了发行资料片的传统，为第三世代主系列游戏带来了提高玩家满意度的变化。它还充当了"对立"的《宝可梦 红宝石》和《宝可梦 蓝宝石》之间的桥梁，将它们的故事融合成一个更完整的故事，并提高了传说中的龙属性宝可梦裂空座的存在感。

2005 宝可梦乐园

为了将宝可梦引入主题乐园，2005 年日本和中国台湾地区建了两个宝可梦乐园。这两个乐园为宝可梦的粉丝提供了商店、游乐设施和各种好东西，其中包括一个只能在乐园下载的任天堂 DS 迷你游戏——《宝可梦乐园钓鱼大赛 DS》[①]。然而，主题乐园并没有流行起来，两个乐园在 2006 年关闭了。

2005 《宝可梦不可思议迷宫赤之救助队/青之救助队》

不可思议迷宫系列的两款游戏在两个不同的游戏机上发布。《宝可梦不可思议迷宫赤之救助队》是 Game Boy Advance 的独家产品，《宝可梦不可思议迷宫青之救助队》则在任天堂 DS 上首次亮相。这两款游戏的玩法类似，但《宝可梦不可思议迷宫青之救助队》利用了 DS 的两个屏幕。如果你喜欢策略游戏，那么你可以去了解一下这两款游戏。

2006 《宝可梦巡护员》

与不可思议迷宫系列一起，第二个子系列也在这一世代诞生。《宝可梦巡护员》是一个休闲的游戏，利用了任天堂 DS 的触摸屏——在游戏中利用它在野外临时捕捉宝可梦。该游戏能够将幻之宝可梦玛纳霏传送到下一世代的游戏中。

2006 《苍海的王子 玛纳霏》

它是这一世代的最后一部电影，结合了《宝可梦巡护员》游戏和动画。巡护员将一个神秘的蛋托付给小智、小刚和小遥，他们必须保证蛋的安全，以防水下文明永远消失。

① 2005 年 5 月 10 日开始，可在日本宝可梦乐园园内使用特殊的无线网络开放下载。宝可梦乐园关闭后，可在宝可梦中心下载站下载。2006 年，中国台湾地区的宝可梦乐园也开放了日版游戏下载，并举办了挑战比赛。——译者注

2002 年，我们迎来了第三世代宝可梦，这次可以收集超过 100 种新宝可梦。第三世代的图鉴与之前的图鉴似乎略有不同，因为新宝可梦与之前的宝可梦几乎没有任何联系，只有两只新的幼年形态宝可梦——露力丽和小果然与前代有联系。它们在《宝可梦 红宝石/蓝宝石》中一起首次登场，自信而独立。

这些丰缘本土的宝可梦的设计并没有与既定的传统相背离。游戏中仍然有 3 种很棒的初始宝可梦(木守宫、火稚鸡和水跃鱼)，以及栖息着各种形状和大小的野生宝可梦的生态系统（也增加了许多恶属性和钢属性的宝可梦），并且像《宝可梦 金/银》一样，有两只强大的传说中的宝可梦——固拉多和盖欧卡，它们会争相引起你的注意。自这两只宝可梦开始，传说中的宝可梦与宝可梦世界的历史更加紧密相连，固拉多创造了陆地，盖欧卡可以掌控大海。

游戏中也增加了更多独特的双属性宝可梦，使这一世代的图鉴与以前的相比更加多变。这次有像火焰鸡这样的火属性加格斗属性的宝可梦，或像狡猾天狗这样的草属性加恶属性的宝可梦，甚至还有像巨金怪这样超强的钢属性加超能属性的宝可梦。宝可梦的外观也更加多样化，也许是因为丰缘有一系列的环境，如雨林、沙漠、火山洞窟，甚至还有水下世界。

通过第三世代的 135 种宝可梦，我们可以看出，在创造独特的生物时，设计团队仍然有丰富的想法，这也是为什么这些宝可梦在今天仍然受到粉丝的喜爱。

252 木守宫

253 森林蜥蜴

254 蜥蜴王

255 火稚鸡

256 力壮鸡

257 火焰鸡

258 水跃鱼

259 沼跃鱼

260 巨沼怪

261 土狼犬

262 大狼犬

263 蛇纹熊

264 直冲熊

265 刺尾虫

266 甲壳茧

267 狩猎凤蝶

268 盾甲茧

269 毒粉蛾

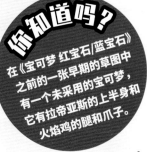

270 莲叶童子

271 莲帽小童

272 乐天河童

273 橡实果

274 长鼻叶

275 狡猾天狗

276 傲骨燕

277 大王燕

278 长翅鸥

279 大嘴鸥

280 拉鲁拉丝

281 奇鲁莉安

282 沙奈朵

283 溜溜糖球

284 雨翅蛾

285 蘑蘑菇

286 斗笠菇

287 懒人獭

288 过动猿

289 请假王

290 土居忍士

291 铁面忍者

292 脱壳忍者

293 咕妞妞

294 吼爆弹

295 爆音怪

296 幕下力士

297 铁掌力士

" 第三世代的图鉴与之前的图鉴似乎略有不同，因为新宝可梦与之前的宝可梦几乎没有任何联系。"

298 露力丽

299 朝北鼻

300 向尾喵

301 优雅猫

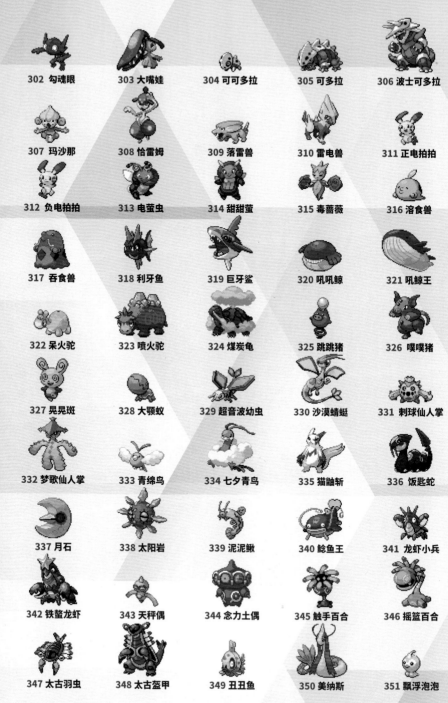

302 勾魂眼　303 大嘴娃　304 可可多拉　305 可多拉　306 波士可多拉

307 玛沙那　308 恰雷姆　309 落雷兽　310 雷电兽　311 正电拍拍

312 负电拍拍　313 电萤虫　314 甜甜萤　315 毒蔷薇　316 溶食兽

317 吞食兽　318 利牙鱼　319 巨牙鲨　320 吼吼鲸　321 吼鲸王

322 呆火驼　323 喷火驼　324 煤炭龟　325 跳跳猪　326 噗噗猪

327 晃晃斑　328 大颚蚁　329 超音波幼虫　330 沙漠蜻蜓　331 刺球仙人掌

332 梦歌仙人掌　333 青绵鸟　334 七夕青鸟　335 猫鼬斩　336 饭匙蛇

337 月石　338 太阳岩　339 泥泥鳅　340 鲶鱼王　341 龙虾小兵

342 铁螯龙虾　343 天秤偶　344 念力土偶　345 触手百合　346 摇篮百合

347 太古羽虫　348 太古盔甲　349 丑丑鱼　350 美纳斯　351 飘浮泡泡

 351 飘浮泡泡
（太阳的样子）

 351 飘浮泡泡
（雨水的样子）

 351 飘浮泡泡
（雪云的样子）

 352 变隐龙

 353 怨影娃娃

 354 诅咒娃娃

 355 夜巡灵

 356 彷徨夜灵

 357 热带龙

 358 风铃铃

 359 阿勃梭鲁

 360 小果然

 361 雪童子

 362 冰鬼护

 363 海豹球

 364 海魔狮

 365 帝牙海狮

 366 珍珠贝

 367 猎斑鱼

 368 樱花鱼

 369 古空棘鱼

 370 爱心鱼

 371 宝贝龙

 372 甲壳龙

 373 暴飞龙

 374 铁哑铃

 375 金属怪

 376 巨金怪

 377 雷吉洛克

 378 雷吉艾斯

 379 雷吉斯奇鲁

 380 拉帝亚斯

381 拉帝欧斯

 382 盖欧卡

383 固拉多

 384 烈空坐

 385 基拉祈

386 代欧奇希斯

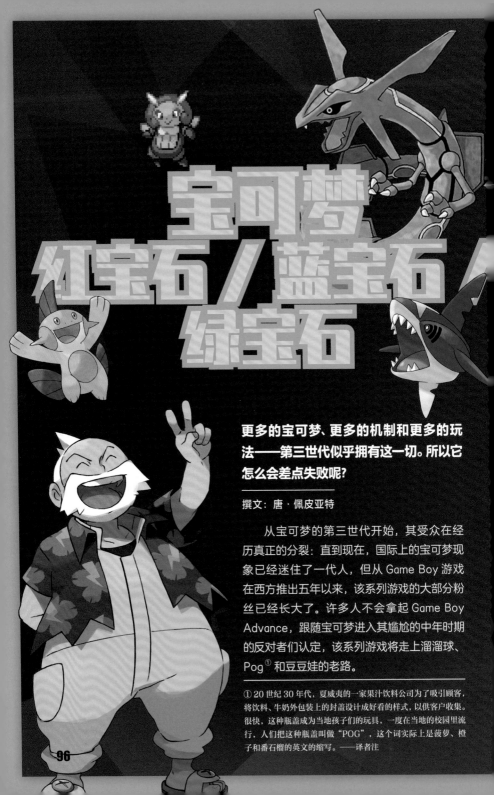

宝可梦
红宝石/蓝宝石/
绿宝石

更多的宝可梦、更多的机制和更多的玩法——第三世代似乎拥有这一切。所以它怎么会差点失败呢?

撰文：唐·佩皮亚特

　　从宝可梦的第三世代开始，其受众在经历真正的分裂：直到现在，国际上的宝可梦现象已经迷住了一代人，但从 Game Boy 游戏在西方推出五年以来，该系列游戏的大部分粉丝已经长大了。许多人不会拿起 Game Boy Advance，跟随宝可梦进入其尴尬的中年时期的反对者们认定，该系列游戏将走上溜溜球、Pog[1] 和豆豆娃的老路。

[1] 20 世纪 30 年代，夏威夷的一家果汁饮料公司为了吸引顾客，将饮料、牛奶外包装上的封盖设计成好看的样式，以供客户收集。很快，这种瓶盖成为当地孩子们的玩具，一度在当地的校园里流行，人们把这种瓶盖叫做"POG"，这个词实际上是菠萝、橙子和番石榴的英文的缩写。——译者注

SR. AND JR. ANNA & MEG
would like to battle!♡

[Game Boy Advance] 在丰缘地区经常会进行双打对战，所以你需要确保你的第一只和第二只宝可梦都保持良好的状态。

Game Boy Advance 是一个完美的平台，许多人甚至到今天，都称 Game Boy Advance 上的游戏为宝可梦的"过渡游戏"。该系列游戏在适应新环境，用在老款 Game Boy 上用过的套路，同时尝试一些新的东西，为 RPG 注入一些活力。然而，Game Boy Advance 在普通玩家那里受到了冷遇。新游戏机有一个不错的想法和一个很酷的小升级，但没有什么惊天动地或改变游戏的东西。也许这与《宝可梦 红宝石/蓝宝石/绿宝石》不相干。

当其他开发商从 8 位卡带跳到 32 位卡带来做出更能体现细节的画风、更复杂的机械逻辑和更多的玩法时，Game Freak 基本上还是之前的路数——添加新的宝可梦，重新绘制界面，彻底改变新地区的风貌，但游戏毫无疑问仍然是宝可梦。Game Freak 有意不让游戏引擎变得复杂，这样终端用户（应该是儿童）可以毫不犹豫地享受游戏。

与前几个世代相比，新游戏的基调也更适合儿童。敌对组织不再是一个阴暗的犯罪组织，而是一个理想主义的抗议团体。故事的内容更加明确，没填的"坑"和在游戏外进行的剧情更少。你的对手不是专业的训练家，在游戏的原始版本中他们没有完全进化他们的御三家。游戏的教程更长，而且游戏中有更多的 NPC 帮助你了解任何时候发生的事情。这款游戏比之前的两款游戏更容易，从整体规划来看，就连天空之柱的"最终迷宫"也让人感觉有点虎头蛇尾。

新元素

《宝可梦 红宝石/蓝宝石/绿宝石》为大量延续至今的游戏机制奠定了基础

特性

除了性格和隐藏的"个体值"（或"IV"），从第三世代开始，宝可梦还可以拥有 77 种不同特性中的一种或两种。除了属性和招式外，这些被动特性是你的宝可梦同伴的重要特殊属性，影响其在战斗中和战斗外的行为。

秘密基地

如果你有一只会使用秘密之力的宝可梦，你就可以用饰品、家具和宝可梦玩偶来装饰一个特殊的隐蔽区域，并在这个隐蔽区域中打上一个属于你的印记。通过与其他玩家交流，你可以分享这些基地，然后一个跟你一模一样的NPC 会在你交流过的玩家的游戏中出现。

华丽大赛

宝可梦华丽大赛在丰缘地区特别受欢迎。参赛的宝可梦需要在 5 个不同的分组——帅气、美丽、可爱、聪明或强壮的比赛中展示它们的风格。努力比赛可以赢得绶带，并从NPC 那里获得某些奖品。

这次的故事更多的是强行加入的。海洋队和熔岩队分别出现在两个游戏版本中，他们被引入游戏的传说中的宝可梦（即游戏封面上的宝可梦）的故事中，并逐步为你搭建最终遇到和捕获它们的舞台。在这一世代，一切都变得更像动画。

海洋队和熔岩队也推进了剧情，有着比 Game Freak 在过去两个世代中所尝试的任何事情都更明显的叙事节奏。在整个故事中，你会遇到游戏版本中对应的组织在丰缘地区的各种地方做坏事——天气研究所、送神山、海洋科学博物馆，而每次遭遇你都会了解到他们的最终目标：完全改变丰缘地区的气候。

这与游戏中引入的新天气系统可以很好地结合在一起。尽管许多《宝可梦 金/银/水晶》游戏的老玩家因为昼夜系统的离场表示遗憾，但在新的道路上遇到雨天、被冰雹袭击或身上被覆盖一层火山灰仍然是令人兴奋的，而且它让丰缘地区更富有个性。游戏总监增田顺一表示，游戏中的天气效果和各种海拔高度——从高耸的烟囱山到觉醒祠堂，从北部茂密的雨林到中部地区的沙漠平地——都受到了现实世界中的日本九

双打对战

　　这一世代引入了双打对战。在双打对战中，你可以同时使用两只宝可梦击败你的对手。这为战斗增加了更多的策略，因为一只宝可梦可以使用招式来支持另一只宝可梦。不过要注意：有些招式会误伤友军。

天气

　　第二世代引入了战斗中的天气，增加了某些招式的威力或效果。而在第三世代中，不同的道路可能会出现不同的天气，你的宝可梦的战斗情况可能会更好或更不好，某些宝可梦的遇敌率可能会更高。

州岛的启发。

　　游戏在一些地下和水下的挑战中设计了盲文谜题，赋予了丰缘地区神秘感和历史感。《宝可梦 金/银》在多年前就在这方面打好了很深的基础，而第三世代的游戏继承于此。

　　丰缘是宝可梦世界中最多样化的地区之一，有超过34条道路和16个主要城镇。"丰富"是开发团队在设计丰缘时关注的关键词之一，这一点很明显。在原声带中，此处的音乐也更饱满、更响亮。庄严的日本寺庙和历史地标已不复存在，相反，丰缘享有欢快的度假小镇、建在树上或海面上的有趣的城市，以及充满生机的城市景观。小号、小圆号、钢琴和弦乐合奏的肆意使用，形成了丰缘的活泼、奇妙的氛围。

　　这与关都和城都地区的经典日式风格明显不同。每条道路和每座城市，其天气、地理特征和本土宝可梦，都反映了传说中的宝可梦盖欧卡和固拉多之间的核心战斗：水和土、海洋队和熔岩队、海洋和大地。

（下转第 101 页）▶

来自丰缘的问候

一个宁静的世界，取材于现实世界中的日本九州岛

流星瀑布

这个古老的洞窟位于秋叶镇的西部。对于那些与龙属性宝可梦密切相关的人来说，这是一个神圣的地方。这个洞窟充满了宇宙般的神秘感，与星星有着内在的联系。

天空之柱

这是一座位于海洋中央的神秘高塔，据说这个地标是为了纪念传说中的龙属性宝可梦裂空座而建造的。

新紫堇

这片区域是位于紫堇市地下的发电厂，原本打算作为一个用尖端技术建造的地下城市，但它被认为是适合野生宝可梦栖息的地方。

觉醒祠堂

在日语中被称为"觉醒祠堂"，这个隐藏的区域与火山相反，据说它是丰缘地区所有生命的起源之地。

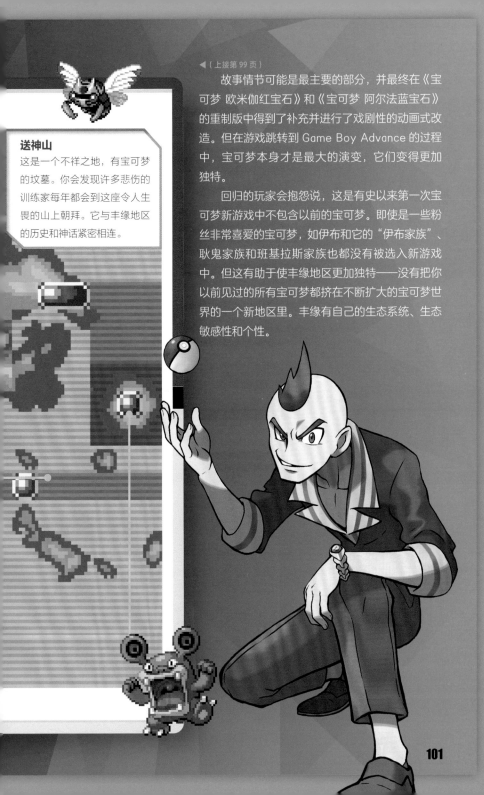

◀（上接第 99 页）

送神山

这是一个不祥之地，有宝可梦的坟墓。你会发现许多悲伤的训练家每年都会到这座令人生畏的山上朝拜。它与丰缘地区的历史和神话紧密相连。

故事情节可能是最主要的部分，并最终在《宝可梦 欧米伽红宝石》和《宝可梦 阿尔法蓝宝石》的重制版中得到了补充并进行了戏剧性的动画式改造。但在游戏跳转到 Game Boy Advance 的过程中，宝可梦本身才是最大的演变，它们变得更加独特。

回归的玩家会抱怨说，这是有史以来第一次宝可梦新游戏中不包含以前的宝可梦。即使一些粉丝非常喜爱的宝可梦，如伊布和它的"伊布家族"、耿鬼家族和班基拉斯家族也都没有被选入新游戏中。但这有助于使丰缘地区更加独特——没有把你以前见过的所有宝可梦都挤在不断扩大的宝可梦世界的一个新地区里。丰缘有自己的生态系统、生态敏感性和个性。

[Game Boy Advance] 你的丰缘之旅开始了，你和父母都搬到了这个位于温带的新地区，这个系列第一次这么设计。

当然，很多新宝可梦比以前的宝可梦更像人，这是因为增田和杉森建让他们的插画师在设计丰缘的当地物种时，回顾他们看过的电影和动画。这一世代的游戏特点是：以仙台为设计灵感，翻阅昆虫的百科全书，增加属性或特征，使其更像宝可梦。粗略地看一下沙奈朵、火焰鸡、冰鬼护、巨沼怪和许多其他的例子就可以证明这一点。鉴于丰缘的古怪居民喜欢在精心设计的类似选美比赛的华丽大赛中展示他们的宝可梦，你可以理解为什么当地的动物在设计上更像人类。

一些第三世代的设计很快成为经典，但当时的评论家们会对一些设计进行批评，称它们是对以前的设计的无聊模仿——例如，狩猎凤蝶和大王燕可以看作巴大蝶和大比鸟的翻版。当已成为现在的标准的资料片在本世代以《宝可梦 绿宝石》的姿态在2004年上架时，基本上不需要担心未出现的前代宝可梦问题了：在那时，几乎每一个前代宝可梦都可以通过《宝可梦圆形竞技场》或精致的第一世代重制版《宝可梦 火红/叶绿》获得。

无论你是否喜欢这135种新的设计，你都不能否认 Game Freak 尽了最大努力让每一种宝可梦都尽可能地独特。除了已经存在的属性和进化的惯例外，从第三世代开始，每只宝可梦都会有隐藏且独立的基础点数、个体值、一种被动能力和一种性格。

对铁杆玩家来说，真正吸引他们开始第三次体验宝可梦的东西很快就会变得明

[Game Boy Advance] 旅程一开始，你就会在丰缘地区碰到有趣的新宝可梦。

[Game Boy Advance] "丰缘三人组" 是故事的核心部分，这将为宝可梦今后对神话的关注奠定基础。

朗——是在游戏中需要大量计算、极有吸引力的宝可梦竞技对战。你可以在任何时候遇到不同的、更强大的宝可梦，这个想法为"把它们全收服"增加了更多的价值——当然，假如你得到了一个漂亮的、罕见的铁哑铃，但它是最好的铁哑铃吗？你可以捕捉更多的铁哑铃，比较它们的性格，看看是否有一个更好的攻击数值，然后去《宝可梦 绿宝石》引入的对战开拓区练练手。

对战开拓区是《宝可梦 绿宝石》的最高成就，直到今天它仍然是许多老粉心中的"高光"。对于许多人来说，它用温和的方式带你走进残酷的、需要对能力值精打细算的世界，以进行游戏后期的战斗。它模仿挑战 8 个道馆馆主的设置，循序渐进。这个设计现在也纳入了宝可梦的套路中。如果你不确定要不要玩这一世代的《宝可梦 红宝石》和《宝可梦 蓝宝石》，那么《宝可梦 绿宝石》会让你心服口服——它绝对会让你愉快地体验丰缘的旅程。

这是一个缓慢的开始，但随着引入天气效果、性别机制和双打对战来展示 Game Boy Advance 的四人游戏功能，第三代为后来的"现代宝可梦"奠定了基础：从这里开始，每一个游戏表面上都是儿童向的，但至少会为宝可梦竞技打好坚实的基础。可以说，《宝可梦 红宝石》《宝可梦 蓝宝石》《宝可梦 绿宝石》见证了宝可梦真正开始在一个主系列中走上两条道路，在任天堂 DS 及以后的每个版本中既满足竞技的需求，又满足休闲的需求。

丰富的角色扮演功能可能逐渐在被扭曲和掩盖，但这种"硬核"的竞争元素将是宝可梦在未来几年内的秘密成分。如果没有第三代的艰难探索，它就不会存在。

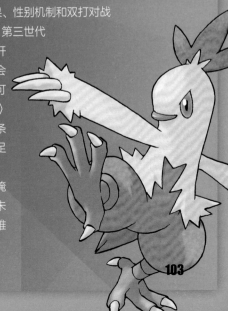

103

宝可梦
重制版

重制版和原版主线游戏一样是宝可梦系列的一部分，而且它们的历史也同样悠久

撰文：唐·佩皮亚特

对任何品牌来说，25 年都是一个漫长的过程。然而，宝可梦的热度已经维持了 25 年，每次发布新游戏时都能不断让新玩家"入坑"，并吸引老玩家回来。怀旧是一个强大的工具，任天堂和宝可梦公司巧妙地挥舞着它，为老玩家提供温暖的童年回忆，同时从之前的世代中挑选吉祥物和游戏机制，让新玩家保持兴奋。自 2004 年以来，宝可梦不定期地在系列的整体发行计划中加入旧作的重制。每当我们探索一个新的世界时，我们都会看到经典世界得到了重塑。这是一个行之有效的节奏，可以测试在主系列中可能不适用的想法。

这一切都始于第一款主系列游戏，即《宝可梦 红/绿》的重制。重制放弃了在西方本地化的《宝可梦 蓝》，通过《宝可梦 火红/叶绿》来满足粉丝对第一世代宝可梦的思念。这些宝可梦在《宝可梦 红宝石》和《宝可梦 蓝宝石》的原版游戏中没有出现。这意味着这些宝可梦在第一世代首次亮相的八年后才再次出现——但这八年带来了很大的变化。原版 Game Boy 的黑白像素被 16 位的重绘的关都取代，色彩更鲜艳，音乐更丰富，也更有动态。

Game Freak 有机会通过这些重制向玩家展示该系列在不到十年的时间里取得了多大的进展，玩家可以看到像恶属性和钢属性的招式出现在第一世代的战斗中，城都地

"Game Freak 也意识到，宝可梦的世界开始变得更加复杂。"

区传说中的宝可梦在游戏结束后游荡各地，并区别出宝可梦的性别、能力和更多的东西，它们进入了曾经很单调的关东，令人大开眼界。这些变化是通过《宝可梦 金/银/水晶》《宝可梦 红宝石/蓝宝石/绿宝石》逐步完成的。更重要的是，重新审视以前的训练家类型，意味着 Game Freak 需要为许多玩家记忆中的旧劲敌重新绘制形象——这在后来的重制版中不会出现，因为训练师的原型的外观通常会保留。

也就是说，Game Freak 也意识到，随着新的宝可梦、新的机制和新的想法开始自然地加入，宝可梦的世界开始变得更加复杂。《宝可梦 火红》和《宝可梦 叶绿》是围绕着简单的理念设计的，开发团队将《宝可梦 红宝石/蓝宝石》的引擎缩小了一点，以便使游戏对那些八年前就已经开始玩第一世代游戏的玩家更有吸引力。这是一次成功的"赌博"：游戏在日本的初始产量仅有 50 万份，但国际玩家对重制版的需求很大，这推动了第一次的"怀旧实验"进程，为 Game Freak 和任天堂带来 1200 万份的巨大销量。因此，公司确定了开发重制版与新游戏并行的模式。

《宝可梦 心金/魂银》将在 2009 年（在西方是 2010 年）推出，距离 1999 年推出的原始 Game Boy Color 游戏已经过去了十年。重制版融合了《宝可梦 水晶》的元素，并进一步确立了游戏发行的节奏：每换一个新的平台，公司都会发行一个新世代的宝可梦游戏，然后用该游戏的引擎制作重制版或新世代的资料片。因此，《宝可梦 心金》和《宝可梦 魂银》与《宝可梦 钻石/珍珠/白金》有很多相似之处。

也许《宝可梦 心金/魂银》最大的变化之一是，当时图鉴中的 493 种宝可梦无论在哪都可以跟在玩家后面。第二世代重制版的全部意义在于玩家和宝可梦之间的联系以及它们之间的共同关系，因此在标题中使用了"心"和"魂"的前缀。能够与你队伍中的第一只宝可梦随意互动有助于加深把宝可梦当成宠物的想法，并与它建立更强的情感上的关联。

与最初的游戏不同，传说中的宝可梦作为吉祥物被编入《宝可梦 心金》和《宝可梦 魂银》的故事中，这是 Game Freak 从第三世代和第四世代中学到的，它们现在在整个故事中也发挥了重要作用。这为在这些重制版之后推出的《宝可梦 黑/白》任天

> **❝ 图鉴中的 493 种宝可梦无论在哪都可以跟在玩家后面。❞**

[Game Boy Advance] 由于在重制过程中进行了很多修改，所以打倒四天王的最后一个时感觉不一样了。

堂 DS 游戏奠定了基础，标志着一个更加注重故事情节和有传说中的宝可梦世界的时代来了。通过对原作进行小规模迭代和调整，Game Freak 在这些重制版中继续完善了宝可梦的套路。

重制版也成了 Game Freak 编织更大的宝可梦传说的"肥沃土壤"。在《宝可梦心金/魂银》中，前代游戏中的冠军——青绿、阿渡、大吾和竹兰都出现了，而且在游戏后期，他们都有各自的剧情，可以解锁更多宝可梦供玩家捕捉。如果你一直在玩所有的主系列和重制版，到了这个时候，你可以真正开始拼凑出一个更广泛的宝可梦世界的画面，弄懂它的社会政治地理、相互关联的历史和奇特的科学。

接下来是《宝可梦 欧米伽红宝石/阿尔法蓝宝石》。由于在《宝可梦 X/Y》中加入了 3D 引擎，所以这两个可能是与原版差异最大的重制版——超级进化、妖精属性的引入、3D 模型而不是 2D 精灵、丰富的招式学习器、由来自丰缘的进化前或进化后的宝可梦扩充的更大的地区宝可梦图鉴、部落冲突……在第四世代和第五世代中引入的许多差异也都出现在《宝可梦 欧米伽红宝石/阿尔法蓝宝石》中，因此感觉与以前的重制版完全不同。此外，开发者对原游戏中一些看似未完成的部分进行了大幅度的扩展——最明显的一个地方

[Game Boy Advance] 梦幻永远不会出现在那辆卡车下，不管你怎么弄，或者 Game Freak 做了多少次重制，梦幻都不会那样出现。

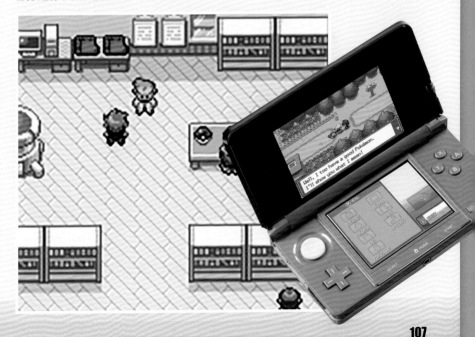

107

重制版 VS 原版

俗话说"改编不是乱编"……但有时你不得不这样做

《宝可梦 红/绿/蓝》VS《宝可梦 火红/叶绿》

第一世代重制版尽可能地继承了原版游戏的内容，同时也删除了一些问题很大、不平衡的机制。第一世代重制版来得正是时候，它巩固了第一波宝可梦的地位，游戏画面的颜色更鲜艳了，这对许多粉丝来说是最好的。

胜者：

《宝可梦 火红/叶绿》

《宝可梦 金/银》VS《宝可梦 心金/魂银》

更好的音乐，融入《宝可梦 水晶》的元素，对关都地区更全面、更真实的诠释，无数令玩家满意的改进，以及一些后世代冠军的出场……除了这些，让你最喜欢的宝可梦一直跟在你身后，这就是锦上添花。

胜者：

《宝可梦 心金/魂银》

《宝可梦 红宝石/蓝宝石》VS《宝可梦 欧米伽红宝石/阿尔法蓝宝石》

尽管 3DS 重制版确实加入了一些更好的机制，并让玩家选择在最终游戏中体验更多的内容，但许多"纯粹主义者"会抱怨游戏中加入了过多动画版的叙事节奏和超级进化。事实证明，重温经典时，你会发现变化很大。

胜者：

《宝可梦 红宝石/蓝宝石》

是神秘的海紫堇，它在 3DS 游戏中进行了整体重新设计和扩充。天空之柱——第三世代游戏最后的迷宫也被重新设计了，变得不那么难，并加入了一幅壁画，会触发与流星之民相关的专属剧情。流星之民从未出现在以前的游戏中。

Game Freak 还认为应该在之前的道路上重新绘制第三世代游戏的故事。虽然叙事节奏基本相同——玩家需要阻止海洋队或熔岩队分别使用盖欧卡或固拉多造成气候灾难——但引入了更多的角色，"超级"宝可梦成为情节的一部分。传说中的吉祥物也进行了修改，现在可以回归了。此外，一个全新的情节"episode"添加到游戏的结尾，让玩家旅行到外太空，与传说中的外星宝可梦代欧奇希斯战斗。

《宝可梦皮卡丘》
VS《宝可梦 Let's Go! 皮卡丘/ Let's Go! 伊布》

这是我们在宝可梦重制版中看到的最特殊的一个，也是我们第一次看到一个游戏的"第三版"重制版。诚然，可能对于一些人来说，这两个 Switch 游戏的风格跟《宝可梦 GO》太像，但你不能因为一个游戏让全新一代的玩家"入坑"而讨厌它。

《宝可梦不可思议迷宫 赤之救助队/青之救助队》VS《宝可梦不可思议迷宫 救助队 DX》

虽然原版游戏在它们的时代是伟大的，但《宝可梦不可思议迷宫救助队 DX》有一些真正令人印象深刻和美丽的水彩般的画面，使它在所有宝可梦游戏中脱颖而出。这是品味的胜利，即使你没有玩过原版，你也可以享受这个重制版。

胜者:

《宝可梦 Let's Go! 皮卡丘/Let's Go! 伊布》

胜者:

《宝可梦不可思议迷宫 救助队 DX》

在这些明显更离奇的冒险中，《宝可梦 欧米伽红宝石/阿尔法蓝宝石》也暗示了一些更大的事情……游戏中的各种 NPC 对话明确指出，原来的《宝可梦 红宝石/蓝宝石》的世界已经存在于另一个维度，而且你的故事与原始的第三世代的故事以相同的速度进行着。

这里也暗示了《宝可梦 X/Y》、这一代的"伴侣"游戏《宝可梦 欧米伽红宝石/阿尔法蓝宝石》与《宝可梦 黑 2/白 2》的故事同时发生，直接将第六世代游戏与第五世代游戏联系起来。在你过去所有的宝可梦冒险中，这些平行世界都可能存在，这是由传说中的宝可梦胡帕做到的，它可以撕开时空裂缝，在这些由来已久的宇宙之间自

[Game Boy Advance] 在《宝可梦 火红/叶绿》到来时，原版游戏已经出了八年。

[任天堂 DS] 由于 DS 的性能增强，因此重制版在原来的《宝可梦 金/银》中加入了鲜艳的色彩。

由穿行。更重要的是，《宝可梦 欧米伽红宝石/阿尔法蓝宝石》证实，宝可梦已经为这种形而上的启示做了十多年的准备，尤其是很多重制版游戏都引导玩家质疑其他地区、世界和时间线的性质。当然，这可以说是一种比较高明的科幻设定，但它在宝可梦宇宙中的表现令人怀疑。

不过，这种对如何重制的彻底反思对 Game Freak 来说是有效的——《宝可梦 欧米伽红宝石/阿尔法蓝宝石》的销量共超过 1400 万，成为该系列迄今为止最成功的重制作品。加入扩展的故事，大幅改变故事基调，以及完全采纳最新的宝可梦套路，显然起到了很好的效果。

而现在，随着《宝可梦 晶灿钻石/明亮珍珠》即将发行，Game Freak 再次抛弃传统，尝试新事物。在工作室的传奇历史上，Game Freak 首次将开发工作外包给一家名为 ILCA（I Love Computer Art，我爱电脑艺术）的日本工作室。Game Freak 在《宝可梦传说 阿尔宙斯》中首次涉足开放世界，工作非常繁忙。ILCA 的任务是使第四世代的前两个任天堂 DS 游戏现代化。对于 Game Freak 和任天堂来说，这是一个奇怪的选择。ILCA 一开始实际上是一个动画、电影和电视工作室，后来转做游戏开发。

不过，自从作为支持工作室加入日本的开发团队以来，ILCA 已经成功参与开发了一些游戏。如果该工作室能够在《如龙 0：誓约的场所》《勇者斗恶龙 11》《尼尔：机械纪元》中取得好成绩，它就有理由能够处理首次推出的宝可梦 DS 游戏的重制版。Game Freak 的增田顺一将监督重制版的制作，并指导代理开发者，以确保游戏建模的比例、战斗的快感和世界的特点都保持不变。有趣的是，我们看到这些游戏与 Switch 的第一套宝可梦游戏《宝可梦 剑/盾》大相径庭，并使用了全新的引擎。这是我们第一次看到重制版与最新作品有如此明显的区别。

这是一个有趣的尝试，并可能意味着 Game Freak 不再对主系列游戏拥有长期而独家的控制权。当谈到重制版的节奏时，我们唯一一次看到如此偏离"常规"的情况是 2018 年的《宝可梦 Let's Go! 皮卡丘 / Let's Go! 伊布》，这两款游戏更多的是面

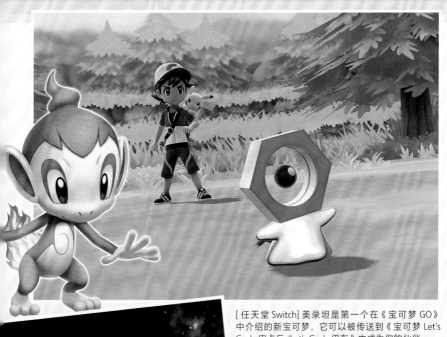

[任天堂 Switch] 美录坦是第一个在《宝可梦 GO》中介绍的新宝可梦，它可以被传送到《宝可梦 Let's Go！皮卡丘 /Let's Go！伊布》中成为你的伙伴。

[任天堂 3DS] 你可以在《宝可梦 欧米伽红宝石/阿尔法蓝宝石》的后期遇到额外的剧情，真的把这个系列带到了一些遥远的地方。

You are challenged by
Leader Wallace!

[任天堂 3DS] 很高兴看到以前的馆主和训练家在 3DS 续作中的形象改变了，其中一些看起来比之前更好。

向年轻观众，模仿了 2016 年大受欢迎的 iOS 和安卓游戏《宝可梦 GO》的机制。

　　有趣的是，增田自己认为 Switch 的第一款宝可梦游戏是对《宝可梦 皮卡丘》的重制，而不是对《宝可梦 红/绿》的重制，因为在他眼里，《宝可梦 皮卡丘》的难度降低，与动画系列有联系，让年轻玩家"更有共鸣"。这一点在《宝可梦 Let's Go！皮卡丘 /Let's Go！伊布》中被放大了——开发者坚持把可爱的吉祥物伊布和皮卡丘放在台前和舞台中心，更多地取材于动画，更贴近玩家的视觉效果，真正发挥了这种更卡通、以儿童为中心的想法。

（下转第 114 页）▶

游戏赠品

每一部重制版都需要一个花哨的噱头来推销它，是吧？

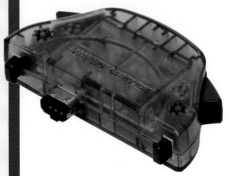

无线适配器
来自《宝可梦 火红/叶绿》

在大多数情况下，无线适配器是一个总是被忽视的配件，但它最大的作用是在《宝可梦 火红/绿叶/绿宝石》中，多达 39 个连接无线适配器的玩家可以在一个名为"联合房间"（Union Room）的虚拟游戏大厅中会面。在这里，玩家可以参加战斗或请求交换。当然，每个游戏仍然可以使用 Game Boy Advance 的游戏连接线，但有无线适配器的玩家可以在各种与宝可梦有关的活动中获得神秘礼物。

宝可梦计步器
来自《宝可梦 心金/魂银》

宝可梦计步器是一个精灵球形状的计步器，可以通过红外线与《宝可梦 心金/魂银》通信。实际上，这意味着你可以把宝可梦带到现实世界中，在你进行日常活动时训练它们。当你移动时，里面的宝可梦就会获得经验值，而玩家则会获得"瓦特"。即使你不玩游戏，你也可以提升等级和寻找道具。你走得越多，发现的道路就越多，能获得的奖励也越多……而且，人们甚至认为与专门的健身设备相比，宝可梦计步器更准确。

精灵球 Plus
来自《宝可梦 Let's Go! 皮卡丘 / Let's Go! 伊布》

精灵球 Plus 可以用来代替 Joy-Con 玩《宝可梦 Let's Go! 皮卡丘 / Let's Go! 伊布》，它有类似的按钮，也可以作为动作控制器使用。它让玩家多了一层沉浸感——如果你用外设抓到了一只宝可梦，它就会像游戏中那样摇晃 3 次，然后确认抓到。如果捕捉成功，那么它还会播放宝可梦的叫声。更好的是，你可以"带着你的宝可梦去散步"，转动它，与"其中"的宝可梦产生互动或在《宝可梦 GO》中捕捉宝可梦。

[任天堂 Switch]《宝可梦 太阳/月亮》的阿罗拉形态最终也进入了《宝可梦 Let's Go！皮卡丘/Let's Go！伊布》中，所以其中宝可梦的种类比《宝可梦 皮卡丘》中的更多。

◀ （上接第 111 页）

　　这两部游戏比我们多年来从该系列中看到的任何其他东西都更侧重于捕捉宝可梦的元素。除了将游戏中的宝可梦缩减到最初的 151 种，让集齐全图鉴更容易实现，Game Freak 和任天堂还改变了玩家捕捉宝可梦的奖励方式。你的队伍在每次捉到宝可梦后都会获得经验，你几乎可以通过体感控制和把握良好的时机，轻松地捕捉到宝可梦，从而立即结束战斗。你扔得越好，时机越精准，宝可梦越稀有，你的队伍就会得到更多的经验值。

　　你还可以看看世界上有哪些宝可梦，并与另一个人合作玩所有的内容，这些游戏因此比其他任何游戏都更像是真正的、全新的重制版。这两款游戏也揭示了《宝可梦 GO》对 Game Freak 的影响有多大：一个由第三方工作室开发的手机游戏成功地吸引了全世界的关注，以至于 Game Freak 认为有必要发布一款游戏，目的几乎完全是让玩家将他们手机中的宝可梦传送到掌机中，这对公司来说是一个里程碑式的时刻。

　　在未来的几年里，Game Freak 可能会继续摆脱传统的宝可梦模式，进行重制工作。随着邀请新的工作室参与未来的重制工作，以及新玩家逐渐通过移动应用程序和衍生游戏了解宝可梦，有一件事情看起来越来越有可能发生：宝可梦的怀旧部门将是该系列享有最大创新的地方。无论我们是看到更多的 Let's Go！游戏在 2018 年继承了《宝可梦 Let's Go! 皮卡丘/ Let's Go! 伊布》的初心，还是看到更多的开发者在开发第五世代及以后的游戏时获得了进入宝可梦"金库"的特殊权限，都可以说宝可梦未来的环境很好……即使不是这个系列呱呱坠地时的环境。

[任天堂 Switch]《宝可梦 晶灿钻石 / 明亮珍珠》是 Game Freak 将重制版外包出去的第一批游戏——这值不值？

[任天堂 Switch]《宝可梦 晶灿钻石 / 明亮珍珠》与其他宝可梦游戏的画风差别极大。

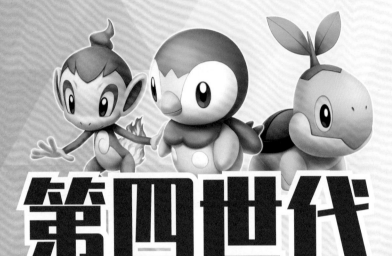

第四世代

2006—2010

神奥地区

这个激动人心的时代将全球各地的训练家联系在一起，
而两款非常流行的任天堂游戏机上则涌现了大量的衍生作品。

在宝可梦第三代结束时，一款新的任天堂掌机已经到来：任天堂DS。这款新的掌机有两个屏幕，功率更大，受到了铁杆玩家和好奇的休闲玩家的热烈欢迎。任天堂、Game Freak 和宝可梦公司看着任天堂DS 被"买爆"，认为该掌机将是下一波宝可梦的完美家园。

一如既往，新的双版本主系列游戏开启了这个新时代。2006 年 9 月，《宝可梦 钻石/珍珠》与全新的动画一起问世。新游戏再次受到欢迎，然而，评论家们开始注意到，自《宝可梦 金/银》以来，这个系列久经考验的套路并没有重大改变。尽管如此，《宝可梦 钻石/珍珠》在发布后五天内的销量就达到了 100 万。值得注意的是，这两部游戏标志着宝可梦这个品牌首次在网上亮相，这很重要。有抱负的宝可梦大师现在能够在世界各地进行宝可梦的对战和交换，帮助游戏社群蓬勃发展。

当玩家通过互联网跨越半个地球进行交换和对战时，另一批衍生游戏也来到了任天堂 DS 和 Wii 上，衍生游戏也变成了休闲玩家中打破纪录的热门游戏。《宝可梦 不可思议迷宫》和《宝可梦巡护员》在这一世代都有了各自的续作，巩固了它们作为一对子系列的地位。而像《宝可乐园》这样更适合儿童的游戏表明，宝可梦有适合所有年龄的内容。

当宝可梦业务的电子游戏领域正在蓬勃发展时，这一世代仍然一切照旧——动画和电影照常发行，口碑依然很好，但没有太多的创新，而周边的销量也一如既往地好。

2006 《宝可梦 钻石/珍珠》

这两部游戏向训练家介绍了取材于北海道的神奥地区以及居住在那里的新宝可梦。同样首次亮相的还有在线游戏。由于任天堂 DS 有 Wi-Fi 功能，因此玩家可以通过互联网进行宝可梦的战斗和交换，甚至可以和对手聊天。

2006 《宝可梦对战革命》

与之前的《宝可梦竞技场 2》《宝可梦竞技场金银》《宝可梦圆形竞技场》一样，Wii 的《宝可梦对战革命》紧跟潮流，在强大的家用机上提供 3D 战斗游戏。该版本可以与 DS 进行无线通信，并且像《宝可梦 钻石/珍珠》一样，可以提供互联网连接。尽管如此，遗憾的是，《宝可梦对战革命》没有故事模式。

2007 《宝可梦不可思议迷宫 时之探险队/暗之探险队》

这两部《宝可梦不可思议迷宫》的续作开始使用任天堂 DS 的双屏功能。虽然评论家们对这些版本并不感到惊奇，但它们仍然是受欢迎的，而《宝可梦不可思议迷宫》系列也会继续下去。

2008 《宝可梦 白金》

这个更新版本修复了人们在《宝可梦 钻石/珍珠》中遇到的一些问题，并让幽灵般的龙属性宝可梦骑拉帝纳获得了一个新形态。游戏中还加入了一个可以改变视角的"毁坏的世界"，玩家可以探索其他视角。在当时，评论家们称赞它为"终极宝可梦体验"。

2008 《宝可梦巡护员 风涌篇》

与《宝可梦不可思议迷宫》相比，《宝可梦巡护员 风涌篇》的口碑更好，它发展了之前《宝可梦巡护员》中建立的机制，因此受到了赞扬。这部续作修改了捕捉系统，更侧重于填充"心情槽"，但还是需要划触摸屏。

2009 《宝可梦 心金/魂银》

作为重制作品，《宝可梦 心金/魂银》绝对称得上是经典。对第二代主系列游戏的重塑是充满爱意的，而且是自《宝可梦 皮卡丘》以来第一次让你的宝可梦跟随你。此外，它还配备了一个惊人的赠品，我们接下来会提到这个。

2009 宝可梦计步器

宝可梦计步器是与《宝可梦 心金/魂银》绑定的赠品，你可以用它带着一只宝可梦在现实生活中散步。像宝可梦电子宠物机一样，它的内置计步器可以让你为宝可梦积累经验，你甚至可以用它来捕捉特殊宝可梦，或使用它的探宝器功能来寻找特殊道具。

2009 《乱斗！宝可梦大乱战》

在 2009 年这款动作游戏出现在任天堂 Wii 上之前，想体验更多宝可梦动作类游戏的人，只能玩《任天堂明星大乱斗》过过瘾。在《乱斗！宝可梦大乱战》中，你操纵宝可梦，通过按键在封闭的竞技场技压群雄，从而获得胜利。这种体验相当过瘾，你可以获得无意识的快乐。

2009 宝可梦世界锦标赛

宝可梦卡牌游戏多年来一直出现在竞技的舞台，但 2009 年的世界锦标赛将 TCG 和电子游戏的场景混合在一起。粉丝们在卡牌和《宝可梦 白金》中进行了激烈的对决。从那时起，宝可梦世界锦标赛每年都会举办。

2009 《宝可乐园 Wii 皮卡丘的大冒险》

这款可爱的 Wii 平台游戏的受众更多的是年轻观众，而不是典型的铁粉。《宝可乐园 Wii 皮卡丘的大冒险》里的画面很漂亮，色彩鲜艳。游戏中完全没有冒险的内容，但有一系列的迷你游戏，需要费些心思。本作并没有惊艳到评论家们，但它做得很好，可以开发续作。

随着 2006 年任天堂 DS 的《宝可梦 钻石/珍珠》的推出，又出现了一批新的宝可梦。加入 107 种新宝可梦后，图鉴总数达到 493 种，离 500 种的里程碑只差 7 种。虽然这一世代宝可梦完全追随前辈的脚步，但最初人们猜测草、火、水的御三家将被恶、超能和格斗所取代，然而，草苗龟、小火焰猴和波加曼 3 只宝可梦保持了传统，打破了谣言。

伴随着御三家的是"家门鸟""家门鼠"等。像姆克儿、姆克鸟和姆克鹰组成了鸟类宝可梦的进化链，而早期的一般属性的大牙狸继承了小拉达、尾立和蛇纹熊的特点——尽管这个新的宝可梦看起来傻得可爱。还有一些全新的宝可梦，如取材于河马的沙河马，像雪人一样的暴雪王，当然还有铁粉最爱的战士路卡利欧。飘飘球和随风球在网上获得了恶名，这是因为它们在宝可梦图鉴中的描述怪异得令人毛骨悚然——据说它们会抓捕儿童。随着新宝可梦的流行，旧宝可梦也有了新的进化型，如黑暗鸦的进化型乌鸦头头和狃拉的进化型玛狃拉。此外，伊布得到了两个新的进化型——叶伊布和冰伊布，弥补了上一代没有进化型的缺憾。

这一世代的宝可梦设计有更多的"神话"和"神"的感觉，这通过御三家的最终形态有所体现。烈焰猴类似于中国神话中的孙悟空，帝王拿波让人联想到海神，而土台龟则与神话中的巨龟很相似。一旦你想到阿尔宙斯并了解到它实际上是宝可梦世界的"神"，甚至可能是宇宙的创造者，这个神话主题就变得非常清楚了。这一世代的两个封面中的宝可梦帝牙卢卡和帕路奇亚分别掌管着时间和空间，强调了游戏中别具一格的神话。《宝可梦 白金》的封面宝可梦骑拉帝纳则模仿了"堕落天使"——据说这条幽灵般的龙因本性凶暴且富有攻击性而被阿尔宙斯放逐到了其他空间。

387 草苗龟　388 树林龟　389 土台龟　390 小火焰猴　391 猛火猴

392 烈焰猴　393 波加曼　394 波皇子　395 帝王拿波　396 姆克儿

 397 姆克鸟

 398 姆克鹰

 399 大牙狸

 400 大尾狸

 401 圆法师

 402 音箱蟀

 403 小猫怪

 404 勒克猫

 405 伦琴猫

 406 含羞苞

 407 罗丝雷朵

 408 头盖龙

 409 战槌龙

 410 盾甲龙

 411 护城龙

 412 结草儿

 413 结草贵妇

 414 绅士蛾

 415 三蜜蜂

 416 蜂女王

 417 帕奇利兹

 418 泳圈鼬

 419 浮潜鼬

 420 樱花宝

 421 樱花儿

 422 无壳海兔

 423 海兔兽

 424 双尾怪手

 425 飘飘球

 426 随风球

427 卷卷耳

428 长耳兔

429 梦妖魔

 430 乌鸦头头

 431 魅力喵

你知道吗?

无壳海兔和海兔兽有两种形态,取决于你在神奥地区的哪边看到它们。西边的是粉红色的,东边的是蓝色的。

432 东施喵

433 铃铛响

434 臭鼬噗

435 坦克臭鼬

436 铜镜怪

437 青铜钟

> " 一旦你想到阿尔宙斯并了解到它实际上是宝可梦世界的'神'，甚至可能是宇宙的创造者，这个神话主题就变得非常清楚了。"

 438 盆才怪

439 魔尼尼

440 小福蛋

441 聒噪鸟

442 花岩怪

443 圆陆鲨

 444 尖牙陆鲨

 445 烈咬陆鲨

446 小卡比兽

447 利欧路

448 路卡利欧

449 沙河马

 450 河马兽

451 钳尾蝎

452 龙王蝎

453 不良蛙

454 毒骷蛙

455 尖牙笼

456 荧光鱼

457 霓虹鱼

 458 小球飞鱼

459 雪笠怪

 460 暴雪王

461 玛狃拉

462 自爆磁怪

 463 大舌舔

464 超甲狂犀

 465 巨蔓藤

 466 电击魔兽

467 鸭嘴炎兽

468 波克基斯

469 远古巨蜓

470 叶伊布

471 冰伊布

 472 天蝎王

 473 象牙猪

 474 多边兽Z

 475 艾路雷朵

 476 大朝北鼻

 477 黑夜魔灵

 478 雪妖女

 479 洛托姆

 480 由克希

 481 艾姆利多

 482 亚克诺姆

 483 帝牙卢卡

 484 帕路奇亚

 485 席多蓝恩

 486 雷吉奇卡斯

 487 骑拉帝纳

 488 克雷色利亚

 489 霏欧纳

 490 玛纳霏

 491 达克莱伊

 492 谢米

 493 阿尔宙斯

你知道吗？

根据2020年的调查，路卡利欧是《宝可梦 钻石/珍珠》中最受欢迎的宝可梦，也是整个系列中第二受欢迎的宝可梦，第一是甲贺忍蛙。

宝可梦
钻石/珍珠/
白金

**踏上穿越神奥地区的旅程，
与银河队对抗，拯救时间和空间**

撰稿人：雷切尔·特兹安

　　收拾好宝芬盒，拿上探险套装，裹上最温暖的冬衣，是时候去神奥地区冒险了。这里是第四世代宝可梦的故乡，也是一片充满神秘和神话色彩的土地。《宝可梦 钻石/珍珠》于 2006 年在日本发行，2007 年在西方发行，带领着渴望拥有任天堂 DS 的训练家进入了一个全新而刺激的世界。

　　当你开始你的旅程时，选择小光或明辉作为你的训练家形象，从静谧的双叶镇出发，这里也是你最好的朋友和对手的家。来认识一下山梨博士，他专门研究进化。在他不小心把装着御三家的公文包遗落在附近的心齐湖后，你将再次考虑选择御三家中的一个，这很重要，它将是你在这次全新冒险中的第一个朋友。在草属性乌龟草苗龟、火属性猴子小火焰猴和水属性企鹅波加曼之间做出选择后，你击退了姆克儿的伏击，得到了一份宝可梦图鉴，并开始了在神奥地区的旅程。

当然，为了挑战四天王并成为该地区最强的训练家，你需要组建一支有可靠的伙伴的团队与你并肩作战。《宝可梦钻石/珍珠》引入了 107 种新的宝可梦供你战斗、捕捉和训练，其中许多是前几代的旧宝可梦的进化型或幼年形态。当接触到光之石时，毒蔷薇会变成更优雅的罗丝雷朵；提升大舌头的等级，让它学会"滚动"，将它进化成更搞笑的大舌舔；另外，如果钻角犀兽对你来说还不够大、不够吓人，可以让它携带护具，并与朋友交换，将它进化成超甲狂犀，让它学会"岩石炮"。

在你看过神奥地区的许多美景后，你开始进一步了解该地区关于时间和空间的许多神话和传说。不久之后，你将遇到银河队的成员，他们是一群相当古怪的人，穿着类似宇航服的制服，有着相同的绿松石色的头发，指挥官以行星命名。你很快就知道他们不是好惹的。他们的雄心勃勃的领袖赤日有一些相当令人不安的世界观，他为了实现创造一个没有痛苦的"完美"世界的梦想（当然，他在其中作为一个"神"来统治），目标是毁灭现在的世界，用"一个没有心灵的世界"取代它。而且他可能也找到了一个方法来做到这一点。

当你继续了解银河队的计划，并对围绕神奥地区的神话进行研究时，你会发现可以追溯到宇宙创造时期的传说故事。根据你玩的是《宝可梦 钻石》还是《宝可梦 珍珠》，你会遇到传说中的宝可梦帝牙卢卡或帕路奇亚——据说它们分别是时间和空间之神，以及由克希、艾姆利多和亚克诺姆，它们被称为"湖之众神"，分别代表智慧、情感和意志。银河队计划利用这些传说中的宝可梦的力量来实现他们邪恶的、毁灭世界的目标，而你和你训练有素的伙伴们要阻止他们。

作为任天堂 DS 上第一个主系列宝可梦游戏，《宝可梦钻石/珍珠》引入了令人兴奋的新功能，利用游戏机的双屏幕、更新的图形能力、互联网连接和触摸屏功能，玩家第一次可以用手写笔点击来选择他们的宝可梦的招式或在战斗中选择道具。当在该地区旅行时，触摸屏可以充当一个方便的小宝可梦手表。它可以显示时间、备忘录、计步器（对孵蛋很有用），还可以显示你与宝可梦的亲密度，以及许多其他有用的功能，以协助你的旅程。

说到与其他训练师的联系，由于有了任天堂 Wi-Fi 连

接服务，《宝可梦 钻石/珍珠》为该系列建立了一些改变游戏的新功能。与其他人联系不再局限于你周围几米内的玩家。无论你的朋友住在全球何处，你都可以首次通过 Wi-Fi 与其进行战斗，你甚至可以通过语音聊天与他们交流。然而，通信功能中最令人兴奋的新内容可能是全球贸易中心（Global Trade Station，GTS）。在祝庆市，GTS 让玩家提供宝可梦进行交换，并说明自己想要什么，如果世界上任何地方的另一个玩家有你想要的东西，那么交换就完成了。这是一个很好的方式来获得所有御三家或任何游戏专属的宝可梦（不需要同时购买《宝可梦 钻石》和《宝可梦 珍珠》），你甚至可以从一些恰好在箱子里有多余宝可梦且为人慷慨的玩家那里得到一只罕见的传说中的宝可梦。

那么，如果你暂时不想战斗和交换怎么办呢？在《宝可梦 红宝石/蓝宝石》中首次推出的宝可梦华丽大赛提供了一个完全不同的挑战。在第四世代，大赛得到了进一步的发展——改名为宝可梦超级华丽大赛，加入了新的回合，且根据宝可梦的外观、舞蹈能力以及它们的招式的吸引力进行评判，创造了一个更加有趣和多样化的竞争。

（下转第 130 页）▶

新元素

看看第四世代中一些有趣的创新和新增内容

EMPOLEON used
Hydro Cannon!

宝可梦手表

宝可梦手表里有 25 个应用程序，很方便。随着冒险的深入，大多数应用程序将被解锁。它提供了许多有用的功能，从查看你的培育屋中的宝可梦的情况到用探宝器找到稀有的隐藏道具。

Wi-Fi 广场

任意一个宝可梦中心的楼下都有 Wi-Fi 广场，在这里你可以与来自全球各地的玩家玩迷你游戏。这些迷你游戏会用到触摸屏，例如将树果扔进吞食兽的嘴里，或帮助小魔尼尼在马戏团球顶保持平衡。

物理/特殊

《宝可梦 钻石/珍珠》是第一个将每一个招式都指定为物理或特殊攻击的宝可梦游戏。在以前的世代中，这只能由招式的属性决定（例如，格斗属性招式是物理攻击）。从第四世代开始，每个招式都有自己的分类，与它的属性无关。

With the power I wield, I will create an entirely new world!

[任天堂 DS] 当你试图控制时间和空间之神时，你应该知道事情不可能顺利进行。

对战记录器

对战记录器是在《宝可梦 白金》中引入的新道具，玩家能够用它记录和重新观看战斗，甚至通过 Wi-Fi 分享它们。你可以重温你设法用一只宝可梦横扫对手的全队，或通过幸运的关键一击险胜的时刻。

Wi-Fi 连接

战斗、交换和其他有趣的活动都可以通过 Wi-Fi 进行，而不仅是与附近的朋友进行本地连接。在本作中你仍然只能与交换过朋友代码的玩家战斗，但通过全球贸易中心可以与任何人进行交换。

来自神奥的问候

在整个地区的旅程中前往的主要地点

雪峰市

雪峰市被称为"城市的冬季仙境"，是第七个道馆的所在地，由冰属性专家小菘管理。在这里你可以找到雪峰神殿，里面沉睡着传说中的宝可梦雷吉奇卡斯。

天冠山

天冠山是一座圣山，山顶有一个古老的神殿，名为枪之柱；它还是神奥地区的核心，连接着主要城镇。它与游戏的主线故事和银河队纷乱的计划有着密切的联系。

祝庆市

祝庆市是该地区最现代化的城市，是祝庆电视台、宝可梦手表公司和全球贸易中心（《宝可梦 白金》中的全球终端）的所在地。

对战特区

这里包含战斗区、名胜区和生存区，满足你所有的战斗需求。再往北走，就可以爬上严酷山，这是一座活火山，传说中的宝可梦席多蓝恩就住在这里。

帷幕市

在这里你可以在百货商店购物，在游戏城玩耍，或与格斗属性的道馆馆主阿李交手。银河队总部大楼的气势也让人难以忽视……

◀（上接第 126 页）

这个地区的地下有很多乐趣可以探索。在百代市遇到了名为"地底探险者"的人之后，玩家将获得"探险套装"，你可以在想采矿的时候进入神奥的庞大地下系统。准备好可靠的锤子和镐头，你可以挖开墙壁，挖掘出一些宝藏、化石和稀有物品，之后可以用挖出的特殊玉石交换其他商品，如装饰品，用来装饰你的秘密基地。

利用任天堂 DS 的 Wi-Fi 连接，你可以邀请朋友到你的秘密基地，展示你收集的宝可梦玩具和其他你努力收集的装饰品。不过，你的朋友可能有其他优先事项。一旦他们进入你的秘密基地，他们就有机会偷你的旗子，目的是成功把它带回自己的基地以获得奖励。当然，如果你事先跟他们讲好了就没事。设置一些凶险的陷阱后，任何来到你的秘密基地的人很快就会发现，夺走你的旗子并不是一件容易的事——你强迫他们进入不同的陷阱后会出发不同的效果，你的朋友可能会被吹飞，他们的控制会被打乱，他们甚至发现自己在火中无法动弹（或被困在气泡里，一个不太暴力的方法）。然后你可以坐下来，看着你的朋友们疯狂地对着 DS 的麦克风吹气，以吹灭火焰，或者点击触摸屏来逃跑。

第四世代游戏的资料片于 2008 年（西方为 2009 年）发布——《宝可梦 白金》。它本质上是《宝可梦 钻石》和《宝可梦 珍珠》的升级版，游戏再次设定在神奥地区，该地区明显比以前覆盖了更多的雪——明辉和小光穿上了一些更适合冬季的服装来配合场景。虽然与《宝可梦 钻石》和《宝可梦 珍珠》的核心游戏元素相比没有大的变化，但《宝可梦 白金》还是有一些非常受欢迎的升级，包括新的动态贴图、道馆可爱的新设计，以及与《宝可梦 绿宝石》类似，增加了一个具有挑战性的对战开拓区，在完成主要剧情后可前往。说到游戏剧情，《宝可梦 白金》增加了一些重要的新剧情元素，进一步探索了该地区的创世传说，这次让幽灵属性和龙属性的传说中的宝可梦骑拉帝纳有了更多的戏份，它以新的"起源形态"出现在游戏封面上。

当赤日在枪之柱召唤帝牙卢卡和帕路奇亚作为实现其可怕计划的手段时，骑拉帝纳觉得是时候介入了，它把赤日带到了毁坏的世界，即骑拉帝纳真正的老巢——一个没有心灵的另类空间。

在这个空间中游荡与宝可梦游戏中的任何其他体验都不同；毕竟，毁坏的世界是另一个宇宙，通常的物理规则根本不适用。在浮动的柱子上倒立行走，在流淌的瀑布上垂直冲浪，在令人毛骨悚然的有实体和无实体的地面上漂浮。在这里游走时，你会听到令人不寒而栗的忧郁背景音乐，背景音乐偶尔还会被骑拉帝纳的叫声打断。在穿过这个异世界的空间后，你将有机会抓住起源形态的骑拉帝纳。与此同时，赤日发誓要报仇。

许多粉丝要求重制这些深受喜爱的游戏，现在我们很快就会再次回到神奥地区。在《宝可梦 钻石/珍珠》发行 15 年后，任天堂宣布，重制版《宝可梦 晶灿钻石》和《宝可梦 明亮珍珠》将于 2021 年底在全球范围内在任天堂 Switch 发布。新游戏让神奥地区获得了全新的外观，但仍然忠实于原作。为了让粉丝更兴奋，第二个背景设在神奥地区的游戏也同时宣布即将推出，游戏名为《宝可梦传说 阿尔宙斯》。这款游戏计划于 2022 年推出，设定在古代时期，可能会更深入地研究神奥的许多神话和传说，这次的重点是传说中的宝可梦阿尔宙斯。

随着这两款令人兴奋的新游戏拉开序幕，对第四代原作的粉丝来说，未来肯定是令人兴奋的。我们当然迫不及待地想重温我们许多的冒险，并在多年后的神奥地区开始一些新的冒险。

第五世代

2010—2013

合众地区

到现在为止，宝可梦已经很成熟了，它似乎可以做一些调整，所以在这个世代做了一些不同的事情……

宝可梦的第五世代是相当了不起的。自1996年宝可梦首次亮相以来，随着时间的推移，越来越多的人开始注意到，宝可梦在每个新世代都没有什么新变化。他们这样想是对的——游戏并没有背离早期形成的套路；当然，《宝可梦 钻石/珍珠》引入了在线游戏等创新，但这还不够。因此，对于新一世代宝可梦，Game Freak决定把事情搞得更复杂一些。

　　可以说，2010年的《宝可梦 黑/白》是主系列游戏的"软重启"。它们的大胆之处在于，游戏背景设定在一个完全不同的大陆，一个不取材于日本的地区，而且它们最初只让你捕捉第五世代的新宝可梦。没错，没有洞穴中到处都是的超音蝠，也没有在长草中等待你的走路草军团：这一次，你需要抓住滚滚蝙蝠（至少它们的名字变了）或虫宝包。这是一个大胆的举动，也是一个让《宝可梦 黑/白》脱颖而出的举动，与它们的同期作品相比，《宝可梦 黑/白》是更有信心的续作。如果这还不够，《宝可梦 黑/白》的续作《宝可梦 黑2/白2》是该系列中第一个带有编号的续作游戏，延续了《宝可梦 黑/白》的故事。

　　虽然主系列游戏进行了全面的调整，但宝可梦世界的其他部分仍然保持不变。卡牌游戏的扩展包仍然在发行，各种衍生系列也获得了不同程度的成功，动画也像往常一样在更新并受到欢迎。然而，动画方面的情况却也有点不同。随着这一世代的结束，一部基于最初的《宝可梦 红/绿/蓝》的迷你剧播出了，既延续了这个系列一些老的内容，也提供了一些新的东西。

2010 《宝可梦 黑/白》

新的主系列游戏是迄今为止最自信的。在《宝可梦 黑/白》中，你只有在第一遍通关后才能遇到前代宝可梦，《宝可梦 黑/白》重点宣传的对象是新宝可梦，因此感觉它们像是真正的续作。这两部游戏还将会动的宝可梦和 3D 环境完美地融合在了一起。

2010 《宝可梦 超级愿望》

像最近的大多数动画一样，这个系列正好在 DS 上的《宝可梦 黑/白》发行时播出，再次讲述小智的冒险故事，这次是在新的合众地区。他的身边有两个在游戏中出现的新人：艾莉丝，一个有抱负的龙属性宝可梦训练家；天桐，一个"A 级宝可梦酒侍"。

2010 宝可梦全球连接

这个网站在第五世代首次亮相，为主系列宝可梦游戏提供了十年的额外在线功能——它在 2020 年 2 月关闭。值得注意的是，宝可梦全球连接是梦境世界的主机，梦境世界是一个基于网络浏览器的在线游戏，让你从《宝可梦 黑/白》中传送宝可梦到互联网。

2011 《对战与收服！宝可梦打字练习 DS》

这款 DS 游戏与键盘绑定，目的是提高玩家的打字水平。它将课程游戏化，让你快速输入宝可梦的名字以捕获它们，木内卫司博士将一路帮助你，非常有趣。

2011 《宝可梦立体图鉴 BW》

2011 年，任天堂发布了新的掌机——任天堂 3DS，随之而来的是大量的免费应用程序，其中包括这个奇特的东西。《宝可梦立体图鉴 BW》以 3D 形式展示了合众地区的宝可梦。你可以带着睡眠模式下的掌机散步，使用掌机出色的瞬间交错通信功能解锁更多图鉴。

2012 《宝可梦 黑 2/白 2》

作为主系列中第一部在剧情上衔接前作的续作，《宝可梦黑 2》和《宝可梦 白 2》直接继承了第一部《宝可梦 黑/白》，虽然有新的角色登场。现在，新的宝可梦图鉴已经稳定下来了，在这两部续作中，你从一开始就能捕捉到不同世代的宝可梦。

2012 《宝可梦 AR 搜寻器》

这是另一个 3DS 应用程序，它使用了增强现实技术，所以它很有趣。在这个《宝可梦 GO》的原型中，你可以用 3D 的双摄像头在现实世界中识别和捕获宝可梦，然后将捕获的所有宝可梦转移到《宝可梦 黑 2/白 2》中。

2012 《宝可梦 + 信长的野望》

将宝可梦与《信长的野望》强调战略的元素结合在一起，这听起来很奇怪，但我们生活在一个有《王国之心》的世界里，所以这种神奇的混搭应该不足为奇。这款 DS 上的经典游戏有深度和战术性，并且有很多宝可梦元素，是一款值得探索的衍生作品。

2013 宝可梦玩偶

宝可梦毛绒玩具在 2013 年并不新鲜，这些很可爱、让人想抱的玩偶是由宝可梦公司生产的，有 6 英寸和 12 英寸两种版本，涵盖了所有世代的宝可梦。它们是以游戏中的一个道具（中文名：皮皮玩偶；英文名：Poké Doll）命名的。在游戏中遇到野生宝可梦时，你可以用它逃跑，但在现实生活中，它们不会帮你摆脱烈雀的攻击。

2013 《宝可梦 THE ORIGIN》

小智和皮卡丘这样的角色没有出现在这个特别的迷你系列中。这个系列侧重于讲述最初的 Game Boy 游戏《宝可梦 红/绿》中的故事。其实我们应该说它主要基于游戏原作，因为《宝可梦 THE ORIGIN》提前介绍了一个将出现在下一世代宝可梦中的新功能：超级进化。

向种类数最多的世代的宝可梦问好！《宝可梦 黑/白》带来了多达 156 种新宝可梦，显得最为雄心勃勃。作为一种"软重启"的设计，《宝可梦 黑/白》的宝可梦与最初的 151 种宝可梦相呼应，例如滚滚蝙蝠和超音蝠，或石丸子和小拳石，而且有很好的理由：在你击败合众地区的四天王之前，你不会遇到以前的宝可梦。

就像游戏名可能暗示的那样，这一世代的核心主题是二元性。这也许在两个传说中的宝可梦莱希拉姆和捷克罗姆身上得到了最好的体现，它们以一种不那么微妙的方式展现了整个"光"和"暗"的主题。不过，以它们为封面的游戏是反过来的：《宝可梦 黑》的封面宝可梦是浅色的莱希拉姆，《宝可梦 白》的封面宝可梦是深色的捷克罗姆，在主题上体现了"阴阳"的思想。

普通宝可梦的设计体现了多样性，各种单属性和双属性宝可梦分布得很合理，没有出现任何平衡问题。跟以前一样，御三家都很可爱，进化后都很强大，但令人费解的是，火主进化链（暖暖猪、炒炒猪和炎武王）再次以格斗为第二属性。

合众地区的一些宝可梦也有一系列的变体设计。例如，雄性的高傲雉鸡和雌性的高傲雉鸡看起来非常不同，这模仿了现实生活中的鸟类的性别差异和它们的交配惯例。四季鹿和萌芽鹿也有 4 种不同的形态，具体取决于你在哪个季节抓到它们——这强调了游戏中新的季节性特征。

494 比克提尼

495 藤藤蛇

496 青藤蛇

497 君主蛇

498 暖暖猪

499 炒炒猪

500 炎武王

501 水水獭

502 双刃丸

503 大剑鬼

504 探探鼠

505 步哨鼠

506 小约克

507 哈约克

508 长毛狗

509 扒手猫

510 酷豹

511 花椰猴

512 花椰猿

513 爆香猴

 514 爆香猿　 515 冷水猴　 516 冷水猿　 517 食梦梦　 518 梦梦蚀

 519 豆豆鸽　 520 咕咕鸽　521 高傲雉鸡　522 斑斑马　 523 雷电斑马

 524 石丸子　 525 地幔岩　 526 庞岩怪　527 滚滚蝙蝠　528 心蝙蝠

 529 螺钉地鼠　 530 滚龙头地鼠　 531 差不多娃娃　 532 搬运小匠　 533 铁骨土人

 534 修建老匠　 535 圆蝌蚪　 536 蓝蟾蜍　 537 蟾蜍王　 538 投摔鬼

 539 打击鬼　 540 虫宝包　 541 宝包茧　 542 保姆虫　 543 百足蜈蚣

 544 车轮球　 545 蜈蚣王　 546 木棉球　 547 风妖精　 548 百合根娃娃

 549 裙儿小姐　550 野蛮鲈鱼　551 黑眼鳄

552 混混鳄　553 流氓鳄　 554 火红不倒翁

你知道吗？

火红不倒翁的名字和外形都类似于达摩不倒翁。

 555 达摩狒狒

556 沙铃仙人掌

557 石居蟹

558 岩殿居蟹

559 滑滑小子

560 头巾混混

561 象征鸟

562 哭哭面具

563 死神棺

564 原盖海龟

565 肋骨海龟

566 始祖小鸟

567 始祖大鸟

568 破破袋

569 灰尘山

570 索罗亚

571 索罗亚克

572 泡沫栗鼠

573 奇诺栗鼠

574 哥德宝宝

575 哥德小童

576 哥德小姐

577 单卵细胞球

578 双卵细胞球

579 人造细胞卵

580 鸭宝宝

581 舞天鹅

582 迷你冰

583 多多冰

584 双倍多多冰

585 四季鹿

586 萌芽鹿

587 电飞鼠

588 盖盖虫

589 骑士蜗牛

590 哎呀球菇

591 败露球菇

592 轻飘飘

593 胖嘟嘟

594 保姆曼波

595 电电虫

596 电蜘蛛

597 种子铁球

598 坚果哑铃

599 齿轮儿

600 齿轮组

601 齿轮怪

602 麻麻小鱼

603 麻麻鳗

604 麻麻鳗鱼王

605 小灰怪

606 大宇怪

607 烛光灵

608 灯火幽灵

609 水晶灯火灵

610 牙牙

611 斧牙龙

612 双斧战龙

613 喷嚏熊

614 冻原熊

615 几何雪花

616 小嘴蜗

617 敏捷虫

618 泥巴鱼

619 功夫鼬

620 师父鼬

621 赤面龙

622 泥偶小人

623 泥偶巨人

624 驹刀小兵

625 劈斩司令

626 爆炸头水牛

627 毛头小鹰

628 勇士雄鹰

629 秃鹰丫头

630 秃鹰娜

631 熔蚁兽

632 铁蚁

633 单首龙

634 双首暴龙

635 三首恶龙

636 燃烧虫

637 火神蛾

638 勾帕路翁

639 代拉基翁

640 毕力吉翁

641 龙卷云

642 雷电云

643 莱希拉姆

644 捷克罗姆

645 土地云

646 酋雷姆

647 凯路迪欧

648 美洛耶塔

649 盖诺赛克特

宝可梦 黑/白

在这对任天堂 DS 的经典游戏中，Game Freak 大胆地重塑了宝可梦。我们回忆了在游戏发布之前去工作室的经历，看看是什么让《宝可梦 黑/白》成为该系列中受人尊敬的作品的

曾经，潜在的玩家在可以引起共鸣的颜色、贵重金属和各种宝石中选择，而第五代带来了极端的颜色。光明与黑暗、善与恶、绝对与虚无……你不再是根据个人喜好在一条线上选择一个点，而是选择光谱的一端来代表你的喜好。而这种转变不仅仅是品牌的转变。这表明了当时整个系列无论是在双版本之间的差异方面，还是在游戏世代之间的变化方面，都处在最大的摇摆阶段。因此，虽然两个版本之间最大的区别可能是你是否能抓到喇叭芽，但《宝可梦 黑/白》甚至提供了独有的地点、战斗和角色，它们推动了宝可梦的发展，并展示了任天堂 DS 更多的性能。

但在我们讨论这么多宝可梦的主要机制如何被改进、建立，甚至在某些情况下被完全重建之前，我们最好先应对最大的变化。在《宝可梦 黑/白》新增 156 种宝可梦之前，宝可梦图鉴里有 493 种可以捕捉和饲养的宝可梦，其中有许多变种和亚种有待发现。但是你都抓到了吗？如果你没有，那么《宝可梦

I'm a good Trainer who got a Pokémon and everything!

[任天堂 DS] 让小小的御三家对抗游戏中最强大的野兽，显然，有人不知道他们在做什么。

[任天堂 DS] 在《宝可梦 黑/白》中你有两个友好的劲敌，白露（如左图）和黑连。

黑/白》不会让你马上接触到以前的宝可梦。

荒唐？勇敢？疯狂？毫无意义？在努力让皮卡丘和它的朋友们成为家喻户晓的宝可梦之后，Game Freak 决定在第五世代宝可梦游戏中完全使用新的宝可梦。可以用很多说法描述这件事，不过，在与团队讨论这个决定之后，我们更倾向于给予积极评价。"在创造彼此非常相似的游戏时，它们通常也会看起来非常相似，所以这是我们面临的第一个挑战。我们想以某种方式使它与以前的游戏非常不同，所以我们开始考虑如何在游戏中添加新的元素，并向观众传达这种体验是多么新奇。"艺术总监和初代宝可梦的设计师杉森建在我们第一次与他交谈时解释说。

当我们在《宝可梦 黑/白》发行前第一次采访他时，他解释说："增田先生给了我们一个任务，让这个游戏中的每一只宝可梦都必须是全新的，所以游戏中没有以前的宝可梦出现。这是一个巨大的挑战，为了做到这点，我们还必须创造一个与以前的游戏世界完全不同的世界。在宝可梦的世界里，有一些宝可梦看起来像狗，像马，像鹿……很明显，在创造新的宝可梦时，我们总是从动物王国汲取灵感。我们所做的是带设计师去动物园研究不同的动物。"这种研究听起来很有趣，而且，

仔细看了新添加的宝可梦后，我们不得不假设每个人都在美好的一天中吃了冰激凌，而其中一个不太开窍的设计师误以为它是一种动物，并以它为基础设计了宝可梦——迷你冰，它从一个圆球进化成一个冰激凌锥形杯（多多冰），最后进化成一个有着两张脸的"破坏者"（双倍多多冰）。在像这样俗气的新宝可梦和一系列更传统、更有想象力的前代宝可梦之间，有一批可靠的宝可梦形象，虽然我们忍不住要问杉森建，暂时"抛弃"前代宝可梦会不会有风险，他熟练的笔触为新宝可梦绘制了所有的官方立绘。"我完全同意这是有风险的。我经常向增田先生咨询这个问题，因为只使用新的宝可梦是他的想法，我们最初并不同意，"他透露，"但是在日本，我们从评论家和观众那里得到了很好的反馈，因为这一切都很新鲜。为了减小只使用新宝可梦带来的风险，设计团队把每只宝可梦都挂在墙上，这样我们就可以看到它们和前代宝可梦在一起。现在有超过 500 种宝可梦，显然它们并不都是由一个人创造的——超过 30 人参与了宝可梦的设计，他们每个人都对自己创造的宝可梦有感情。"

大力宣传新宝可梦的决定也不是仓促做出的。《宝可梦 黑/白》的总监，即前面提到的增田顺一，对项目的起源做了一些解释。"最初的概念开始于 2006 年前后，但在项目开始时只有负责策划的我和 7 个程序员。"他透露，"程序员们正在研究我们可以从 DS 系统中获得的新功能和元素，我想，虽然很多人把宝可梦看作针对儿童的游戏，但我想让更多的人接触它。我们知道既有从未玩过宝可梦游戏的玩家，也有玩过的玩家，所以我们想平等地对待这两个群体。为了做到这一点，我们决定为这些游戏创造一套全新的宝可梦。"

但这样就不会用到各版本之间的一些常用套路，尤其是引入新的进化型和前代宝可梦的幼年形态。我们已经看到像三合一磁怪、波克基古和钻角犀兽这样以前使用率低的宝可梦通过强大的进化型获得了新的竞争力，而像伊布这样一开始就有多条进化链的宝可梦有了更多选择。想象一下，超可爱的皮丘和宝宝丁的出现，使得宝可梦公司赚得盆满钵满，杉森建确实向我们暗示，虽然可能不会设计新角色，但是未来可能有更多的进化型。

虽然很多变化似乎都是为了方便新玩家，但《宝可梦 黑/白》可以和那些伟大的游戏一样，有能力在光谱的两端创造新天地。竞技性的对战在宝可梦的世界很重要，但为了确保游戏保持新鲜，第五代出现了一些相当大的变化。首先是削弱了隐形岩，这是一种会造成被动伤害的技能，它几乎是以一己之力使许多火属性、飞行属性和虫属性的宝可梦完全出局——这体现了 Game Freak 所希望的发展方向，这次没有特别

杉森建既有才华，又比较矜持，虽然当我们问及宝可梦的早期发展时，他似乎有很多话要说。

Are you a boy?
Or a girl?

> **"当我看到很多人使用相同的宝可梦和相同的招式时,我就开始想要做出改变。"**

——增田顺一

强力的招式学习器,只有少数本土宝可梦能够通过升级学习强力招式。一个东西越是普遍存在,就越难对其进行有效和均衡的调整,尽管团队正在关注竞技舞台,并试图纳入更多的宝可梦,这的确很有希望。"我们一直在关注很多比赛,越来越多的人似乎参与到了竞技中。在此之中,玩家为了更好地战斗而训练——提高基础点数和培养强大的宝可梦。"增田证实,"但与此同时,也有另一些参与了竞技比赛的玩家,当他们输了之后,游戏也就结束了。这正是我们不能忽视的事情,所以我们想增加一些功能,确保即使是输了的玩家也能享受游戏。如果我们过于关注核心玩家,那么我们可能会完全失去新手的市场。这种平衡真的很困难。"

　　无论是为了竞技比赛,还是为了使它们在单机游戏中更有用,几乎每一种宝可梦的技能池都或多或少有了改变。到目前为止都还正常,但在调整技能池的基础上,Game Freak 在攻击招式上所做的改动比之前更大。总体来说,Game Freak 对使用率过低或使用率过高的招式分别进行了加强和削弱,这也是为了让更多宝可梦走上竞技舞台。"当我看到很多人使用相同的宝可梦和相同的招式时,我就开始想要做出改变。"增田告诉我们,"我们希望看到更多样化的宝可梦和招式,所以我们会想出新的宝可梦和招式来平衡常见的选择。"为此,许多多回合攻击招式,如"愤怒"和"吵闹"的威力都得到了显著的提升,像"冰锥"这样的多连击招式的基础威力也得到了提升,这有助于更多的宝可梦更好地应对"替身"等防御类招式。还有一系列的新招式和一些有用的新能力和属性组合,在一定程度上缓解了增田提到的常见问题,而且,即使

这些都不适合你，也许两个全新的对战模式也会让你兴奋。

正如《宝可梦 红宝石》和《宝可梦 蓝宝石》引入了由两只宝可梦组成队伍同时进行战斗的想法一样，《宝可梦 黑/白》引入了三打对战，把战场变得更大。这是最复杂的战斗模式，使用全新的规则，根据宝可梦在场上的位置来决定它能击中哪些对手。事实上，这并不像听起来那么复杂。每只宝可梦都可以攻击正对面的或相邻的对手，其实就是攻击不到斜对角的对手，显然这增加了中间位置的重要性——只有中间的宝可梦能够用"冲浪"等招式同时打中对方全队，而中间的宝可梦也可以被3个对手攻击。还有一个是轮盘对战，其实是常规的一对一对战，但对手可以看到你派出的3只宝可

（下转第 147 页）▶

两全其美

曼哈顿如何启发了合众地区的设计

像之前的每个主系列作品一样，宝可梦世界的版图不断扩大，《宝可梦 黑/白》把玩家带到了宝可梦世界中的一个全新的地方。但是，是什么启发了团队创造出与以前的游戏不同的环境呢？"新地区的灵感来自纽约，特别是曼哈顿，"增田告诉我们，"我在《宝可梦 钻石/珍珠》首次推出时访问了纽约，并有机会四处逛逛。当我走在街上时，我在各处看到了不同的人、节日和活动——来自不同地方的人在一个社区中共存，这给了《宝可梦 黑/白》很多灵感。纽约是一座非常国际化的城市，同时，你会看到儿童与成人、工人与游客……所有类型的人在一个地方共存。另外，我参观了联合国总部，这是一个独特的地方。它在美国，在纽约，但它汇集了来自世界各地的人，这对我很有启发。宝可梦和人……我们能在宝可梦的世界里创造同样无边界的社区吗？宝可梦和人之间没有边界——这是我心目中的理想世界——所以我们试图在电子游戏中创造这个完美的世界。"

◀（上接第 145 页）

梦，而且战斗时出场的宝可梦之间可以改变位置，不像常规战斗那样需要打完全程。"特别是三打对战，我们认为铁杆玩家会喜欢，因为它需要更多的策略来有效地进行战斗，"增田告诉我们，"核心玩家总是问我们为什么不增加更多的属性，这样战斗可以更加复杂。但通过三打对战，我们希望引入一些东西以满足这些玩家。我们期待着看到玩家在这些新模式中想出酷炫策略。"

但战斗只是宝可梦游戏的一部分，Game Freak 渴望游戏的各方面都有相同程度的进步。宝可梦系列的每个世代都在某种程度上进行了创新——《宝可梦 金/银》让游戏时间与现实世界的时间同步；《宝可梦 红宝石/蓝宝石》让每只宝可梦获得了特性，改变了战斗方式；《宝可梦 钻石/珍珠》将所有招式分为物理类型和特殊类型，真正拓展了游戏的玩法……但《宝可梦 黑/白》带来了什么？

这两个游戏在真实时钟的基础上建立了功能性日历和循环季节，即以每个月一个季节的速度轮转四季，这提高了游戏的可玩性，而且可以预见的是，有些宝可梦只在游戏中的特定时间出现，例如，如果你在寻找一个寒冷季节的宝可梦（可能是一个看起来像冰激凌的），那么你可能不得不等待一个虚拟的冬天到来，它才会把它的脑袋（估

[任天堂 DS] 战斗中宝可梦的模型仍然是 2D 的，但是所有的宝可梦都有基本的动画和阴影，与以前的世代相比，场景更有深度。

计是冰激凌式的）探出来。

但是，这场虚拟的大雪不仅让一些宝可梦进入冬眠，还让其他宝可梦走出家门（或冰激凌车）。最初的推测是，大雪可能会封锁某些地区，或创造出只能在某些季节进入其他地区的斜坡，每年的每个时段都会对世界产生类似的轻微改变。虽然玩家们不需要期待洪水封锁关键路线或阻碍故事的进展，但如果他们冒险走上了偏僻的路，《宝可梦 黑/白》中更有生气的合众地区偶尔会给他们抛个难题。

改变游戏发生的世界是其中的一件事，但《宝可梦 黑/白》中一些最有趣的新增内容让玩家与现实世界中的其他训练家可以进行即时的、持续的沟通。C-Gear 占据了触摸屏，并提供了与其他玩家沟通的各种方法，无论他们离得多近或多远都可以。要实现远距离互动，用户可以连接到宝可梦全球连接，在那里，玩家可以与世界上最好的训练家对战或交换宝可梦，甚至随便用一些有趣的原创功能，如梦境世界。玩家可以将宝可梦直接链接到一个定制的网站，探索它的梦境，尝试通过 PC 与更多的宝可梦成为朋友（其中一些宝可梦有隐藏特性，无法通过常规手段获得），这也是通过特殊事件遇到新宝可梦的方法。

在离家近一点的地方通信时，C-Gear 有无线和红外通信两种选项，前者是 DS 的标准，而后者在每个卡带中采用了额外的技术，以实现超快速的飞行连接。"我们利用红外技术，使玩家之间更容易相互通信，"增田解释了这种通信方式如何能够实现即时的交换和战斗，而不需要使用菜单，"我们决定，应该增加使用最新技术的新功能，这样，即使是老玩家也会认为玩宝可梦是一件很酷的事情。" 根据我们之前将《宝可梦 心金》和《宝可梦 魂银》连接到宝可梦计步器的经验，我们不得不质疑像在战斗这样复杂的场景中，红外连接是否足够稳定，尽管它在瞬间交换宝可梦时很有用。至少依然可以通过本地交换的方式来交换宝可梦，这一点很好。"我们并不是不希望人们在线下聚在一起玩，只是老玩家和年轻玩家之间的交流方式不同，"增田说，"年轻的孩子好奇心更强，渴望谈论宝可梦并与他人进行交换，而年龄大一些的玩家则更倾向于在网上进行交换。因此，通过改善在线功能，我们试图确保年龄大一些的玩家能够更好地享受游戏。"

> **核心玩家总是问我们为什么不增加更多的属性，这样战斗可以更加复杂。**

从1到649

你会选择哪只御三家启程？

藤藤蛇	暖暖猪	水水獭

藤藤蛇

属性： 草
身高： 0.6 米
体重： 8.1 千克

藤藤蛇是你的自命不凡的蛇形新朋友，它跟随妙蛙种子、菊草叶等宝可梦的脚步，成为唯一能获得自愈招式的第五世代御三家。它很早就学会寄生种子和超级吸取技能，而且无论你选择哪个御三家，第一个道馆馆主都会使用能克制你的宝可梦，所以藤藤蛇的第一个真正的挑战是第三个道馆馆主和他的虫属性宝可梦。藤藤蛇的最终进化型是一只雄伟的纯草属性的蛇，它牺牲了一点攻击力把速度提高到了惊人的水平，很不错。

暖暖猪

属性： 火
身高： 0.5 米
体重： 9.9 千克

暖暖猪是与众不同的火属性御三家。暖暖猪还是一个顽皮而笨拙的"纵火犯"，可以成为鲁莽的训练家的好搭档。它进化后会直立行走，除了本身的火属性外，还获得了格斗属性（类似于火稚鸡进化为火焰鸡的过程）。它后来成长为一只笨重的大野猪，以牺牲防御为代价来提高攻击力。不过，由于烈焰猴和火焰鸡都走这样的路线，因此我们不确定增加的属性对它的伤害会不会大于帮助……

水水獭

属性： 水
身高： 0.5 米
体重： 5.9 千克

御三家里我们比较喜欢这只，水水獭看起来总是有点悲惨，这让我们更喜欢它。它在早期就学会了出其不意的虫属性招式，这样可以对付那些可能会让它陷入困境的草属性宝可梦，尽管它有许多自己学会的技能都是攻击技能而不是特攻技能。它可以进化成……好吧，我们并不确定它能进化成什么，但它身上有尖刺。而且从种族值分配上讲，它是 3 个最终形态中最平衡的一个。

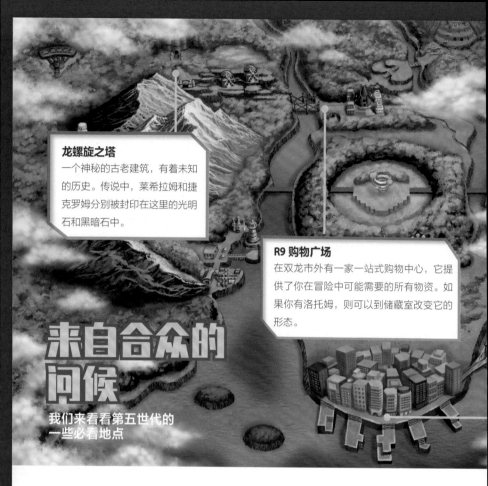

龙螺旋之塔

一个神秘的古老建筑，有着未知的历史。传说中，莱希拉姆和捷克罗姆分别被封印在这里的光明石和黑暗石中。

R9 购物广场

在双龙市外有一家一站式购物中心，它提供了你在冒险中可能需要的所有物资。如果你有洛托姆，则可以到储藏室改变它的形态。

来自合众的问候

我们来看看第五代的一些必看地点

> **❝ 年轻的孩子好奇心更强，渴望谈论宝可梦并与他人进行交换，而年龄大一些的玩家则更倾向于在网上进行交换。❞**

——增田顺一

迄今为止，无论是哪款 DS 游戏，丰富的通信选项可能都是最令人印象深刻的，虽然我们越深入研究《宝可梦 黑/白》的通信方式，就越能意识到当时即将推出的 3DS 所宣传的功能确实很方便。Game Freak 正在做软件方面的工作，3DS 的硬件使开发者能够轻松地安装任何游戏。你可以通过瞬间交错通信与他人分享细节，通过即时通信器在游戏中与远方的玩家（或者与本地玩家，这更奇怪）通信，甚至在其他地方，许多游戏中有城市的 3D 建模等元素，所以《宝可梦 黑/白》很可能曾要在 3DS 上登陆，这是不可否认的。虽然 Game Freak 对当时任天堂新掌机的幕后情况显然讳莫如

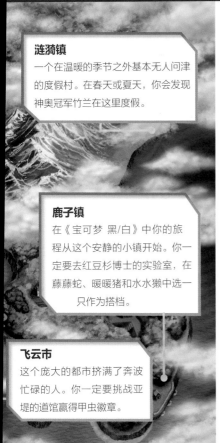

涟漪镇

一个在温暖的季节之外基本无人问津的度假村。在春天或夏天，你会发现神奥冠军竹兰在这里度假。

鹿子镇

在《宝可梦 黑/白》中你的旅程从这个安静的小镇开始。你一定要去红豆杉博士的实验室，在藤藤蛇、暖暖猪和水水獭中选一只作为搭档。

飞云市

这个庞大的都市挤满了奔波忙碌的人。你一定要挑战亚堤的道馆赢得甲虫徽章。

[任天堂 DS] 一旦获得了全国宝可梦图鉴，你就可以把以前的宝可梦传送到《宝可梦 黑/白》中。

[任天堂 DS] 感到孤独？快与教授和伙伴们视频聊天叙旧吧！

深，但增田至少解释了他在当时新掌机中看到的东西。他说："3DS 的主要特点在通信方面，所以这再合适不过了。这当然是我们想关注的事情。"当 Game Freak 把注意力转向 3DS 时，它是先试水打好基础，还是只是宝可梦的交流元素的自然演变，我们不得而知，虽然我们猜测两方面都有。"在日本有很多活动，你可以去一个场地玩游戏，所以我希望人们能在《宝可梦 黑/白》中享受这种新的社交功能，"杉森建告诉我们，并再次强调了通信的重要性，"但同时，因为我设计了这么多的新角色，所以我希望玩家能找到新宠。"

虽然有些人可能已经看了这些新宝可梦，并表达了很多看法，但也有人被其中的一只新宝可梦迷住，甚至不关心其他 155 只长什么样。在任何情况下，在一个 RPG 中

151

黑白分明

Game Freak 如何使每个版本与众不同

"我们认为《宝可梦 黑》和《宝可梦 白》是对立的，"增田告诉我们，"《宝可梦 黑》代表城市，而《宝可梦 白》有更多与大自然相关的主题。"与以前的几对游戏不同的是，即使是同一地点，在黑与白的版本中也有差异，正如增田所描述的那样——《宝可梦 黑》在许多地区体现出更多的建筑和人造的感觉，而《宝可梦 白》则拥有更多的树叶和冷清的氛围。整个区域也可以在不同的版本之间改变，黑色市和白色森林是《宝可梦 黑》和《宝可梦 白》各自独有的，能为玩家提供不同类型的游戏。增田解释了团队的决定："如果你住在大城市，你可能更喜欢去露营，享受大自然；但是，如果你住在乡下，你更有可能对大城市动心。我们并不是说一个一定比另一个好——两者对人类都是必要的。"

设计出 649 种独特的、为玩家所喜欢的角色都是一个史无前例的壮举，而且，与所有事业一样，高峰和低谷都会出现。我们从来没有充分认识到像魔墙人偶和呆呆兽这样的宝可梦的喜剧价值——直到最终在宝可梦系列的其他衍生作品中有了更丰满的形象后，它们的真正价值才显现出来，所以我们愿意给几乎所有还没有赢得我们信任的新宝可梦机会，让它们在衍生游戏、动画和那些重要的玩具中表现，事实证明，它们做到了，有些至今仍然热度不减。

在它们到来的十年后，《宝可梦 黑/白》仍然被人们深深地记住，这很能说明问题。它们标志着该系列游戏有史以来最大的变化，而且没有任何主系列的宝可梦游戏能够复制（哪怕是接近）Game Freak 在创造这两个现代经典时的大胆笔触。《宝可梦 黑/白》留下了巨大的遗产，既达到了创造力的顶峰，也大胆重塑了整个宝可梦系列。

两年后，一对续作到来，即《宝可梦 黑 2》和《宝可梦 白 2》，它们是该系列的第一对续作。这些续作以一种自信的方式延续了原作中的故事，介绍了科学家阿克罗玛和他对传说中的龙属性宝可梦酋雷姆的迷恋。它们与之前的游戏不同，让你从新的地方出发，从一开始就可以捕捉合众地区外的宝可梦。由于提供了大量的新内容，这些续作比通常的资料片更受欢迎，所以很遗憾续作的概念没再被重新考虑。

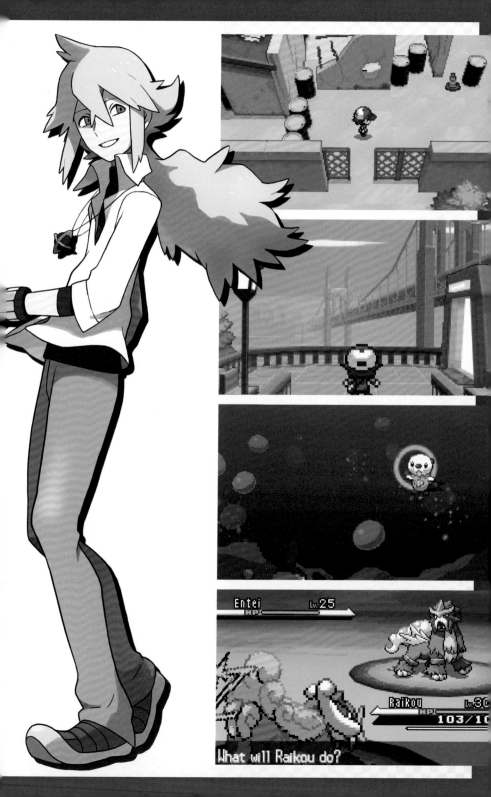

Entei ᴴᴾᴵ ʟᵥ25

Raikou ᴴᴾᴵ ʟᵥ30
103/10

What will Raikou do?

宝可梦 THE ORIGIN

这个短小精悍的系列是同时为动画爱好者和游戏爱好者准备的

宝可梦动画的粉丝们几乎只与小智和皮卡丘一起旅行过，然而在 2013 年，这部只有 4 集的迷你剧使情况有了些许不同。在这里，你不会听到任何蠢萌的宝可梦反复说出自己的名字，也不会听到每次火箭队出场前的戏剧性的台词，这个系列只关注一个名叫赤红的有抱负的宝可梦大师。他试图赢得关都地区每个道馆的徽章，并挑战四天王。这个系列进一步证明了这一想法：这是为那些第一次拿着装有《宝可梦 红/绿/蓝》的游戏机的粉丝们准备的迷你动画。《宝可梦 THE ORIGIN》开始时呈现了选择"新游戏"的画面，然后引出第一个宝可梦研究员大木博士的介绍，很让人怀旧。

该系列扩展了宝可梦游戏世界的某些细节和传说，这对粉丝来说是一种享受。例如，你是否曾想过为什么有些道馆馆主拥有低等级的宝可梦，而另一些则拥有超级强大的完全进化的宝可梦？正如《宝可梦 THE ORIGIN》告诉我们的那样，这都是基于挑战者持有的徽章数决定的。小刚注意到赤红还没有徽章，所以他相应地调整了对出场宝可梦的选择。

《宝可梦 THE ORIGIN》还呈现了尚未正式出现的内容。它在第六世代宝可梦游戏之前首次亮相，展示了一个全新的功能，该功能将出现在当时即将推出的《宝可梦 X/Y》中。在一场高潮迭起的战斗中，小智的喷火龙几乎被传说中的超梦打败，但之后它进化为了超级喷火龙 X，扭转了局势。

《宝可梦 THE ORIGIN》简短而精彩，是对宝可梦设定的一个精彩补充。即使你认为自己是电子游戏的粉丝，而不是动画的粉丝，这个简短的剧集也一定会吸引你。

你可以在宝可梦 TV 上看到这个系列。

第六世代

2013—2016
卡洛斯地区

这个世代标志着宝可梦热的第二次到来，这要归功于极度流行的《宝可梦 GO》，这也表明了宝可梦仍然可以抢占头条。

老实说，这一世代直到 2016 年才轰动世界——然而收到的评论并非是赞扬。虽然《宝可梦 黑/白》因大力宣传新宝可梦而受到赞扬，但《宝可梦 X/Y》却有些退步，它更强调过去的辉煌而不是向前看。当然，这并不是说这一世代的主系列游戏没有任何令人兴奋的东西。《宝可梦 X/Y》带来了超级进化，这是一个令人兴奋的机制，给了像喷火龙这样的旧宝可梦全新的临时形态，让它们在对战中有更强的战斗力。来自以前未见过的卡洛斯地区的新宝可梦也带来了第二个创新点：妖精属性。这是自《宝可梦 金/银》以来第一次新增宝可梦属性，并削弱了曾经占主导地位的龙属性的地位。但是本世代没有《宝可梦 Z》这样的资料片，游戏难度也大幅降低，在一定程度上影响了忠实粉丝的情绪。

　　不过，让我们来谈谈 2016 年。对宝可梦的粉丝来说，这一年真是个好年份。首先，值得注意的是这一年是宝可梦 20 周年，宝可梦公司在超级碗中令人垂涎的半场广告时段播放了 20 周年的广告。为了庆祝 20 周年，最初的游戏（《宝可梦 红/绿/蓝/皮卡丘》）在 3DS 虚拟主机上重新发布，让那些在游戏中长大的怀旧粉丝重温他们的童年。公司还发布了两个充满活力的高质量衍生游戏——《宝可梦战棋大师》和《宝可拳》。接下来，公司在 YouTube 上免费推出了一部名为"宝可梦世代"的跨越时代的动画以庆祝 20 周年。然后推出了《宝可梦 GO》，它带来了一个灿烂的夏天，让数百万人聚集在一起，通过捕捉宝可梦来交朋友。

2013 《宝可梦 X/Y》

与之前一样，新世代的宝可梦再次把我们带到了新的地方，这次取材于巴黎的卡洛斯。《宝可梦 X/Y》是第一个采用全 3D 画面的主系列游戏，第一个引入超级进化的游戏，以及第一次展示强大的妖精属性的游戏。妖精属性的宝可梦可以打倒龙属性的宝可梦。

2013 宝可梦虚拟银行

到 2010 年初，宝可梦的存储成为一个热门话题。毕竟，在 2013 年，有 721 种独特的宝可梦可以在多个游戏中收集，所以收集者需要一个可靠的地方来访问和存储它们。宝可梦虚拟银行作为一项付费订阅服务，可以让用户安全地将他们的宝可梦存起来，以备不时之需。

2013 《宝可梦 XY》

这部动画已经持续了将近 15 年，距离《宝可梦 XY》系列首次亮相时，已经播出接近 800 集了。在这部备受喜爱的动画中，小智的旅途像主系列游戏中的剧情一样仍在继续，这次他来到了卡洛斯，并遇到了呱呱泡蛙，一只与他有特殊联系的宝可梦。

2014 《宝可梦 欧米伽红宝石/阿尔法蓝宝石》

在《宝可梦 心金/魂银》中，你可以和宝可梦一起旅行，而在《宝可梦 欧米伽红宝石/阿尔法蓝宝石》中，宝可梦又回到了精灵球里。但这并不意味着这些游戏不好——恰恰相反。回到丰缘，这些游戏变得复杂起来，因为你会被送入太空……

2015 宝可梦世界锦标赛

《任天堂明星大乱斗》解决了没有格斗游戏的问题，但仍需要推出合适的宝可梦格斗比赛。《宝可梦拳》是一款由《铁拳》创作者制作的只有宝可梦的纯格斗游戏。充满危险的战斗在格斗场上大放异彩，获得了热烈的掌声。

2015 《宝可梦超级不可思议的迷宫》

到目前为止，不可思议迷宫系列成了主流，而在这个 3DS 版本中，玩家可以继续在迷宫中冒险。当然，《宝可梦超级不可思议的迷宫》的新功能是超级进化，以及连携攻击。连携攻击让你的团队能够聚集在一起，对敌人进行高输出。

2016 宝可梦 20 周年

20 年来，宝可梦公司创造了皮卡丘、小智、毛绒玩具、电子游戏和许多卡片，它终于可以在它的 20 岁生日时庆祝胜利。庆祝活动以一种特别的方式拉开序幕，通过第 50 届超级碗的一个特殊广告吸引了大家的注意力。

2016 《宝可梦世代》

正如其名字所暗示的那样，这部庆祝 20 周年的动画迷你剧涵盖了宝可梦所有世代的故事。这些剧集在 YouTube 上首次亮相，总的来说，与主系列动画相比，每集都很短。然而，对于任何宝可梦的粉丝来说，这些都是很棒的回忆。

2016 《宝可梦 红/绿/蓝/皮卡丘》3DS

在日本亮相 20 年后，初代游戏于 2016 年在 3DS 的虚拟主机上重新发布。这些游戏为很多粉丝所熟悉和喜爱，你可以将在每一世代捕获的宝可梦传送到最新的游戏中。

2016 《宝可梦 GO》

《宝可梦 GO》将世界各地的人们聚集在一起，让他们用智能手机，在当地的公园、咖啡馆或后花园捕捉宝可梦和进行宝可梦对战。这是一部现象级作品，吸引了全世界的目光。它最初推出时涵盖了第一世代的 151 种宝可梦，后来定期更新，加入了较新的宝可梦。

与《宝可梦 X/Y》一起到来的 72 只卡洛斯地区的宝可梦是一群时尚而可爱的家伙，与游戏鲜明的主题——美丽、时尚、平衡与和谐相联系。这些鲜明的主题也通过这一世代首次亮相的新属性——妖精属性得以体现。

这些活泼的宝可梦可以很好地平衡恶属性和龙属性宝可梦。由于像花蓓蓓、胖甜妮和芳香精这样的妖精属性宝可梦有强大的视觉设计，因此它们很受欢迎。一些老宝可梦也被赋予了这种新属性，如沙奈朵和皮皮；甚至伊布也获得了这个新属性，它可以进化为丝带飘飘的仙子伊布。由于有过于可爱和花哨的设计，这些宝可梦很容易看出是妖精属性的，因此后来的游戏探索了这个属性的设计，纳入了外观更多样化且与民俗故事有关的生物，例如主系列游戏《宝可梦 剑/盾》中恶属性的小恶魔长毛巨魔。

除了是第一个以妖精属性为特色的世代，这也是第一个游戏以全 3D 画面显示的宝可梦世代。在任天堂更强大的掌机 3DS 的支持下，卡洛斯宝可梦与以前的宝可梦相比感觉更有活力，这要归功于 3D 提供的更灵活的动画。这很可能为一些宝可梦的设计提供了参考，例如，很难想象在 2D 画面中坚盾剑怪挥舞盾牌和剑的两种状态是怎么切换的。

虽然这本宝可梦图鉴的新面孔的数量与之前相比有点少，但这并不妨碍新宝可梦成为粉丝的最爱。事实上，根据 2020 年的一项调查，目前最受欢迎的宝可梦起源于卡洛斯，它就是甲贺忍蛙。它是水系御三家呱呱泡蛙的最终形态，其受欢迎程度急剧上升，这是有原因的：它实在是太酷了。它是一个用舌头当围巾的忍者，很难让人不喜欢。也许甲贺忍蛙成功的一个强有力的催化剂是动画，小智和他的青蛙忍者伙伴在卡洛斯展示了很强的羁绊，他的青蛙忍者伙伴甚至出现了全新的超级进化形态，叫作小智版甲贺忍蛙。

650 哈力栗

651 胖胖哈力

652 布里卡隆

653 火狐狸

654 长尾火狐

655 妖火红狐

656 呱呱泡蛙

657 呱头蛙

658 甲贺忍蛙

659 掘掘兔

660 掘地兔

661 小箭雀

662 火箭雀

663 烈箭鹰

664 粉蝶虫

665 粉蝶蛹

666 彩粉蝶

667 小狮狮

668 火炎狮

669 花蓓蓓

670 花叶蒂

671 花洁夫人

672 坐骑小羊

673 坐骑山羊

674 顽皮熊猫

675 流氓熊猫

676 多丽米亚

677 妙喵

678 超能妙喵

679 独剑鞘

680 双剑鞘

681 坚盾剑怪

682 粉香香

683 芳香精

684 绵绵泡芙

685 胖甜妮

686 好啦鱿

687 乌贼王

688 龟脚脚

689 龟足巨铠

你知道吗？

多丽米亚爱好者可以在游戏中为他们毛茸茸的宠物狗改变发型。不过，五天之后，它就会恢复到以前的样子。

" 在任天堂更强大的掌机3DS的支持下，卡洛斯宝可梦与以前的宝可梦相比感觉更有活力。"

你知道吗？

到目前为止，仙子伊布是伊布最新的进化型。它的耳朵更圆，与兔子相似，说明它可能取材于神话中的月兔。

690 垃圾藻

691 毒藻龙

692 铁臂枪虾

693 钢炮臂虾

694 伞电蜥

695 光电伞蜥

696 宝宝暴龙

697 怪颚龙

698 冰雪龙

699 冰雪巨龙

700 仙子伊布

701 摔角鹰人

702 咚咚鼠

703 小碎钻

704 黏黏宝

705 黏美儿

706 黏美龙

707 钥圈儿

708 小木灵

709 朽木妖

710 南瓜精

711 南瓜怪人

712 冰宝

713 冰岩怪

714 嗡蝠

715 音波龙

716 哲尔尼亚斯

717 伊裴尔塔尔

718 基格尔德

719 蒂安希

720 胡帕

721 波尔凯尼恩

超级进化

Game Freak 为进化型增光添彩，并掀起了为旧宝可梦赋予新面孔的潮流

在第六世代宝可梦中引入的超级进化是该系列的一个重要变化。宝可梦通过这些临时性的变化达到一种很酷的超强状态，就像你在《龙珠》等夸张的动画和漫画中看到的那样。

然而，并不是所有的宝可梦都能获得超级进化，只有被选中的 46 种宝可梦获得了新形态（喷火龙和超梦获得了两种新形态）。训练家需要做到下面这件事后才能让宝可梦超级进化：他们需要一个"钥石"，戴在一个特殊的手镯上。接下来，宝可梦本身需要持有一块超级石，这块石头通常以它所对应的宝可梦命名，如暴鲤龙进化石、火焰鸡进化石等。传说中的龙属性宝可梦裂空座是特别的，它不需要超级石，而是必须使用"画龙点睛"招式来进化成超级裂空座。

[3DS] 训练家需要一个钥石来让他们的伙伴进行超级进化。

[3DS] 有些形态比其他形态更好。可怜的水箭龟只获得了水炮排列的变化。

一旦实现了超级进化，宝可梦的能力就会提高，这使得超级进化在电子游戏中成为一种重要的战术，并为动画增加了额外的观赏性。然而，你只能在一场战斗中选择一只宝可梦进行超级进化，所以在像锦标赛这样的激烈对战中，选择哪只宝可梦进行超级进化是一个战略性的决定。

遗憾的是，虽然超级进化很受欢迎，但它并没有存在很长时间。《宝可梦 太阳/月亮》引入了乏味的 Z 招式，它似乎是这一机制的替代品，而在最新的游戏《宝可梦 剑/盾》中超级进化完全没有出现。也就是说，新的极巨化和超极巨化功能似乎很好地继承了超级进化——后者赋予某些宝可梦一个全新的巨型形态，持续 3 个回合。

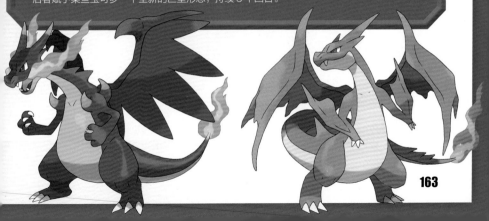

宝可梦 X/Y

**不需要开拓头脑就能看到宝可梦的第一次完全
3D 化,这成功地对之前的一切进行了现代化**

撰文: 亚伦·波特

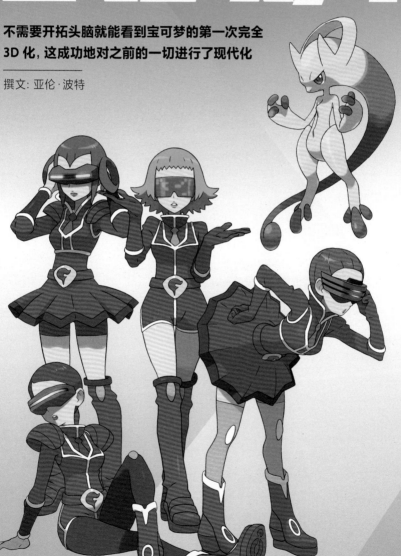

　　任天堂新游戏机推出后，宝可梦粉丝总会有同样的问题：如何利用这个额外的"性能"来改进下一世代的宝可梦？特别是在 2011 年任天堂 3DS 推出后不久，在 Game Freak 对《宝可梦 黑 2/白 2》的努力中可以明确感受到运气的因素——这两款游戏在一年后发布，但不幸地发行在了上一代掌机上。这两款游戏是系列中真正的续集，试图通过再次发生在合众地区的后续故事和全新的传说中的宝可梦来保持新鲜感。当然，没有任何真正的创新，如真正的 3D 环境和改进的战斗动画，这显然都被现在看来已经过时的技术所阻碍了。然而，这种情况在 2013 年 10 月 12 日发生了变化，《宝可梦 X/Y》到来了，这两个主系列作品首次在全球范围内同时推出。

　　第六代宝可梦在几个方面给这个存在了 15 年之久的系列注入了新鲜血液。其中最引人注目的是任天堂 3DS 在画面保真度方面的重大提升，这使得星形的卡洛斯地区（这次的灵感来自法国）能够以全 3D 形式呈现。这一变化使《宝可梦 X/Y》具有前所未有的开放性和自由感，因为当你步行或使用在白檀市获得的旱冰鞋抵达城镇时，你终于能感受到城市建筑把自己包围起来的感觉。这部作品加快了宝可梦简单的开场套路的进程。由于视觉效果的大幅提升，虽然故事并不曲折，但最终仍然令人兴奋。

　　《宝可梦 X/Y》向 3D 画面过渡，这可能意味着我们要离开已经非常习惯的 2D 角色，但这使得这两款游戏为粉丝喜爱的宝可梦提供了一个全新的视角，如喷火龙、皮卡丘等。在进入战斗时，玩家不再被迫看着宝可梦的静态图像，需要想象它们如何移动和对攻击做出反应。取而代之的是，你可以在空中对战中真正看到有翅膀的比比鸟飞起来，或看到鲤鱼王使用"水溅跃"招式时浮空的效果。Game Freak 花时间利用任天堂 3DS 更高的性能，使每只宝可梦都有独特的动画效果，巧妙地增加了 649 只前代的宝可梦和 72 只新的宝可梦的动画和设计。

　　说到这里，卡洛斯地区的 3 只御三家仍然是有名的宝可梦。火狐狸是火系御三家，它是一只可爱的狐狸，有一条粗壮的尾巴。同时，取材于豪猪的哈力栗是喜欢草属性的玩家的可靠选择。最后，你还可以选择呱呱泡蛙，一只水属性青蛙，开始时它比较弱，但最后它会进化成强大的甲贺忍蛙。事实证明，甲贺忍蛙在玩家中非常受欢迎，以至

新元素

充分发挥 3D 世界的作用

超级进化

　　从一开始，进化就是宝可梦的核心，但在《宝可梦 X/Y》中，这个概念以超级进化的形式得到了显著的强化。任何持有相应超级石的宝可梦都可以改变外观并提高能力，使训练家在战斗中获得优势。

奇迹交换

　　《宝可梦 X/Y》是当时与玩家联系最紧密的作品，它提供了大量独特的方式与玩家在线互动。其中最引人注目的是奇迹交换，它使你能够上传任何捕获的宝可梦，并与另一个玩家提供的随机宝可梦交换。

O 力量

　　这些是玩家可以互相分享的限时效果，从加速蛋的孵化到增加经验值，无所不有。从战斗中获得积分，保持网络连接，且看到别人在附近使用这些积分，就意味着你也能获得这些积分。

于它最终在《明星大乱斗》中获得了一个令人羡慕的地位（它在 3DS/Wii U 的两款战斗游戏中首次亮相）。仅这一点就足以让《宝可梦 X/Y》在更广阔的宝可梦世界中获得受人喜爱的地位。

　　和以前一样，《宝可梦 X/Y》的冒险开始时，你在搬到一个新的城镇后不久就可以挑选御三家。在本作中，初始城镇是朝香镇，与之前的大多数初始城镇相比，它很古朴，且规模适中（很好地预示了主角的美好未来）。然后，过不了多久，你就会第一次感觉到事情不会像以前那样发展，因为除了你的对手之外，你还有 3 个朋友——提耶鲁诺、莎娜和多罗巴。在接下来的 30 多个小时里，你会与他们反复交手，让旅行变得更精彩。从这里开始，你将揭开一个传说时代的神秘面纱，挫败来势汹汹却又能力低下的闪焰队，并在挑战卡洛斯的道馆馆主和四天王的过程中了解超级进化的秘密。最后一点听起来应该很熟悉。

　　《宝可梦 X/Y》在叙事和战斗方式上与以前的作品相比没有太大变化，超级进化

妖精属性

任何时候引入新的宝可梦属性，在一小部分粉丝中都是有争议的。然而，在为《宝可梦 X/Y》辩护时，Game Freak 表示，为了平衡龙属性宝可梦，妖精属性的加入是必要的。妖精属性让伊布有了进化为仙子伊布的选择。

私人定制

在宝可梦游戏中，《宝可梦 X/Y》首次允许玩家在训练师身上体现出个性。你可以定制鞋子、帽子甚至背包，卡洛斯的许多商店都提供不同风格的服装。

很好地为战斗方式注入了新鲜血液，而没有大幅度地改变它。Game Freak 很聪明，没有让游戏中的 721 种宝可梦都能超级进化，而只让一部分宝可梦拥有了超级进化的能力。最重要的是，在你的队伍中，宝可梦必须持有正确的超级石才能超级进化，而且每场战斗只能进化一次。这可能会上演一个伟大时刻，例如当一个特别强大的道馆馆主让你陷入困境时，你用超级暴鲤龙让他大吃一惊，使用特性"破格"获得胜利。

超级进化在电视广告中被大量宣传，并被作为《宝可梦 X/Y》的重要新功能进行销售。它甚至与版本限定宝可梦一起成为区分两个版本的新方法。你是会购买《宝可梦 X》获得蓝黑色的超级喷火龙 X，还是会选择《宝可梦 Y》，用超级 Y 进化来提高喷火龙固有的火 / 飞行能力？超梦是拥有两个独立的超级进化形态的宝可梦，而且这两个形态都是受欢迎的、区分《宝可梦 X/Y》的因素。

当涉及它在网上的作用时，超级进化的效果可能是有限的，但它成功地给这个系列注入了一些受欢迎的视觉奇观，这在以前是不可能的。尽管《宝可梦 X/Y》的一些

（下转第 170 页）▶

来自卡洛斯的问候

卡洛斯地区的重要城镇

密阿雷市

密阿雷市是《宝可梦 X/Y》的主要城市，从巴黎获得了大量的灵感，不可错过的棱镜塔证明了这一点。在这里，人们充分感受到了真正的3D 环境的影响。

白檀市

你将在早期访问白檀市，市中心的毒蔷薇形状的石头喷泉很容易辨认。在这里你将与道馆馆主紫罗兰的虫属性宝可梦战斗。溜冰鞋是一个不错的奖励！

朝香镇

朝香镇被称为"一个鲜花即将绽放的小镇"，这里是你开始旅行和认识各位朋友的地方。注意你卧室里有个 Wii U。

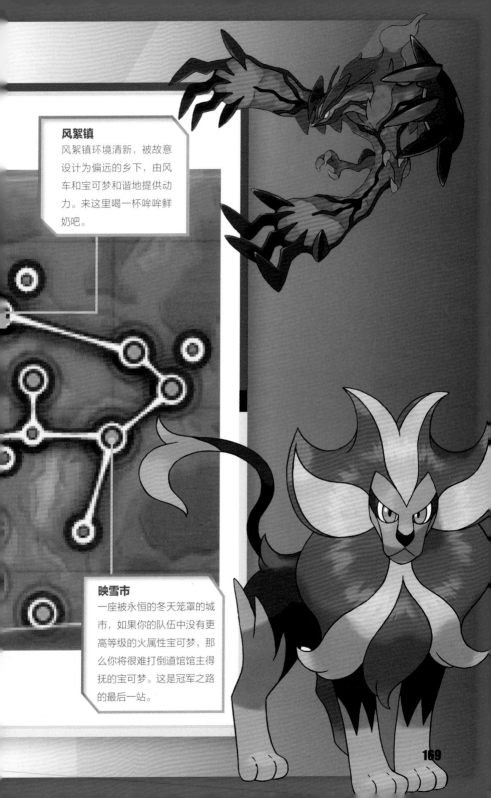

风絮镇

风絮镇环境清新，被故意设计为偏远的乡下，由风车和宝可梦和谐地提供动力。来这里喝一杯哞哞鲜奶吧。

映雪市

一座被永恒的冬天笼罩的城市，如果你的队伍中没有更高等级的火属性宝可梦，那么你将很难打倒道馆馆主得抚的宝可梦。这是冠军之路的最后一站。

[任天堂 3DS] 超级进化时会出现一个关于你和你的宝可梦的不错的戏剧性动画。

[任天堂 3DS] 除了你的卡洛斯御三家,布拉塔诺博士还将让你在游戏早期获得一个关都御三家。

[任天堂 3DS] 闪焰队声称想要创造一个"美丽而美好"的世界,但他们实际上想通过愚蠢而时尚的方式赚钱。

◀ (上接第 167 页)

更具实验性的附加功能(比如在被称为"超级特别训练"的模式中提高你的宝可梦的核心能力)在后来并没有起到什么作用,但将熟悉的宝可梦巨大化的行为将开创一个先例,并继续影响未来的其他主系列游戏。

　　自从《宝可梦 水晶》引入了选择主角性别的机制,粉丝们就一直在呼吁采用更多的方法来定制角色。《宝可梦 X/Y》充分体现了这一点,在卡洛斯有很多商店,你可以改变背包、帽子和套装。与其他 JRPG 的飞跃相比,这样的基本变化可能显得微不足道,但在宝可梦中,这是非常重要的事情——特别是这些可修改的特征现在在多人对战和许多其他在线状态下都可以看到。例如,玩家搜寻系统可以帮助你与其他现实生活中的玩家建立联系,但《宝可梦 X/Y》对它们进行了实质性的升级,例如你可以用视频介绍自己和当前的宝可梦队伍并分享出去。

　　然而,这并不是完美的宝可梦。尽管它们在画质方

面迈出了大胆的一步，并成功地更新了套路，但某些玩家认为《宝可梦 X/Y》的难度太低了。平心而论，与之前相比，这一世代游戏中的 NPC 在你的旅程中送了你更多的宝可梦，你可以在每场战斗中让一只宝可梦短暂地超级进化，学习装置变成了重要道具。在以前的游戏中，携带学习装置且未参加对战的宝可梦将获得 50% 的对战经验，但在《宝可梦 X/Y》中，你可以在早期打开或关闭它，打开时所有同行宝可梦都可以获得经验值。

撇开批评不谈，宝可梦的一贯目标是成为一个老少咸宜的系列，特别是《宝可梦 X/Y》，它似乎打算成为一个新的开始，对各种粉丝来说都是一个难度适中的跳板。这毕竟是宝可梦在任天堂 3DS 上的大聚会，在与同类型游戏进行比较时，它展示了它的世界的美丽和居民的可爱。Game Freak 可能花了不少时间，但最终的结果不言而喻，《宝可梦 X/Y》最终成为仅次于《马里奥赛车 7》的畅销 3DS 游戏。

《宝可梦 X/Y》将永远被人们记住，因为这些游戏成功地将宝可梦系列从复古的全球现象级作品变为了现代 JRPG 的中坚力量。这样的转变让这个系列稳稳地进入了21 世纪，陪伴玩家 15 年以上，并为这些丰富多彩的体验提供了新的深度。当然，光有好的画面并不能使游戏变得伟大，而且有很多因素可以让《宝可梦 X/Y》进一步更新，但是我们可以原谅"旧瓶装新酒"的游戏，因为第一次在有吸引力的全 3D 环境中探索和"把它们全收服"太自由了。更多地强调个性化也是《宝可梦 X/Y》的决定性特征之一，这给予了有抱负的训练师一个比以前任何时候都更个性化的宝可梦冒险。

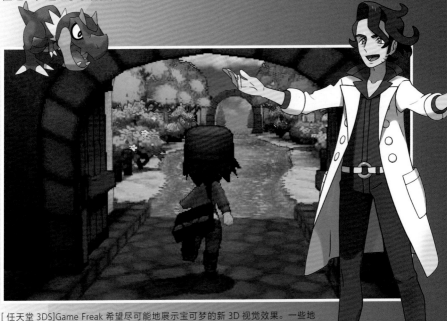

[任天堂 3DS]Game Freak 希望尽可能地展示宝可梦的新 3D 视觉效果。一些地点甚至有电影般的俯冲镜头。

宝可梦 GO

我们把时间退回到 2016 年，来重温一个不可思议的故事：Niantic 公司的手机游戏是如何与受它影响最深的人——玩家一起捕获世界的想象力的。

《宝可梦 GO》的预告片让每个人都在猜测这个游戏会是什么样子。新兴社群的兴奋是可想而知的。

> **任何小时候玩过宝可梦的人都梦想着它能成为现实。现在,它已经成为现实,数百万人看到他们童年的梦想成真。**
>
> ——丹基扎德

"我从未见过一种力量像《宝可梦 GO》那样,能把人们聚集在一起。"这不是《宝可梦 GO》纽约 Facebook 页面的创始人丹基扎德的夸张之词。他见证了你可能在网上看到的《宝可梦 GO》玩家在纽约的一些不可思议的场景。对许多人来说,当水伊布在公园里出现时,数百名玩家涌入公园的镜头标志着《宝可梦 GO》的真正影响力变得清晰。这不是依靠经典品牌的影响力,也不是将任天堂的经典游戏转换到移动设备上的不彻底的措施。Niantic 和宝可梦公司已经找到了真正吸引人的东西。

也许这不应该是一个惊喜,但它确实是。虽然我们非常了解宝可梦游戏的吸引力,但不可否认的是,在 Game Boy 上的《宝可梦 红/蓝》达到 5900 万份的销量后,之后 25 年的销量一直在下降。2016 年,《宝可梦 GO》看起来已经准备好在 iOS 和安卓系统上的下载量超过这些数字(苹果公司证实,该游戏首次亮相时已经打破了 iOS 的第一周销售纪录)。我们一直很喜欢这个系列,但刚开始觉得似乎只有老粉丝和定期加入的年轻新玩家才会真正关心它。《宝可梦 GO》再次唤醒了这种激情。

小巧的珍品

任天堂转移到移动端的其他系列

《火焰纹章》

多年来，战略游戏可以很好地移植到智能手机和平板电脑上，当然，也已经与 DS 和 3DS 的触屏界面很好地结合在了一起。《火焰纹章》并不是一个容易被简化的游戏，就像《宝可梦 GO》那样，但即便如此，它也有同样热情且可靠的粉丝群体。《火焰纹章 英雄》使用了宝可梦的那种"把它们全收服"的想法，因为粉丝可以在游戏中收集该系列之前的重要角色。它于 2017 年推出，如今仍可在 iOS 和安卓商店购买。

《动物之森》

同样是免费发布，同样由 DeNA 开发，《动物之森》似乎比《火焰纹章》更有可能复制《宝可梦 GO》的那种广泛的吸引力，这主要是因为它与 Game Freak 的系列游戏一样玩法轻松、角色众多。凭借其有趣的动物角色以及收集和定制的元素，它在移动设备上为玩家带来了一种奇妙的游戏体验。今天，《动物之森 口袋营地》仍然没有下线，就像《火焰纹章 英雄》和《宝可梦 GO》一样，可以在安卓和 iOS 商店下载。

《宝可梦 GO》从一开始就是一个由激情驱动的项目。从岩田聪和宝可梦公司的石原恒和与谷歌合作的 2014 年愚人节玩笑开始，人们对"宝可梦挑战"就产生了很大的兴趣。将谷歌地图的数据与增强现实的宝可梦体验相结合，很快就吸引了粉丝。在谷歌"宝可梦猎人"的试玩预告片中，有许多今天《宝可梦 GO》中的内容，宝可梦出现在屏幕上，投掷精灵球来捕捉它们，并通过远距离搜索把它们全收服。

巧的是，石原是《Ingress》的忠实粉丝，《Ingress》是 Niantic 的增强现实游戏，当它还属于谷歌时，石原就看到了该游戏的潜力，认为它可以成为宝可梦的增强现实体验的模板。任天堂扩展到智能手机领域的计划在某种程度上是岩田聪去世前的杰作，由任天堂的新社长君岛达己继承。但是，任天堂进入市场的第一个游戏——Miitomo，并没有完全让世界充满希望。值得庆幸的是，以《Ingress》为起点的《宝可梦 GO》是对智能手机技术和 IP 的一种更聪明的整合，而不是社交网络应用。

这反而引出了一个问题，到底是什么让《宝可梦 GO》变得特别？"我认为是'追

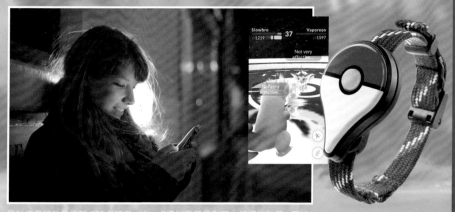

同时使用移动数据和 GPS 很耗电，这一点通过更新得到了大规模的改善。不过，狂热的玩家还是应该认真考虑使用电池组来确保手机电量充足。

求'将人们聚集在一起，"丹基扎德说，"对宝可梦的追求，对道馆的追求，对成为最优秀的人的追求。任何小时候玩过宝可梦的人都梦想着它能成为现实。现在，它已经成为现实，数百万人看到他们童年的梦想成真。我们都希望它能发生。而现在它在这里，我们觉得大家都实现了梦想。"

当然，《宝可梦 GO》的一些东西似乎挖掘了这个系列的根本吸引力，也许只是因为游戏一开始只使用了初代的 150 种宝可梦，给老粉丝带来了许多回忆，让新玩家通过简单的背景了解了这个世界。在许多方面，《宝可梦 GO》纯粹地诠释了这个系

列最初的想法。"宝可梦的创造者田尻智小时候是一个狂热的昆虫收集者，这后来成为他创造宝可梦的灵感，"《宝可梦 GO》伯恩茅斯 & 普尔 Facebook 小组的创始人刘易斯·奈特解释说，"这是最初想法的自然演变。再加上以团队为单位的比赛，以及能够比较宝可梦，或询问在哪里捕捉某些宝可梦的社交维度。我认为这就是为什么它变得如此受欢迎，并能把这么多人聚集在一起。"

重要的是，《宝可梦 GO》的吸引力不仅源于关于体验的美学，还源于它的本质。这是一个要求与外界接触的游戏，可以轻松地实现与现实世界的互动，这也许是自最初的宝可梦游戏以来，没有其他电子游戏能做到的事。《宝可梦 GO》成功地培养了一个社群，成员们几乎立刻就想认识其他玩家并与他们交往。

但在我们更深入地研究这个游戏的社会现象之前，

我们仍然需要解决关于这个系列的一个更大的问题：它是如何在这么多年后仍然如此受欢迎的？"我认为宝可梦持续发展的部分原因是它在不断进化，每一次进入新世代都会有新的元素、新的宝可梦加入，即使是衍生游戏，也会加入很多新的想法，使这个系列充满魅力。"这是乔·梅里克的评价。梅里克是长期运行的宝可梦粉丝网站 serebii 的站长和创始人，该网站早在第二世代就存在了。

对于世界上最受欢迎的宝可梦播客《效果拔群》的主持人小史蒂夫·布莱克来说，吸引他的并不是什么复杂的内容。"就我自己而言，我非常喜欢收集宝可梦。我是那种需要看完一个电视节目的所有季，或收集某个音乐人的所有专辑，或拿到一个电子游戏中所有隐藏物品的人。我就是喜欢收集东西，而宝可梦满足了我的这种喜好。此外，宝可梦有非常强大的设计、名字和背后的传说，这只是建立在收集的基础上。在一天结束的时候，宝可梦有适合每个人的东西。你可以喜欢动画或完整的战斗，或卡牌游戏，或衍生游戏（如《宝可梦随乐拍》），或只是收集。我可以告诉你，每个玩《宝可梦 GO》的人都非常喜欢收集东西，这真是太神奇了。"

这个系列一直都有的"囤货"的元素使玩家们停不下来，因为游戏的著名口号成为粉丝们的口头禅——我们必须把它们全收服。正是这种冲动让我们在 Xbox 和 PlayStation 游戏机上追逐成就和奖杯，或者在 Rockstar 新游戏中寻找每一个复活节彩蛋。大多数玩家都需要满足个性中"完成主义"的渴望，即使我们从来没有完全实现我们的目标，但这一过程，为完成一项体验而付出的努力，往往也是我们最喜欢的事情。

不过，下一个合乎逻辑的问题是：2016 年究竟是谁在玩《宝可梦 GO》？是正在回归的过去 20 年的粉丝中的许多人，还是被这种刷新和重置的体验所吸引的新玩家？梅里克认为他们中的很多人已经脱粉了："从我们所看到的来说，《宝可梦 GO》的粉丝中最大的一部分并不是那些还真正喜欢宝可梦的人。20 世纪 90 年代玩过宝可梦的年轻人对新游戏很好奇，也很怀旧。"

"从在不同的城市观察和无意中听到的谈话来看，宝可梦和非宝可梦爱好者都在玩，"小布莱克说，"比如我的妹妹在《宝可梦 红/蓝》之后就没再玩了，但《宝可梦 GO》一发行，她就开始玩，很兴奋，而且认识她碰到的大多数宝可梦。在 2016 年，这个游戏更像是围绕着收集宝可梦而建立的社交游戏。我确信有些人关注宝可梦或在看到某种宝可梦时感到兴奋，但有些人只想把它们全部抓住，他们不会费心去记住宝可梦的名字。两种玩法都是可以接受的。既然如此，我希望新的宝可梦和正在增加的

> **" 每个玩《宝可梦 GO》的人都非常喜欢收集东西，这真是太神奇了。"**
>
> ——小史蒂夫·布莱克

功能可以留住这些玩家。宝可梦的粉丝不会消失，但我认为 Niantic 和宝可梦公司必须努力让玩家真正成为宝可梦的粉丝，而不只是《宝可梦 GO》的粉丝。希望我的播客也能对此有所帮助。"

从玩家最初的参与程度来看，《宝可梦 GO》不会消失，而且它是正确的。部分原因是它在北半球的夏季发布，玩家们涌向宝可补给站和道馆，在公园里一起玩耍，正如我们与丹基扎德和刘易斯·奈特交谈时发现的那样，通过社交媒体小组聚会，建立了新的友谊。其中比较壮观的当然是我们前面提到的纽约市中央公园的视频。这是一个小小的片段，在纽约和其他地方都有更广泛的活动。

"我不仅看到了这些令人惊奇的视频，还亲身经历了这些视频中最重要的部分，甚至还录制了一些，"丹基扎德解释说，"这实在是令人叹为观止。真的没有办法形

宝可梦 GO Plus 的常见问题

Plus 是一个必备的配件，但它究竟是什么？

什么是宝可梦 GO Plus？

它是一个小型蓝牙设备，与你的智能手机相连。你可以把它戴在手腕上或夹在衣服上，当游戏中的事件发生时，比如附近出现宝可梦时，它就会震动并亮灯。

它还能做什么？

它可以为你捕捉宝可梦，而不需要你把手机从口袋或包里拿出来。当它亮起时，你可以按下它的按钮，它会自动尝试捕捉宝可梦。如果成功了，它就会亮起，让你知道你已经抓住了宝可梦。你只能使用标准的精灵球来抓你以前抓过的宝可梦。

电池消耗很严重吗？

有可能，但宝可梦公司说，它使用了低能耗的蓝牙连接，而且你可以让游戏进入睡眠模式，以节省电量，因为它之后还得继续工作。

那么，是任天堂制造了这些东西？

是的，虽然任天堂是宝可梦公司的创立者之一，而且是 Niantic 公司的投资者，但它也负责生产设备。宝可梦 GO Plus 最初是很受欢迎的，然而人们对它的喜欢程度很快就下降了。

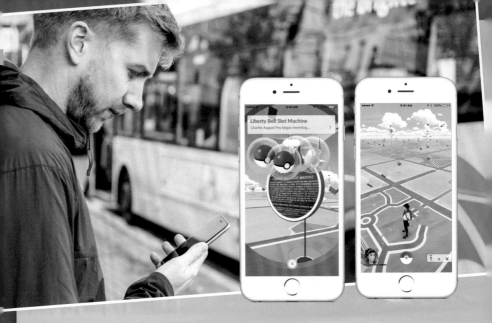

容……任何一个老玩家在看到成百上千的同龄人成群结队地奔跑，希望能抓到一只宝可梦时，肯定会感到兴奋。当一只罕见的宝可梦出现在中央公园（基本上是我们的总部）时，每个人都被兴奋冲昏了头脑。'追捕'在玩家之间形成强大的纽带，在这里的玩家是最为活跃的。"

《宝可梦 GO》的成功还有其他原因。虽然也有新老粉丝在玩，但早已经有粉丝团准备好了迎接这个游戏，这意味着他们甚至在游戏出来之前就已经做好了准备工作。诸如纽约《宝可梦 GO》Facebook 网页在游戏发售前几周就已经建好了，以引起网民的兴趣并为发售日做准备。

"我和朋友预测到了这个游戏的规模，并看到了一个机会，不是在经济方面，而是在社交方面，"丹基扎德向我们解释，"我们一开始的目标是在纽约市为这个游戏进行宣传。当我们看到它很受欢迎时，我们开始努力让纽约市的玩家建立友谊。我们的页面可能不是最受欢迎的，但我们的成员非常忠诚，不仅是对游戏，而且对彼此。我们有一些聚会的总人数达到了数百人，甚至超过了 1000 人，大约占了喜欢我们页面的总人数的一半。"

奈特看到了其他地方正在发生的事情，并希望尝试在他所在的地区复制它们。"我看到了这个游戏在世界其他地方产生的社会影响，我想尝试建立一个安全和愉快的社群，让玩家能够在该地区安排聚会和社交活动。我也曾是 StreetPass 社群的一员，我看到了它们对那些不一定能出去认识新朋友的人所产生的积极影响，自从搬到伯恩茅斯后，我自己也遇到了这个问题。"

奈特提出了一个有趣的观点。多年来，任天堂实际上一直试图鼓励玩家进行这种现实世界中的互动，支持本地连接而不是互联网连接。任天堂 3DS 的玩家非常了解碰

[安卓] 在什么时候保存或使用星星沙子和糖果来提升宝可梦等级和让它们进化是你在《宝可梦 GO》中最难以掌握的技能之一。通常情况下，你最好在自己等级高一点的时候再使用它们。

[iOS] 显然在孵蛋的时候最好直线行走，因为游戏通过间距来确认你走过的距离，而蜿蜒移动产生的位移容易被忽略。

见恰好在玩同样游戏的陌生人，通过这种共同的兴趣找到彼此之间的共同联系意味着什么。核心粉丝群不仅准备好了接受和享受《宝可梦 GO》这个游戏，还准备好了把它作为一个社交工具，因此，没有意识到这个背景的新玩家已经直接进入了一个现成的、友好的和可参与的社群。

"玩家非常积极地响应了我们在社交方面的野心，"当我们在游戏发布几周后采访他们时，丹基扎德强调说，"我们已经让纽约市地区的许多人建立了友谊，否则他们不会认识。我们有数以百计的玩家在同一地区与相同的道馆馆主作战，追逐相同的宝可梦。这都是爱，我们对这个游戏的爱是显而易见的，几乎是势不可挡的。"

奈特的情况也是如此。"反响绝对是惊人的，"他说，"我曾为 StreetPass 和我的播客管理过社群，但成员数从未超过 500。拥有超过 2000 名成员，且当地报纸报道过该小组，这对我来说简直是不可思议的事情。显然，对于任何社群，我们都遇到过喜欢骂人的成员，但我们尽力在出现大问题之前封禁这些账号。"

奈特当然是对的，任何社交聚会都可能遇到问题，但是对于《宝可梦 GO》来说，这是一个特别令人担忧的问题，因为玩家普遍是年轻人，而且由于有 GPS 追踪，因此它有可能被用于邪恶的用途。由于该游戏激发了玩家的想象力，关于盗窃和袭击的报告受到我们的高度关注。但也许更令人担忧的是，玩家在玩游戏时可能会忽视周围的世界。这是一个很大的问题，以至于日本政府在游戏发布前发布了安全提示，警告玩

哪里可以找到宝可梦 你应该注意的出现地点

水
高产率的地方：
河流、溪流、湖泊、池塘、码头、海滩、海洋
低产率的地方：
湿地、公园

火
高产率的地方：
农田、干旱地区
低产率的地方：
城市、住宅区、海滩、公园

草
高产率的地方：
花园、公园、高尔夫球场、林地
低产率的地方：
农田、远足小径、自然保护区

冰
高产率的地方：
水体、滑雪场、冰川
低产率的地方：
长满草的地区

幽灵
高产率的地方：
教堂、住宅区（夜间）
低产率的地方：
住宅区

格斗
高产率的地方：
健身房、体育中心
低产率的地方：
体育场馆、娱乐场所

妖精
高产率的地方：
海滩
低产率的地方：
地标性建筑、教堂、公墓

家不要在开车或骑自行车时玩耍，小心私人财产安全和非法侵入的可能性，如果玩家长时间外出，在夏天的高温下要保持水分充足。"当你出去玩的时候，抬起头来，看看周围，享受你周围的世界，注意安全。"Niantic 首席执行官约翰·汉克在给玩家的视频中补充道。

那么，游戏本身如何呢？显然，游戏是大受欢迎的，但正如我们的一些受访者所指出的那样，它并非没有缺点和问题。"作为一个游戏，我想说《宝可梦 GO》已经'坏了'。"当我们在 2016 年与他们交谈时，丹基扎德坦率地评价道，"没有哪个游戏如此受欢迎，所以 Niantic 在服务器带宽方面出现问题是可以理解的。我知道当服务器瘫痪时，城市周围，乃至全世界的热情都会下降。但 Niantic 正在努力解决这些问题，

电

高产率的地方：
大学、大学校园

低产率的地方：
城市、商业区

岩石

高产率的地方：
农田、采石场、停车场

低产率的地方：
远足小径、自然保护区、公园

超能

高产率的地方：
医院、城市

低产率的地方：
住宅区（夜间）

虫

高产率的地方：
公园、高尔夫球场、花园、草地

低产率的地方：
农田、林地、自然保护区

龙

高产率的地方：
公园、地标性建筑

低产率的地方：
名胜古迹

一般

高产率的地方：
大学、大学校园

低产率的地方：
住宅区、停车场

毒

高产率的地方：
湿地、池塘、湖泊

低产率的地方：
工业区、大型建筑

地面

高产率的地方：
农田、林地、采石场

低产率的地方：
徒步旅行路线、田野、高尔夫球场、公园

我相信我们会很快拥有一个稳定的游戏。除此以外，游戏的潜力绝对是无限的。我已经迫不及待地想看到第一个传奇事件了。"

如今，Niantic 已经解决了大部分问题，但不可否认的是，在游戏最受欢迎的时候，服务器问题让人感到沮丧。在接受《时代》杂志采访时，汉克承认了这个问题。他说："我们为成功做了规划，为游戏配置了基础设施。但说实话，我们已经被玩家的兴趣、玩家的数量和游玩的时间压得透不过气了。这绝对让我们感到惊讶。"

早在游戏的未来还没有定论时，其他专家对 Niantic 需要为游戏考虑的问题都有自己的看法。"我认为对于第一个版本来说，《宝可梦 GO》是没有问题的，"小布莱克说，"它经常崩溃，服务器也不是最稳定的，但我认为在这个时候玩家们并不关心。

（下转第 183 页）▶

数字化的《宝可梦 GO》

手机游戏产生的惊人数字

任天堂的股价在
《宝可梦 GO》
发布后涨了
36%

得益于安卓 APK 下载和美
国应用商店账户，英国有
350000
人在正式发布前就开始
玩《宝可梦 GO》

根 据 Slice Intelligence 的
数据，2016 年 7 月 10 日，
所有应用内购买的商品
47%
中，有
来自《宝
可梦 GO》

2019 年《宝可梦 GO》
总收入的
38%
来自
美国

西班牙 4640 万
阿根廷 4360 万
波兰 3840 万
加拿大 3610 万

2019 年
69%
的《宝可梦 GO》
在安卓设备
上下载

**根据 sensortower 的平
均应用使用时间**

《宝可梦 GO》33 分 25 秒

Facebook	22 分 8 秒
Snapchat	18 分 7 秒
Twitter	17 分 56 秒
Instagram	15 分 15 秒
Slither.io	10 分 8 秒

> **我们已经让纽约市地区的许多人建立了友谊，否则他们不会认识。**
>
> ——丹喜扎德

◀ (上接第 181 页)

我认为对 Niantic 来说，重要的是使应用程序的用户界面具有吸引力，更快、更容易地让人们坚持使用。现在，在晚上抓到 50 只左右的宝可梦是很了不起的，但从这里到获得糖果的过程中是有点麻烦的。"

"我喜欢它，但它有点太简单了，"这是梅里克对这个游戏的看法；"当你已经抓到了你周围所有的宝可梦时，你就没有什么事情可做了。"奈特也同意，他表示这个游戏需要更多的深度，但他很享受这种体验带来的更广泛的社会反馈。"虽然我真的很喜欢这个游戏，但它目前还是太基础了，且并不是没有问题，对于一个如此受欢迎的游戏来说，这应该是可以想象的。我喜欢的是其他的效果，比如把人们聚集在一起。"他在《宝可梦 GO》于 2016 年首次亮相不久后强调。

自推出以来，Niantic 不断地更新游戏，增加了大量不同的功能，以帮助它与主线 RPG 保持一致。当然，还有一波又一波的新宝可梦加入游戏中。这些新添加的内容使《宝可梦 GO》比以往任何时候都要好，不论是对于单人玩家还是对于那些经常组队参与当地道馆战斗或参加激烈团体战的玩家来说都是这样。

然而，这就是现在的情况，早在 2016 年，粉丝们就对他们希望在《宝可梦 GO》中加入的内容发表了很多想法。"我实际上希望交换只在本地进行，"小布莱克建议，这是一个非常聪明的举措，"我认为如果交换在全球范围内开放，那么会有很多人故意用小拉达和波波交换。有些人可能不同意我的观点，但《宝可梦 GO》最好的地方是能让你看到外面有很多人和你一起玩。进行本地交换后，现在就有理由与那些和你做同样事情的人交谈。我也希望看到更多的训练家定制装备很快就能实现。"

同样，梅里克也希望看到《宝可梦 GO》在社交方面的体验能加倍提升，而不只是强调更传统的电子游戏元素。他说："我希望看到更多的玩家互动。目前，除了与人见面，问'你是哪个队的'和其他类似问题外，你能与其他玩家一起做的事情很少。唯一能做的是加入道馆的战斗，其他玩家会出现并攻击道馆。我们知道交换系统即将开放，但我觉得应该有更多内容。也许可以做一些事情，比如你可以挑战你遇到的其他玩家，或者类似的事情。"

除此之外的更新实际上只是为了确保《宝可梦 GO》有足够多的内容，以保持新

183

[iOS] 在最近的游戏中，不同宝可梦之间的所有属性关系都适用于《宝可梦 GO》，所以在参加道馆战斗之前，它们值得你再去熟悉一下。

[安卓] 看看你所在的地区可能有哪些不同属性的场地是一个好主意。地点对产生的宝可梦的属性有很大的影响。

鲜感。"在未来，我希望看到其他世代的宝可梦被添加到游戏中，"丹基扎德说，"我还希望看到一个更强大的服务器。除此以外，我所要求的一切都已经实现了。我希望看到战斗机制有一些改变，但我不会去谈这个。我们只能说，我确信 Niantic 正在努力工作，为我们提供尽可能完美的游戏。"

令人震惊的是，我们看到人们对 Niantic 的这款游戏的愿景有如此大的信心，这种态度似乎与对弱势的 3A 游戏的许多愤世嫉俗的态度相去甚远。虽然每个人都承认《宝可梦 GO》作为一种数字游戏的缺点，但社交体验是让我们所有人都参与其中的原因。就像以前的宝可梦游戏一样，它挖掘了人们对完成任务的需求，或者至少是发现和捕捉每只宝可梦的进展和成就感。每一只添加到我们的宝可梦图鉴中的宝可梦都是我们努力和坚韧的一个令人满意的证明。将这种体验从丰缘、城都和关都的街道转移到纽约、伦敦和东京，确实有助于将这种情感反应落到实处，以获得切实的感觉。

而在粉丝们等待 Niantic 采取下一步行动的同时，社群也在匆忙制订计划，来推动游戏的发展。"我已经和我出色的版主们讨论过做慈善步行和《宝可梦 GO》烧烤，以及尝试在未来扩展到多塞特的更多地区，"奈特透露，"随着我们的成功和成长，我们希望能够为当地社群做一些好事。"丹基扎德同样有动力帮助他在纽约的团体保

[iOS] 游戏中的所有位置数据都基于 Niantic 之前的增强现实游戏《Ingress》和谷歌地图的数据，那时 Niantic 还是谷歌的一个内部团队。这就是它如何在游戏中确定名胜区和地标的，但一些数据可能也因此而过时。

持势头。"在未来，我计划有更多的聚会和更多人能参与的聚会。我想让同一团队的成员可以在一起聚餐，并为打败道馆馆主而努力。一旦在游戏中可以进行玩家间的交换和对战，我就还想举行聚会，让玩家可以进行这些活动。最后，我打算努力为群组成员提供一些官方的聚会地点，如酒吧和酒店。"

得益于这些专注的训练师，以及 Niantic 在加州对游戏的承诺，《宝可梦 GO》成功地延续到了 2021 年，而且可能会继续下去。与任何趋势一样，它的吸引力最终可能会减弱或被其他有趣的东西所取代，但在宝可梦 25 年后，我们不会再低估这个系列了。捕捉它们的渴望似乎比以往更强烈。

有助于健康？！

我们询问了专家关于玩游戏的潜在好处

虽然有些人担心《宝可梦 GO》的安全问题，但许多人同样热衷于探索玩游戏对健康的潜在好处。例如，有许多有焦虑或其他心理健康问题的人发现《宝可梦 GO》有助于他们走出户外并与陌生人交流。

"我们知道，运动、户外活动和社交都有利于心理健康。鉴于此，《宝可梦 GO》的一些用户报告说其对心理健康有好处，这也许并不令人惊讶，"心理健康基金会的高级媒体官员卡尔·斯特罗德告诉我们，"虽然增强现实游戏和心理健康之间的正式联系尚未确立，但很高兴听到人们找到了对他们有好处的新平台和活动。"

同样，也有人指出，游戏鼓励他们走来走去，为了孵蛋而走很远的路，这对身体健康有潜在的好处。贾斯丁·瓦尼在英国政府公共卫生事务博客上说："大多数《宝可梦 GO》的玩家可能移动得不够快，无法获得身体活动带来的全部代谢方面的益处。研究表明，我们至少需要以快步走的方式移动，大约以每小时 3 英里（4.828 公里）的速度走至少 10 分钟，才能获得全部的益处。但是心理健康的好处和一些肌肉骨骼方面的好处可以通过停止久坐来获得。只要走到外面，探索并与环境和其他人联系，就可能对健康产生积极的影响——只要人们注意周围环境，不被绊倒。"

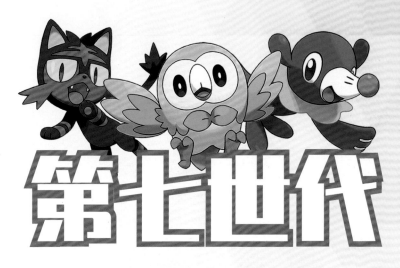

第七世代

2016—2019

阿罗拉地区

在这一世代我们都说"阿罗拉",因为我们去了一个夏威夷风格的地区。
同时,动画角色的新造型首次亮相,皮卡丘也去寻找线索……

在 20 周年庆典之后，《宝可梦 太阳/月亮》火热登场，随之而来的是这个捕捉生物的系列游戏的第七个世代。在这种庆祝的气氛中，一些初代宝可梦以全新的"阿罗拉"形态回到了聚光灯下。像雷丘、嘎啦嘎啦、拉达等宝可梦都获得了新造型来适应新的充满阳光的环境，这给其带来了新的活力。《宝可梦 太阳/月亮》也引入了新宝可梦，并且是第一个（也是唯一一个）以"究极异兽"为特色的游戏，这是一群强大的"传奇但不完全传奇"的宝可梦。玩家可以捕捉它们。

就像那些阿罗拉形态的宝可梦一样，这部动画也经历了一个微小的审美变化。虽然动画角色的造型多年来只是略有变化，但这个新系列的画风更加卡通化，与之前的风格完全不同。虽然有了新的造型，但动画涵盖了更严肃的主题，甚至涉及死亡等概念。

对于宝可梦电影来说，这也是一个激动人心的时刻，动画重述了小智最重要的一些冒险经历，并推出了第一部真人电影《大侦探皮卡丘》。这部好莱坞电影通过让瑞安·雷诺兹扮演侦查员而增加了明星效应，并以更真实的风格展示了宝可梦的世界。这部电影的票房表现不错，很快就宣布续集预计将于 2022 年亮相。

《宝可梦 GO》继续让玩家着迷，尽管最初的炒作浪潮大多已经消退。Game Freak 公司注意到了这一成功，发布了《宝可梦 Let's Go! 皮卡丘 / Let's Go! 伊布》。这些《宝可梦 皮卡丘》的软重制版试图在《宝可梦 GO》和主系列游戏之间架起一座桥梁，希望给《宝可梦 GO》的粉丝一个进入主系列 RPG 的入口。

2016 《宝可梦 太阳/月亮》

这也许是迄今为止最容易上手的宝可梦游戏，游戏里面（无论好坏）有很多教程。新的"Z招式"很怪异，强调了训练家和宝可梦之间的联系，而新的阿罗拉形态的宝可梦是迄今为止设计得最完善的宝可梦。

2016 《宝可梦 太阳&月亮》

你觉得小智看起来有些不同吗？这部新系列的动画使用了更多的卡通造型，但故事情节更加成熟。动画中小智来到了阿罗拉的海岸，同时他再次努力成为有史以来最好的训练家。故事也更有趣：小智第一次遇到穿着熊的场面很搞笑。

2017 《就决定是你了！》

恰逢该动画系列20周年，这部以电影形态更新的第一集动画重述了小智与皮卡丘的第一次相遇，令人感动。粉丝们在网上对皮卡丘真正与小智交谈的场景，以及对小霞和小刚在电影中被冷落的接受度存在分歧。

2017《宝可梦 究极之日/究极之月》

虽然前一世代没有资料片，但这一点在《宝可梦 究极之日/究极之月》中得以回归。《宝可梦 究极之日/究极之月》是上一个游戏的资料片，而不是完整的续集，它们与前作基本相同，只是做了一些调整。不过它们带回了卑鄙的火箭队。

2018 《名侦探皮卡丘》

这是一款以故事为主导的3DS游戏，在这款侦探游戏中，你扮演蒂姆·古德曼，遇到了一个只有你能与它沟通的奇怪的皮卡丘。这款游戏的非凡之处在于，它是第一个比较关注故事和配音的宝可梦作品，此外，瑞安·雷诺兹主演了其改编的电影。

2018 《宝可梦探险寻宝》

这款免费的冒险游戏在手机上首次亮相，后来又登陆了任天堂 Switch。这款游戏以可爱的块状画风为特色，让玩家在一系列大胆的探险活动中清除岛上具有攻击性的野生宝可梦。它相当受欢迎，在 Switch 上出现的第一周就有 750 万次下载。

2018 《宝可梦 Let's Go! 皮卡丘 / Let's Go! 伊布》

为了利用《宝可梦 GO》的热度，这些《宝可梦 皮卡丘》的重制版连接了传统宝可梦游戏和《宝可梦 GO》的玩法。在这里，你可以像在《宝可梦 GO》中一样捕捉宝可梦，只是你通常以 RPG 风格与它们战斗。这是一次有趣的尝试，但后续的作品还没有任何消息。

2018 《任天堂明星大乱斗 特别版》

这部史诗般的作品为《任天堂明星大乱斗》注入了一剂强心针。在这个庆祝性的战斗游戏中，在该系列以前的游戏中出现的每个选手都回来了，包括宝可梦。皮卡丘、胖丁、皮卡、超梦、杰尼龟、妙蛙草、喷火龙、甲贺忍蛙和炽焰咆哮虎都抛出了挑战书。

2019 《大侦探皮卡丘》

这部高成本的好莱坞电影取材于 2018 年的衍生 3DS 游戏，对宝可梦粉丝来说算是梦想成真。有史以来第一次，一部真人版宝可梦电影在电影院放映。这部有趣的电影以瑞安·雷诺兹和贾斯蒂斯·史密斯为主角，在票房上取得了巨大的成功。

2019 《超梦的逆袭 进化》

宝可梦对重制并不陌生。然而，在这部电影之前，这种传统只限于游戏。这是对第一部电影的重制，有调整过的故事情节和新的 3D 渲染动画风格。它在 2019 年宝可梦日（2 月 27 日）首次亮相。

在20周年的庆祝活动中，这个热带的阿罗拉宝可梦军团登场了。《宝可梦 太阳/月亮》的88种新宝可梦的特点是有夏威夷风格，赏心悦目。花疗环环完美地概括了这种感觉，它的形态让人联想到了花环，而好坏星和太阳珊瑚之间的捕食关系让阿罗拉地区的生态系统更逼真了。

在这组精心设计的宝可梦中，有大量的标志性设计。像玩具熊一样的穿着熊仅从外观上就赢得了粉丝们的青睐，然而，它在早期的《宝可梦 太阳/月亮》动画中展示了可怕的破坏性——然后它一次又一次地回来，让火箭队大失所望。这里还要提到谜拟Q，虽然每一代宝可梦都有一只可爱的啮齿类的皮卡丘的模仿者（玛力露、正电拍拍和负电拍拍、电飞鼠等），但这个有自我意识的幽灵和妖精属性宝可梦故意模仿了流行的初代电老鼠。它穿着一件类似皮卡丘的破烂服装，看起来非常令人毛骨悚然。不过，谜拟Q的设计还是赢得了许多宝可梦粉丝的青睐，就像甲贺忍蛙、路卡利欧，甚至皮卡丘本身一样，这个可爱的"小骗子"已经成为粉丝们最喜爱的宝可梦之一。

同时，这一代有一组独特的御三家，它们的最终形态都获得了一个独特的第二属性：可爱的、圆形的木木枭进化成射箭的狙射树枭时获得了幽灵属性，狡猾的火斑喵进化为摔跤手炽焰咆哮虎时获得了恶属性，球球海狮进化成美人鱼般的西狮海壬时获得了妖精属性。

传说中的宝可梦也有了一些变化，以"究极异兽"的形态出现，这些奇怪的超维生物通过超空洞出现在整个阿罗拉地区。然而，常规的传说中的宝可梦，比如《宝可梦 太阳/月亮》的封面宝可梦索尔迦雷欧和露奈雅拉不会乱跑。究极异兽没有出现在下一世代。

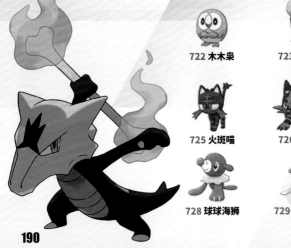

722 木木枭

723 投羽枭

724 狙射树枭

725 火斑喵

726 炎热喵

727 炽焰咆哮虎

728 球球海狮

729 花漾海狮

730 西狮海壬

731 小笃儿

732 喇叭啄鸟

733 铳嘴大鸟

734 猫鼬少

735 猫鼬探长

736 强颚鸡母虫

737 虫电宝

738 锹农炮虫

739 好胜蟹

740 好胜毛蟹

741 花舞鸟

742 萌虻

743 蝶结萌虻

744 岩狗狗

745 鬃岩狼人

746 弱丁鱼

747 好坏星

748 超坏星

749 泥驴仔

750 重泥挽马

751 滴蛛

752 滴蛛霸

753 伪螳草

754 兰螳花

755 睡睡菇

756 灯罩夜菇

757 夜盗火蜥

758 焰后蜥

759 童偶熊

760 穿着熊

你知道吗？

只有雌性夜盗火蜥才能进化成焰后蜥。这据说是借鉴了夏威夷神话中的一种生物。

"这一世代向一部分初代宝可梦致敬，赋予它们全新的形态。"

 761 甜竹竹
 762 甜舞妮
 763 甜冷美后
 764 花疗环环
 765 智挥猩

 766 投掷猴
 767 胆小虫
 768 具甲武者
 769 沙丘娃
 770 噬沙堡爷

 771 拳海参
 772 属性：空
 773 银伴战兽
 774 小陨星
 775 树枕尾熊

 776 爆焰龟兽
 777 托戈德玛尔
 778 谜拟Q
 779 磨牙彩皮鱼
 780 老翁龙

 781 破破舵轮
 782 心鳞宝
 783 鳞甲龙
 784 杖尾鳞甲龙
 785 卡璞·鸣鸣

 786 卡璞·蝶蝶
 787 卡璞·哞哞
 788 卡璞·鳍鳍
 789 科斯莫古
 790 科斯莫姆

 791 索尔迦雷欧
 792 露奈雅拉
 793 虚吾伊德
 794 爆肌蚊
 795 费洛美螂

 796 电束木
 797 铁火辉夜
 798 纸御剑
 799 恶食大王
 800 奈克洛兹玛

阿罗拉形态

让关都的宝可梦获得新的阿罗拉形态

宝可梦已经走过了 20 年，并创造了 6 个世代的宝可梦，而最初的 151 只宝可梦有点脱离人们的视野了。当然，总有老粉丝比较怀旧，而且像喷火龙和皮卡丘这样的设计其实很经典，但其他宝可梦正在被遗忘。在《宝可梦 太阳/月亮》中，Game Freak 决定给这些宝可梦以新的生命，赋予它们阿罗拉地区独有的全新形态。在宝可梦世界的传说中，这些地区形态的变种与关都地区的宝可梦是一样的，但由于它们是在像夏威夷的热带环境中成长起来的，所以它们的设计有些不同。

其中最明显的肯定是那个搞笑的、巨大的阿罗拉椰蛋树（照片在左边，不要错过），因为这种椰子般的宝可梦在阿罗拉会有棕榈树般的特征。其他值得注意的变种是多毛的三地鼠（下图），用自己的尾巴冲浪的雷丘，挥舞着火红骨棒的幽灵般的嘎啦嘎啦等。

地区形态很受欢迎，这一点在《宝可梦剑/盾》的伽勒尔地区得到了延续，最初的 151 只以外的宝可梦现在也有了地区形态。

801 玛机雅娜

803 毒贝比

802 玛夏多

804 四颚针龙

805 垒磊石

806 砰头小丑

807 捷拉奥拉

808 美录坦

809 美录梅塔

宝可梦 太阳/月亮

**第七世代宝可梦中的明星们及时地在 20 周年时登场，
为系列带来了名副其实的阳光**

撰文: 亚伦·波特

电视界有一个古老的传统，每当一部情景喜剧陷入创作低谷时，制作人就会回头来。他们会改变节目的宗旨，换掉核心演员，或选择走戏剧化路线吗？绝对不会。相反，他们只是去度假。虽然宝可梦在 2016 年迎来 20 周年纪念日时远没有到动摇路线的程度（它在《宝可梦 X/Y》中成功过渡到 3D，然后在《宝可梦 红宝石/蓝宝石》重制版中使用相同的美学风格让玩家回到了丰缘地区），但 Game Freak 认为玩家们需要度假。《宝可梦 太阳/月亮》是一个分水岭，是凉风习习的夜晚和耀眼的太阳光的混合体，表明宝

Dexio

This battle reminded me of us in the past...and that group of five young Trainers.

[任天堂 3DS] 几乎所有阿罗拉的居民都很悠闲。

[任天堂 3DS]Z 招式需要训练家表演舞蹈才能用出。

可梦找到了合适的时间，可以放松一下。

即使按照宝可梦的标准，这种简单的环境变化也足以让第七世代有一个更欢快的基调，取材于夏威夷的阿罗拉地区有 4 个独特的岛屿需要玩家征服，以帮助玩家成为那里最好的宝可梦训练师。事实上，Game Freak 公司的开发人员对《宝可梦 太阳/月亮》不加掩饰的热带环境非常重视，在开发过程中，他们曾多次前往夏威夷群岛工作。他们将看到的景象不仅融入了阿罗拉，也融入了将首次亮相的 88 种新宝可梦之中。

当你开始玩游戏时，你就能立即感受到《宝可梦 太阳/月亮》的节日气氛。作为一个最近从关都一路搬到阿罗拉的美乐美乐岛的年轻人，在收到库库伊博士的邀请后不久，我们立刻就通过时尚的镜头看到了我们注定要探索的地区。

阿罗拉有新宝可梦急需有好奇心的新晋训练师捕捉。在你知道这些之前，你就被卷进了一个熟悉但又有一些创造性的故事中。你不仅试图成为冠军，还要探索究极异兽的秘密，并阻止喜欢嘻哈的骷髅队的成员。

与其竞争对手 PlayStation Vita 相比，任天堂 3DS 的画面表现力可能仍然不够好，但你可以看出，自两年前《宝可梦 X/Y》发布以来，3D 技术有了明显的进步。首先，角色模型不再像以前那样显得矮小，或"很 Q"。相反，他们现在的比例看起来很真实，这是一个小变化，但可以更好地帮助训练家定制角色。其次，你可以看到阿罗拉的 4 个岛屿的独特外观。无论是乌拉乌拉的哈伊纳沙漠的迷宫式布局，还是阿卡拉的维拉火山公园的令人生畏的宏伟气势，视觉质量的小幅提升有助于《宝可梦 太阳/月亮》改善地点的多样性——这些都能很好地吸引你接近这个宝可梦版的岛屿天堂。

热带元素在《宝可梦 太阳/月亮》中几乎随处可见，最突出的例子是流行的第一世代宝可梦的各种阿罗拉形态。你认为你知道三地鼠长什么样子吗？再想想吧。因为，就像你在阿卡拉岛的豪诺海滩上发现的冲浪者一样，在阿罗拉，它的 3 个头现在都有长长的、波浪形的金色头发。像这样的变种让粉丝们熟悉的且心爱的宝可梦有了积极的变化，在宝可梦宇宙中巧妙地解释为由于栖息地的变化而发展出不同的视觉特征。后者的解释也确保了阿罗拉形态不仅仅是表面上的变化；它们通常有不同的属性或双

新元素

向《宝可梦 太阳/月亮》的新功能问好

图鉴

洛托姆是第四世代中出现的幽灵和电属性宝可梦，它可以附身于无生命的物体。在《宝可梦 太阳/月亮》中，它居住在你的宝可梦图鉴中，你可以解锁一套本作特有的新功能。除了提供一个实时地图外，它还会显示所有主要地点，拍照，甚至和你说话。

Z 招式

Z 招式在战斗中可以为你提供战略优势，它作为终极能力，每次战斗只能使用一次。训练师需要两种物品来使其发挥作用：Z 手环和 Z 纯晶。让使用招式的宝可梦持有必要的 Z 纯晶，并享受像"地隆啸天大终结"和"究极无敌大冲撞"这样的招式。

宝可骑行

秘传学习器以前是每个宝可梦训练家冒险的祸根，到了《宝可梦 太阳/月亮》发布时它终于被取消了。取而代之的是视觉上更加令人愉悦和有趣的宝可骑行功能，它可以让你立即召唤出对旅行有用的 7 只不同的宝可梦中的一只。

属性，甚至拥有全新的能力，使它们成为在游戏中进行繁育的理想选择。

《宝可梦 太阳/月亮》有当时游戏中最多的宝可梦种类，共有 802 种宝可梦可供捕捉和训练。其中包括球球海狮（水属性海狮）、火斑喵（火属性猫）和木木枭（草属性猫头鹰）3 只新的御三家，供你在你的冒险开始时选择，由于它们的出色设计，所有玩家都难以抉择。其他值得注意的宝可梦包括幽灵沙堡噬沙堡爷、冒牌皮卡丘谜拟 Q，以及火、电、超能和幽灵形态的花舞鸟（由你喂它的彩色花蜜决定形态）。就像每一个宝可梦作品，《宝可梦 太阳/月亮》的 88 种新宝可梦并不是都很出色，但所有宝可梦都和谐地生活在阿罗拉的岛屿氛围中。

在以前的游戏中，你的目标是成为冠军，而这次你的目标是完成一个阿罗拉成年人的传统项目，这为宝可梦系列开始以来最大的变化奠定了基础：取消传统的道馆战斗。起初，砍掉这样一个核心元素的决定让人感到迷茫，而且几乎是错误的，但很快

宝可度假地

在被称为"宝可度假地"的地方，PC 盒子成为存起来的宝可梦的迷你天堂。在这里，你的宝可梦可以通过参与有趣的活动逐步提高自己的等级和能力。如果你让它们出去冒险，它们甚至会收集到有用的物品。

皇家对战

皇家对战是一种新的宝可梦战斗模式，让 4 个不同的训练师同时对战。这是一种在阿卡拉岛的皇家大道上的皇家巨蛋中进行的模式，获胜者是击倒最多宝可梦的人。

就会发现，让玩家挑战诸岛巡礼与《宝可梦 太阳/月亮》更加悠闲的感觉很契合。你仍然要提升宝可梦队伍的等级，为与野生宝可梦和训练师的战斗做好准备。然而，现在，你将用你的大脑（以及体力）来完成每个岛屿之王给你设定的特定任务。

宝可梦是一个莫名其妙地与粉丝群体联系在一起的品牌，增加诸岛巡礼感觉是一种聪明的方式，既能给老粉丝带来惊喜，又能让想通过《宝可梦 太阳/月亮》"入坑"宝可梦的新玩家感觉难度适中。道馆馆主是前代游戏的设定，在某种程度上促进了剧情中的冲突部分，但在阿罗拉根本就没有哪个地方会出现大的冲突。如果说诸岛巡礼缺少什么元素的话，那应该就是复杂性，因为多数游戏都是关于帮忙运送物品或考查记忆力的。但每个岛上大考验之前的小故事弥补了这方面不足。

《宝可梦 太阳/月亮》改变套路的另一种方式是取消了秘传学习器。在过去的作

（下转第 200 页）▶

function

197

来自阿罗拉的问候

非常值得一游的假日旅游景点

利利小镇

利利小镇是阿罗拉第三小的城镇，是你早期在家乡美乐美乐岛会到达的一个地方。在这里，你可以选择木木枭、火斑喵或球球海狮作为你的初始宝可梦。

好奥乐市

从美丽的海滨到繁华的购物区，好奥乐市是宝可梦训练家们非常喜爱的地方。快来这里，然后穿得像个阿罗拉人。

魄镇

当你第一次来到魄镇时，会发现它的高墙和路障让人一目了然，且被骷髅队占领，可疑宅邸是他们的主要基地。

马利埃静市

抵达乌拉乌拉岛后不久，你就会发现自己来到了沿海的马利埃静市。这里有很多东方建筑，与阿罗拉的大多数其他地方不同。

海洋居民之村
海洋居民之村有阿罗拉唯一
的浮动餐厅，也是通往椰蛋
树自然保护区的便捷通道，
这是一个古朴的村庄，村民
们都住在船上，因为陆地对
他们来说用处不大。

[任天堂 3DS] 传统的道馆可能不在了，但与岛屿之王的战斗仍然是岛屿挑战的高潮。

[任天堂 3DS] 宝可梦中著名的喷火者可以被召唤出现，带玩家飞去目的地。

◀（上接第 197 页）

品中，当你在整个地区的进展不断因封锁的道路迟滞时，你需要教宝可梦一个特定的招式或"秘传学习器"，如居合斩或冲浪，在这里，简单得多的宝可骑行系统取代了秘传学习器。现在，当你需要穿越峡谷或快速冲向某个地方时，你只需要从你的洛托姆图鉴中选择这个功能，并选择相关的宝可梦来满足你的旅行需求。骑着肯泰罗向前冲，骑着重泥挽马奔跑，骑着拉普拉斯冲浪……这个功能很有趣，也很实用。自《宝可梦 皮卡丘》（皮卡丘跟你身后）的时代以来，玩家终于可以在世界范围内与宝可梦进行如此有创造性的互动了。

如果没有强大的新功能，宝可梦的作品都将不会完整。《宝可梦 钻石/珍珠》有在线交换，《宝可梦 X/Y》有超级进化，而在《宝可梦 太阳/月亮》中占据中心位置的是有点令人沮丧的 Z 招式。不要误会我们的意思，每场战斗使用一次震撼屏幕的超级招式来消灭对手的宝可梦的想法是正确的。但在现实中，看到同样的动画——每个属性的招式都有一套对应的动作——多次播放很快就会让人厌烦，并真正减慢了战斗的快节奏。这也是一个遗憾，因为 Z 招式有可能成为另一个战略层，在某个岛屿之王让你陷入苦战的时候很方便。不过，Z 招式与超级进化一起出现，对玩家很有吸引力，可以使战斗变得轻而易举。

并非每一个新的系统和功能都是成功的，更不用说可以延续到未来的主系列游戏中，但总的来说，玩《宝可梦 太阳/月亮》来庆祝宝可梦游戏 20 周年很合适。木木枭、火斑喵和球球海狮是很可爱的御三家，增强的洛托姆图鉴让玩家可以更清晰地看到同行宝可梦的能力值和招式，而阿罗拉的诸岛巡礼与道馆战斗相比是一个令人耳目一新的变化。所有这些元素共同作用，使《宝可梦 太阳/月亮》成为多年来最令人愉快的一代。

[任天堂 3DS] 在《宝可梦 太阳/月亮》中，Game Freak 将任天堂 3DS 的全 3D 功能推得更远了。

[任天堂 3DS] 玛夏多是《宝可梦 太阳/月亮》中引入的新宝可梦之一。

" 玩《宝可梦 太阳/月亮》来庆祝宝可梦游戏 20 周年很合适。 "

　　如果你认为这就是宝可梦的第七世代，那也无可厚非。然而，近一年后的 2017 年 11 月，Game Freak 发布了《宝可梦 究极之日/究极之月》，让所有人都大吃一惊——资料片回来了，对最新的作品进行了改进（与《宝可梦 水晶》《宝可梦 绿宝石》等一样）。正是在这里，阿罗拉的内在诱惑力进一步展现，使用了全新的区域、空间和角色，改进了动画的部分，加入了 5 种新的可以捕获的宝可梦。因此，《宝可梦 究极之日/究极之月》中宝可梦的最终种类数从 802 种增加到了 807 种，这是玩家最后一次在主系列游戏中享受完整的全国图鉴。在以后的游戏中保留哪些宝可梦，这是一个困难的问题。

　　这两款游戏都是出人意料的，因为 Game Freak 在过去的两个世代中都没有发行资料片。《宝可梦 黑/白》是直接出的续集，而所谓的在《宝可梦 X/Y》之后的《宝可梦 Z》一直活在谣言中。虽然资料片在很多方面与《宝可梦 太阳/月亮》都是一样的，但一些动作和视觉上的调整使它们成为值得忠实粉丝购买的作品。本次的故事情节集中在一个叫究极调查队的神秘团体上，与《宝可梦 太阳/月亮》的主要情节同时进行。作为宝可梦在任天堂 3DS 上最后的作品，《宝可梦 究极之日/究极之月》是这个世代的一个恰当的（可能不重要的）结束。

大侦探皮卡丘

这部真人改编的电影以新的方式展示了宝可梦的世界

令人惊讶的是，宝可梦在 20 多年后才获得一部高成本的真人电影。当然，该系列电影是银幕的常客，但动画电影并不具备大众市场的吸引力，因为之前还没有宝可梦公司、传奇影业和华纳兄弟的三重支持。不过，《大侦探皮卡丘》还是值得等待的。

这部诡异的冒险电影于 2019 年上映，以粉丝们从未见过的方式展示了宝可梦的世界。它将现实生活中的演员和环境与计算机生成的生物融合在一起，效果极佳。宝可梦们也都进行了略微的重新设计，以帮助它们更好地适应周围有实体的世界，例如，皮卡丘有明显的毛发，这在某种程度上使它比原来更可爱。

这部电影的剧情跟游戏《名侦探皮卡丘》的内容差不多，该游戏于 2016 年在 3DS 上发布。这部电影以父爱为主题，讲述了蒂姆（由贾斯蒂斯·史密斯扮演）的故事，他是一个平庸的保险理赔员和曾经的宝可梦粉丝，他与一个会说话的、健忘的皮卡丘（由瑞安·雷诺兹配音）合作，找出了他失踪的父亲背后的秘密。

《大侦探皮卡丘》在票房上取得了巨大成功，目前全球总票房为 4.33 亿美元。它被认为是由电子游戏改编的第二成功的电影，紧跟在 2016 年的奇幻史诗《魔兽》之后。与其他电子游戏改编的电影相比，这部电影在评论界的表现也不错。《帝国》的奥利·理查兹认为它"乐趣无穷"，并在评论中赞扬了瑞安·雷诺兹的表演，但他也批评了电影的情节设计，并给了 3 颗星。同时，该片在烂番茄上的观众评分为 79%，表明绝对值得一看。

如果你想亲自观看《大侦探皮卡丘》，你可以选择蓝光版，或者在大多数流媒体服务中找到它的租赁或数字购买服务。

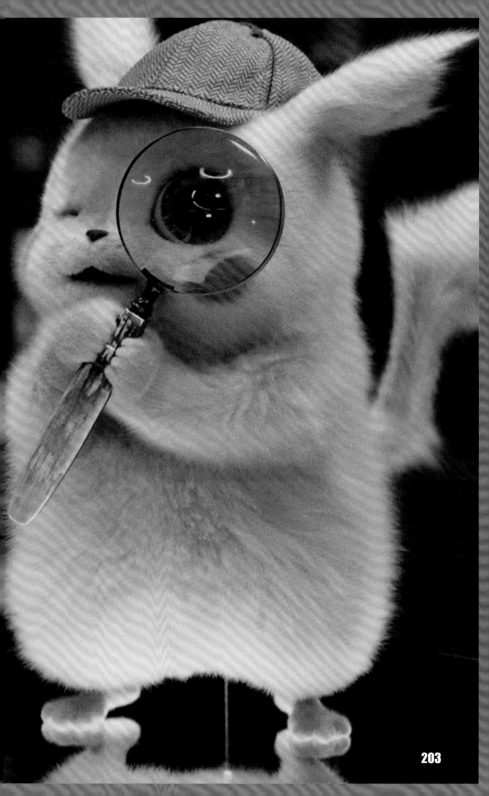

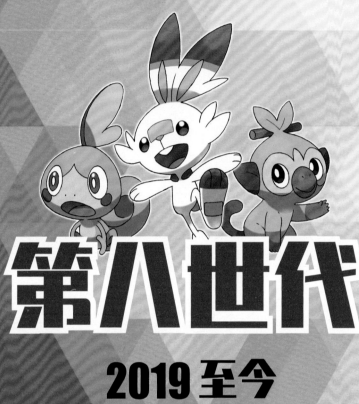

第八世代

2019 至今

伽勒尔地区

最近的一个世代被宝可梦图鉴的争议所困扰，但这并没有让粉丝们抛弃一对优秀的主系列游戏和更多关于宝可梦的东西。

欢迎回到现在，宝可梦从低起点走到了今天，但它看起来仍然很有辨识度。这一世代把我们带到了伽勒尔海岸，对于居住在英国的人来说，这里看起来非常熟悉。伽勒尔是接下来两款主系列游戏《宝可梦 剑/盾》的背景地区，这是主系列中第一对在主要的家用游戏机上出现的作品（如果你把任天堂 Switch 算作家用游戏机的话，因为它有点像家用游戏机，又有点像掌机）。这些新游戏带来了更多可供探索的开放区域，高分辨率的画质……以及一个惨遭"阉割"的宝可梦图鉴。

　　"Dexit"是有争议的。Game Freak 的游戏制作者决定不在《宝可梦 剑/盾》加入 898 种宝可梦，因为开发者发现越来越难平衡游戏中近 900 种不同的宝可梦。一些粉丝迅速批评公司，用带有恨意的邮件轰炸团队，而一些人勉强接受了这些变化，其他人则不介意。至少可以说这样的混乱局面有些苦涩。但这并没有阻止游戏的疯狂销售，迄今为止，《宝可梦 剑/盾》的销售量已超过 2050 万份。

　　这一世代的宝可梦的未来看起来很光明。《宝可梦 钻石/珍珠》的重制版已经宣布了发布日期，在 2021 年底；新版的《宝可梦随乐拍》现在应该已经上架了。同时，《名侦探皮卡丘》的续作将于近几年浮出水面，而 TCG、动画和漫画系列也会像往常一样有条不紊地发行。在今天，宝可梦是一个绝对的怪物，是迄今为止最成功的品牌，甚至超过了漫威和星球大战。成功的秘诀是什么？我们认为是连贯性、质量和所有宝可梦的忠实粉丝。愿它的成功继续下去。

2019 《宝可梦 剑/盾》

先不说 Dexit，《宝可梦 剑/盾》是该系列中雄心勃勃的作品。游戏引入了开放区域"旷野地带"，各种宝可梦在这里游荡，使宝可梦世界更有真实感，探索起来更有趣。"极巨化"宝可梦也是新内容，类似于超级进化，但会将宝可梦变成"巨无霸"。

2019 《宝可梦 旅途》

与以前的动画系列不同，新的动画在 Netflix 上首次亮相。它跟随《宝可梦 太阳/月亮》的脚步，保持了那种调整过的画风，并添加了新内容。这一次，小智只有一个旅伴——小豪，他们穿越了多个地区，包括伽勒尔。

2020 《破晓之翼》

与《宝可梦世代》类似，这个特别的限定动画系列侧重于各种不同的故事。它完全以伽勒尔地区为背景，里面有一群丰富多彩的人物，与《宝可梦 剑/盾》的开头部分很好地衔接起来了。与《宝可梦世代》一样，这些剧集较短，可在 YouTube 上观看。

2020 宝可梦 Home

宝可梦虚拟银行的继任者可以帮你把宝可梦存起来，以备不时之需。像这样的应用程序在今天比以往任何时候都更重要，因为《宝可梦 剑/盾》不允许你导入你以前捕获的部分宝可梦，所以这是你唯一的选择，把你的每一只宝可梦都安全地保存在云中。

2020 《宝可梦不可思议迷宫 救助队 DX》

重制的狂潮已经延伸到了《不可思议迷宫》系列。这是衍生系列前两款游戏的重制版，即《赤之救助队/青之救助队》。由于游戏质量有了很大提高，因此这个版本更容易为玩家所接受。

2020 《铠之孤岛/冠之雪原》

这两个 DLC 包是宝可梦主系列游戏中的第一对可下载插件，据说取代了前几代的"资料片"概念。两个 DLC 将我们带到了新的地点，并向我们介绍了一些新的宝可梦，这两个扩展值得你花时间。

2021 《宝可梦 GO》（5 周年）

《宝可梦 GO》在下载榜上占据了半壁江山，如今仍在不断壮大。现在，它拥有所有世代的宝可梦，比首次亮相时大得多，还有训练师对战、宝可梦交换、团体战、粉丝节等特色活动。

2021 《New 宝可梦随乐拍》

宝可梦系列中最受玩家喜爱的游戏之一终于有了自己的后续作品。自原版登陆任天堂 64 以来，出现了大量新宝可梦，这款第一人称摄影游戏的新版本利用了这个优势。我们迫不及待地想再次拍下沉睡的卡比兽。

2021 《宝可梦 晶灿钻石 / 明亮珍珠》

这两部《宝可梦 钻石/珍珠》的重制版不再由宝可梦的创造者 Game Freak 负责，而是交给了一家新公司 ILCA。这些游戏的特点是反映了老宝可梦的新风格，与最近的《塞尔达传说》的重制版《林克的觉醒》如出一辙。

2022 《宝可梦传说 阿尔宙斯》

在 2021 年的宝可梦新闻公告中，宝可梦公司透露了这个雄心勃勃的开放世界 RPG，令人震惊。游戏的背景是古代的神奥，你将扮演一个勇敢的宝可梦先锋，在这个广阔的荒野地带尝试记录所有不同的宝可梦物种。游戏还需要一段时间才发售，但它看起来值得等待。

最后，我们来到了目前宝可梦的终点。这些新的宝可梦在2019年随《宝可梦 剑/盾》登陆了任天堂 Switch，值得玩家去了解。来自英国的人可能会在这里看到一些熟悉的内容，因为这些伽勒尔地区的宝可梦身上有更多的英国特色。小炭仔的进化链唤起了人们对煤炭工业的想象，来悲茶体现了英国人对一杯好茶的热爱，而来电汪显然反映了女王伊丽莎白二世对柯基犬的喜爱。堵拦熊和颤弦蝾螈也利用了这个国家与朋克摇滚的联系，这两只宝可梦看起来都可以成为它们自己的大嘴巴乐队的主唱。

这并不是说这种英国风格的外观主导了第八世代的图鉴。这里展示了很多不同的设计，从独特的将后代发射出去的蜉蝣般的多龙巴鲁托，到看起来很有气势的鸟类宝可梦钢铠鸦和戏剧性的黑暗精灵长毛巨魔。御三家的敲音猴、泪眼蜥和炎兔儿也是一鸣惊人，而且是自第二世代以来首次在所有进化链中都不添加第二属性的御三家。两只封面上的传说中的宝可梦苍响和藏玛然特也许最直接地体现了所在游戏的名字，它们分别挥舞着剑和盾牌。

就像之前的阿罗拉地区一样，伽勒尔地区也对一些旧宝可梦进行了重新设计。像小火马、呆呆兽和火红不倒翁等，都获得了令人兴奋的新外观，其中一些新的形态甚至有地区独家的进化链，如喵头目（喵喵）、葱游兵（大葱鸭）、踏冰人偶（魔墙人偶）等。甚至原来的传说中的鸟类宝可梦也以新的形态出现——急冻鸟、闪电鸟和火焰鸟的新形态表明，即使是最稀有的宝可梦也可以根据它们居住的地区而改变。

伽勒尔地区的宝可梦表明，Game Freak 的宝可梦设计师仍然有能力制作出令人难忘的宝可梦。下一世代宝可梦图鉴可能会扩展到一千多种，我们迫不及待地想看到团队为这一激动人心的里程碑所准备的东西。

810 敲音猴

811 啪咚猴

812 轰擂金刚猩

813 炎兔儿

814 腾蹴小将

815 闪焰王牌

816 泪眼蜥

817 变涩蜥

818 千面避役

819 贪心栗鼠

820 藏饱栗鼠

821 稚山雀

822 蓝鸦

823 钢铠鸦

824 索侦虫

825 天罩虫

826 以欧路普

827 偷儿狐

828 狐大盗

829 幼棉棉

830 白蓬蓬

831 毛辫羊

832 毛毛角羊

833 咬咬龟

834 暴噬龟

835 来电汪

836 逐电犬

837 小炭仔

838 大炭车

839 巨炭山

840 啃果虫

841 苹裹龙

842 丰蜜龙

843 沙包蛇

844 沙螺蟒

845 古月鸟

846 刺梭鱼

847 戽斗尖梭

848 毒电婴

849 颤弦蝾螈

850 烧火蚣

851 焚焰蚣

852 拳拳蛸

855 怖思壶

你知道吗？

根据所持有的东西、进化的时间以及训练家原地旋转的时间，小仙奶可以进化成很多独特的形态。

853 八爪武师

854 来悲茶

> 就像之前的阿罗拉地区一样，伽勒尔地区也对一些旧宝可梦进行了重新设计。

 856 迷布莉姆

 857 提布莉姆

 858 布莉姆温

 859 捣蛋小妖

 860 诈唬魔

 861 长毛巨魔

 862 堵拦熊

 863 喵头目

 864 魔灵珊瑚

 865 葱游兵

 866 踏冰人偶

 867 死神板

 868 小仙奶

 869 霜奶仙

 870 列阵兵

 871 啪嚓海胆

 872 雪吞虫

 873 雪绒蛾

 874 巨石丁

 875 冰砌鹅

 876 爱管侍

 877 莫鲁贝可

 878 铜象

 879 大王铜象

 880 雷鸟龙

 881 雷鸟海兽

 882 鳃鱼龙

 883 鳃鱼海兽

 884 铝钢龙

 885 多龙梅西亚

 886 多龙奇

 887 多龙巴鲁托

 888 苍响

 889 藏玛然特

890 无极汰那

891 熊徒弟

892 武道熊师

893 萨戮德

894 雷吉艾勒奇

895 雷吉铎拉戈

896 雪暴马

897 灵幽马

898 蕾冠王

超极巨化形态

在伽勒尔战斗是一件大事，我们说"大"并不是在开玩笑

最近的几个世代的宝可梦都有一些独特的东西使它们脱颖而出。第六世代有超级进化，第七世代有 Z 招式，而这个新世代的宝可梦有极巨化和超极巨化形态。这两个系统都遵循一个相似的核心规则：它们使你的宝可梦变得巨大。然而，极巨化只是让你信赖的宝可梦变大，而超极巨化让其更强，类似于超级进化。

野生的超极巨化宝可梦在极巨团体战中出现，通常在伽勒尔的旷野地带的巢穴中会遇到。多个训练师可以组队打倒这些巨兽，一旦它们的 HP 为零，你就有机会向它们投掷一个沙滩球大小的精灵球来捕获它们。

这个新功能为战斗增加了新的大场面，特别是与道馆馆主和四天王的对决。这是《宝可梦 剑/盾》的一方面，大多数粉丝认为这是对该系列的一个很好的补充。

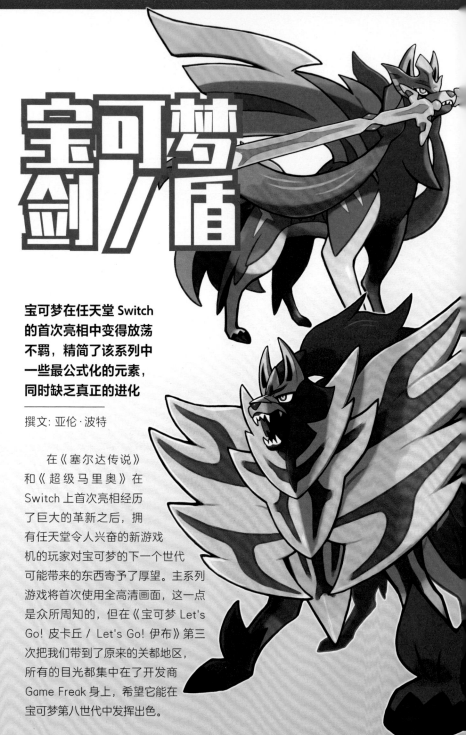

宝可梦 剑/盾

宝可梦在任天堂 Switch 的首次亮相中变得放荡不羁，精简了该系列中一些最公式化的元素，同时缺乏真正的进化

撰文: 亚伦·波特

在《塞尔达传说》和《超级马里奥》在 Switch 上首次亮相经历了巨大的革新之后，拥有任天堂令人兴奋的新游戏机的玩家对宝可梦的下一个世代可能带来的东西寄予了厚望。主系列游戏将首次使用全高清画面，这一点是众所周知的，但在《宝可梦 Let's Go! 皮卡丘 / Let's Go! 伊布》第三次把我们带到了原来的关都地区，所有的目光都集中在了开发商 Game Freak 身上，希望它能在宝可梦第八世代中发挥出色。

"旷野地带是一个庞大的景观，被分成不同的区域。"

到 2019 年 11 月 15 日《宝可梦 剑/盾》在全球发布时，很快就可以看出，玩家得到的体验不会是大多数人所希望的重大改革。任天堂 Switch 上的第一个"真正的"宝可梦反而变成了经典的老派 JRPG 冒险，毫不掩饰地使用老套路，并在其中加上了奇怪的新功能。此外再加上几个系列的主要元素的回归，如道馆战斗和使用自行车旅行，使《宝可梦 剑/盾》成为各种粉丝都喜欢的作品。

与常规开局一样，你是一个新搬到小镇上的崭露头角的年轻训练师，很快就可以在新的伽勒尔地区冒险。这一次，你周围的景象都来自英国的地标，这有助于赋予《宝可梦 剑/盾》自信和威严的元素，这在大多数宝可梦冒险中是找不到的。从全区的火车系统到无数的河流和偶尔的雨天，你都能感受到这一点。例如，宫门市是《宝可梦 剑/盾》的主要枢纽，很难不想到该市的伦度罗瑟酒店是议会大厦的死对头。

Drednaw used G-Max Stonesurge!

伽勒尔的所有城镇都很好地展示了英国文化的不同方面。例如，机擎市是该地区的工业中心，它被看起来很坚硬的砖墙所包围，拥有

新元素

宝可梦首次高清化的新鲜功能

旷野地带

旷野地带与其他地点有重大区别，它给了你一个广阔的空间来探索。在这里，你会发现所有属性的宝可梦都可以捕捉，其中一些宝可梦一开始等级太高，但在以后它们是充实你团队和提高你的团队实力的理想选择。

极巨化和超极巨化

在《宝可梦 剑/盾》中，你可以暂时增加每只宝可梦的大小和能力。虽然每只宝可梦都可以极巨化，然而，只有少数宝可梦可以超极巨化，并获得独家超极巨招式，以帮助训练师扭转战局。

道馆挑战

在 宝 可 梦 在 任 天 堂 Switch 上的首次亮相中，道馆馆主和徽章收集是一个受欢迎的回归，但《宝可梦太阳/月亮》的诸岛巡礼的一个元素以道馆挑战的形式交叉进行。这些挑战在与每场道馆馆主战斗之前，通常围绕着一个独特的迷你游戏或谜题展开。

可怜的太阳珊瑚……它的伽勒尔形态反映了现实世界中珊瑚礁的遭遇。

从地面喷出的蒸汽和一个大型齿轮电梯，能将你从城市的一层带到另一层。然后你还可以去到一个田园般的小镇——溯传镇，它位于一座山的一侧，有一个小型的外部市场。所有这些地点以及更多的地方都代表了宝可梦游戏中一些最独特的特点。

在视觉方面，《宝可梦 剑/盾》延续了 Game Freak 的倾向，将其丰富多彩的艺术风格和魅力置于强大的画面之上。游戏本身看起来并不糟糕，但当时很难不将它与其他在任天堂 Switch 上得到高清处理的标志性任天堂品牌相比较，因此很难不对伽勒尔的许多宽阔空间感到失望，这些空间根本没有灵魂。《宝可梦 剑/盾》毕竟是在游戏机发布两年后推出的，然而不管你是喜欢还是不喜欢，你都能感觉到 Game Freak 在考虑宝可梦时，首先考虑的是它是一款

〈下转第 216 页〉▶

极巨团体战

宝可梦一直在寻找让训练家进行合作的方法。在《宝可梦 剑/盾》中，该系列通过所谓的"极巨团体战"破解了这个难题。你可以在旷野地带与其他训练家组成四人小组挑战一个极巨化的宝可梦。

扩展包

尽管大多数主系列作品都是如此，但《宝可梦 剑/盾》并没有得到一个扩展的、独立的第三部作品。相反，Game Freak 继续游戏的故事，引入新的地点，并通过两个独立的 DLC 来扩展图鉴：铠之孤岛和冠之雪原。

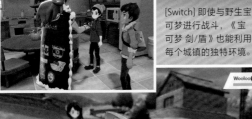

[Switch] 即使与野生宝可梦进行战斗，《宝可梦 剑/盾》也能利用每个城镇的独特环境。

[Switch] 任天堂 Switch 的新增功能让 Game Freak 完全掌控了不同的天气元素。

[Switch] 两个道馆馆主是两个游戏中的专属。《宝可梦 剑》的玩家面对的是彩豆，而《宝可梦 盾》的玩家则与幽灵专家欧尼奥作战。

Allister

You are challenged by Gym Leader Allister!

◀（上接第 214 页）
掌上游戏。

　　幸运的是，任何美学上的缺点都被《宝可梦 剑/盾》更广泛的范围和更多的尝试所弥补了，你可以进入一个新的类似开放世界的区域，即旷野地带，摆脱了僵硬的路线结构。在这里，你第一次在宝可梦主系列游戏中完全控制了镜头角度，你可以自由地在草场上漫游，寻找新的宝可梦，使你的队伍更加多样化。这一片广阔的、不间断的景观被分割成了不同的部分，在其中大部分地方你都可以捕捉到几种独特的宝可梦，不同区域的天气也不同。

　　令人惊讶的是，在《宝可梦 剑/盾》的故事中，你很早就被推入了旷野地带，虽然那些喜欢填充宝可梦图鉴的人将会欣赏这种无意义的方法，但你很可能会碰到你还无法打败的、过强的宝可梦。即便如此，在旷野地带里自由自在地游荡也是一种令人耳目一新的变化，有助于动摇宝可梦的其他严格的故事模板。不过，这些片段的表现可能会显得平淡无奇，比如突然出现的天气转换，以及每当你联网后进行捕捉时宝可梦的突然弹出和帧率的降低都证明了这一点。

　　尽管旷野地带有很多缺点，但你可以看出 Game Freak 的想法是非常到位的。当转移到新的主机时，这个老开发商显示了自己勇于尝试新事物的一面。虽然《宝可梦 剑/盾》的在线功能没有带来最可靠的体验，但当你和其他训练师发现了一个巢穴，并

试图在全新的极巨团体战中捕获极巨化的宝可梦时，你将不会有任何挫败感。

在《宝可梦 剑/盾》中，极巨化首次亮相，取代了超级进化的概念（首次在《宝可梦 X/Y》中引入），使每只宝可梦都能变大并变得更强大——这不再只是少数宝可梦的权利。这两个概念之间的主要区别是，极巨化的宝可梦不再能无限期地享受提升 HP 和 PP 的好处。相反，这种形态将只持续 3 个回合，你需要考虑在什么时候让宝可梦极巨化比较合适，这是一个额外的策略。你是立即动手、努力尽早压倒对手，还是等待他们爆发并与他们的极巨化宝可梦抗衡？选择权在你。

如果你觉得只是看着你的宝可梦变得像道馆那么大还不够，《宝可梦 剑/盾》引入了一个额外的机制，称为超极巨化。事实上，这更符合玩家对超级进化的期望：在它们暂时受益于超极巨招式的使用和增强的力量输出的同时，它们的外观也会产生极大的变化。能够进行超极巨化的宝可梦包括第一世代的主力，如卡比兽、伊布和皮卡丘，以及以欧路普、铝钢龙和长毛巨魔等新成员。这些新鲜的概念，以及极巨团体战和旷野地带，都表明 Game Freak 的意图是真正展示宝可梦第八世代的高清画面。

《宝可梦 剑/盾》的基础对于陪伴了该系列长达二十年的玩家来说可能是显著的，但 Game Freak 显然有意愿进行更新，至少是以渐进的方式。例如，随机战斗不再那么随机了。游戏从《宝可梦 Let's Go！皮卡丘 /Let's Go！伊布》中得到启发，野生的宝可梦会以明雷的方式出现在世界中，让你可以轻松避开随处可见的蛇纹熊或偷儿狐。然后，在与传统的道馆馆主战斗之前还有一些小的挑战，在这些挑战中，你经常要解决一个难题或完成一个基本任务，才有机会赢得徽章。在《宝可梦 剑/盾》中，几乎每一个公式化的元素都被简化了，这意味着教程部分的速度大大加快，而且不再强调某些项目。《宝可梦 剑/盾》的一个较有争议的方面是没有一个完整的图鉴。这

You know I don't lose battles, Raihan!

[Switch] 在故事的早期，你会认识伽勒尔的冠军丹帝。你知道他肯定是有实力的，因为他有一只喷火龙。

是宝可梦粉丝争论的一个主要问题：这是第一次在一个主系列游戏中，你只能捕捉迄今为止引入的部分宝可梦。当然，伽勒尔将引入 81 种新的宝可梦，但游戏总共引入了 801 种宝可梦，最终只有 400 种能传送到《宝可梦 剑/盾》中，这表明许多粉丝的最爱无法进入新游戏。即使是新的御三家炎兔儿（火）、敲音猴（草）和泪眼蜥（水）也无法进入新游戏，一些人难以接受这一事实。

《宝可梦 剑/盾》的扩展包在 2020 年一经推出，经常提到的"Dexit"就不再是问题了。虽然离突破 800 大关还很远，但《铠之孤岛》和《冠之雪原》增加了宝可梦的总体数量，并创造了另一个先例，因为宝可梦取消了传统的资料片，而采用了更现代的概念：DLC，这在以前对 Game Freak 来说是陌生的。在两个扩展包中，在基本游戏的基础上增加了 200 多种以前的宝可梦，并让你前往取材于苏格兰和马恩岛的新地区来继续《宝可梦 剑/盾》的故事。这可能花了不少时间，但第八世代终于成为一个完整的游戏。

就其所有少量的补充和细微的调整而言，《宝可梦 剑/盾》让玩家感到满足但仍让玩家有了更多期待，它将因此被载入史册。虽然它在现代游戏环境中加强了经典套路的作用，但它最终未能达到其他过渡到 Switch 的经典任天堂品牌所设定的高标准。这毕竟是一个围绕着进化的概念建立起来的品牌，然而减少的宝可梦图鉴、乏善可陈的视觉效果和发展不足的旷野地带在一定程度上说明了成品的效果与其初心背道而驰。然而，《宝可梦 剑/盾》的成功之处在于给 Game Freak 上了一课，我们希望工作室把这一课带到未来的宝可梦世代中。

舞姿镇

舞姿镇的特色是有高耸的树木和发光的蘑菇。这里有房屋和道馆，但大多数人在树干之间安家。

机擎市

机擎市展示了伽勒尔现代工程的奇迹，它完全由蒸汽驱动，显示了该地区的工业革命成果。齿轮电梯和高高的砖墙令人惊叹。

化朗镇

说到宝可梦的起始地点，化朗镇就像它们一样古朴。它的人口可能只有 5 个人，但这个农业镇风景如画，在这里你会遇到最好的朋友。

来自伽勒尔的问候

短暂巡视一下取材于英国的地区

宫门市

宫门市是伽勒尔的中心枢纽，直接取材于英国首都。它是宝可梦中出现过的人口第二多的城市，仅次于卡洛斯的密阿雷市。

水舟镇

水舟镇是一个港口城市，有几个市场摊位和著名的"防波亭"海鲜餐厅，你可以到这里来挑战水属性道馆馆主。

创立社群

**在这 25 年中，宝可梦获得了大量的追随者，
他们继续自豪地为宝可梦摇旗呐喊。
我们来看看这个粉丝团的一些亮点**

撰稿人：德鲁·萨姆

宝可梦总是包含"与他人分享"的元素。当田尻智做游戏的想法在脑海中形成时，他受到了 Game Boy 的联机线的启发，想象着玩家使用设备互相交换宝可梦。任天堂采纳了这一想法，并通过将游戏分成两个"版本"来加以发展，每个版本都有专属的宝可梦，如果你想成为最优秀的人并收集所有初代宝可梦，你就必须与他人进行合作。这种设计使宝可梦成为形成社群的完美平台。

从电子游戏延伸到动漫、卡牌等领域，该系列游戏俘获了全世界的心，在千年之交，宝可梦的粉丝无处不在。正如田尻智所设想的那样，朋友们会用游戏机进行交换和战斗，卡牌爱好者会在当地的比赛中相互交换和对决，动漫迷们会涌入电影院观看《超梦的逆袭》等影片，而且这些小圈子往往会相互交叉。

互联网的发展将各社群连接起来，形成了"宝可梦热"的巨大载体。在互联网中，粉丝网站成为这些社群的支柱。今天，像 Serebii 和 Bulbapedia 这样的网站是所有宝可梦爱好者的站点，但在 21 世纪 00 年代早期，可以说，这些网站表现得更"谦虚"。也就是说，这些网站可以让人们轻松地聚集在一起交流技巧和策略，组织聚会，甚至上传游戏的"改版"。

这些改版是 ROM 黑客的产物：敢于创新的程序员通过改变电子游戏和某些元素来制作自己的版本。从法律上讲，它是灰色地带，而且任天堂公开反对，然而，这并没有阻止粉丝们低调地推出他们的宝可梦游戏。在 21 世纪 00 年代早期，Koolboyman 的《宝可梦 棕》开始出现在网站上，并成为了硬核宝可梦粉

丝的必玩之作。它是当时最雄心勃勃的宝可梦改版之一，创造了新的地区和故事——后来的版本甚至增加了新宝可梦。其他值得注意的改版随后出现，如《宝可梦 橘》，玩家在动画系列中的橘子群岛冒险，以及《闪亮金》，是在《宝可梦 火红/叶绿》引擎中重制的第二代游戏。在打击同人游戏和捍卫其知识产权时，任天堂已经变得越来越果断，一旦这些项目出现，任天堂就会立即发布版权声明。值得注意的是，《宝可梦 铀》在 2016 年发布后不久就被任天堂律师迅速拿下。不过，这并没有阻止 150 万热切的玩家在最后它被删除之前下载它。

虽然在法律上模糊不清的圈子在地下蓬勃发展，但更多的"官方"渠道也在蓬勃发展。无论你平时看什么东西，竞争性的比赛都是一个奇观，而宝可梦竞争性的卡牌游戏和游戏中对战斗的关注，使其很好地适应了这种媒介。2002 年，威世智在西雅图举办了宝可梦卡牌游戏的第一次官方世界锦标赛，迪伦·奥斯汀和明迪·兰基获得了冠军，令人称道。在卡牌游戏的所有权转移到宝可梦公司后，锦标赛恢复了，并最终与电子游戏的竞技等级相结合。甚至格斗游戏《宝可拳》和《宝可梦 GO》也分别在 2015 年和 2019 年被纳入其中。

说到《宝可梦 GO》，这个以世界为中心的收集游戏催生了它自己的繁荣的子社群。由于它的广泛流行和对在现实世界中捕捉宝可梦的关注，当地的团体在 Facebook 等社交媒体上涌现，组织聚会，培养友好的团队，并动员认真的训练师进行团体战。虽然你今天不会再看到像数百人在纽约市中央公园踩点寻找水伊布的景象，但《宝可梦 GO》仍在继续发展，这主要归功于其忠实的粉丝群和本地子社群的"军团"。

宝可梦的非凡之处在于它的多面性，它的粉丝们也反映了这一特征。2014 年 2 月，Twitch 玩转宝可梦首次出现在直播平台上，这是宝可梦创新的一个绝妙例子。这个特别的直播运行了一个模拟器版的《宝可梦 红》，从 Twitch 的聊天功能中获取指令来控制游戏。随之而来的各种无法预测的状况很快就大受欢迎，热心的观众创造了

原画、故事和策略。就在他们踏上奇怪的、经常令人困惑的冒险之旅的两个多星期后，Twitch 击败了四天王，但这并不是结束。Twitch 玩转宝可梦至今仍在运行，其内容是各种主系列宝可梦游戏、衍生作品和 ROM 改版。

在其 25 年的历史中，宝可梦已经从电子游戏衍生出玩具、动漫、卡牌游戏、电影和其他更多的东西，而其粉丝一直保持着忠诚并为之付出心力，就像他们第一次遇到皮卡丘，攥着一张稀有的闪亮卡片，或者打开一集动画时一样。这里讨论的作品是这个社群的热情和创造力的证明，它们与宝可梦品牌本身一样至关重要。

创立社群实验品

来自宝可梦社群的古怪和奇妙的发明

Nuzlocke 挑战

这是一个很流行的新挑战，你可以在任何主系列宝可梦游戏中尝试。规则主要有两个：（1）任何在战斗中倒下的宝可梦都被视为"死亡"，必须放生；（2）你只能捕捉你在每个区域遇到的第一只宝可梦。

《宝可梦 棕》

第一个值得注意的宝可梦 ROM 改版游戏，采用了《宝可梦 红/蓝》的引擎，是一个有新的故事、地区和游戏的改版。随着时间的推移，《宝可梦 棕》已经更新，涵盖了较新的世代并纳入了新的属性。它的创造者 Koolboyman 已经创造了两个续作：《宝可梦超火红》和《宝可梦 棱镜》。

Twitch 玩转宝可梦

这个迷人的实验在 2014 年吸引了众多粉丝，收看游戏直播的人们通过在 Twitch 的聊天窗口中发出指令来通关《宝可梦 红》。整个亚文化由此产生，有独特的知识和圈内笑话，最臭名昭著的是"贝壳大人"——贝壳化石被意外选中，然后社群开始膜拜它。

水跃鱼

互联网的意志是很难预测的，在 21 世纪 00 年代中期，《宝可梦 红宝石/蓝宝石》的水属性御三家成为了无数事件中的主角。为什么？谁知道呢。值得注意的是，两个水跃鱼连续数小时重复叫自己的名字的视频在《宝可梦 GO》社群日得到了 Niantic 公司的认可。

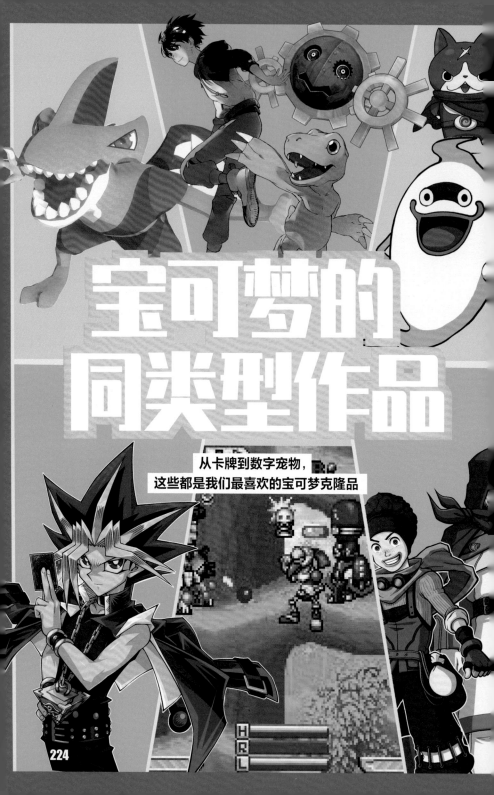

宝可梦的同类型作品

从卡牌到数字宠物，
这些都是我们最喜欢的宝可梦克隆品

　　宝可梦一夜成名。这些游戏在日本首次亮相时就大获成功，而当该系列游戏在 20 世纪 90 年代末进入世界其他地区时，这种超级明星的地位也随之传到了西方。那时，宝可梦在电子游戏、电视屏幕、卡牌游戏等媒介中有很高的地位；你似乎每天都会以各种方式接触到宝可梦，这令许多公司艳羡。

　　在 20 世纪 90 年代末和 21 世纪 00 年代初，一种名为"怪物战斗"的新热潮到来了。其中一些新游戏与宝可梦有相似之处，很明显，其他公司想从任天堂和 Game Freak 那里分一杯羹。随着宝可梦的流行，许多竞品纷纷涌现，试图挑战这个受人喜爱的系列游戏的全球统治地位。许多人没有尝试像宝可梦那样马上全面地侵入媒体，而是（有些人可能会说是明智的）专注于电子游戏，或一个动画系列，甚至一个卡牌游戏，然后延伸到其他前沿领域。

　　虽然一部分竞争者失败了，但许多人创造了属于自己的成功故事。像《数码宝贝》《游戏王》《妖怪手表》这样的品牌深受人们喜爱，而且可以说，如果宝可梦没有变得如此受欢迎，亚古兽、黑魔术师和地缚猫这样的角色就不会存在。在接下来的几页中，我们将探讨世界上一些值得注意的宝可梦竞品，看看它们如何也达到任天堂旗下的宝可梦那样的高度。

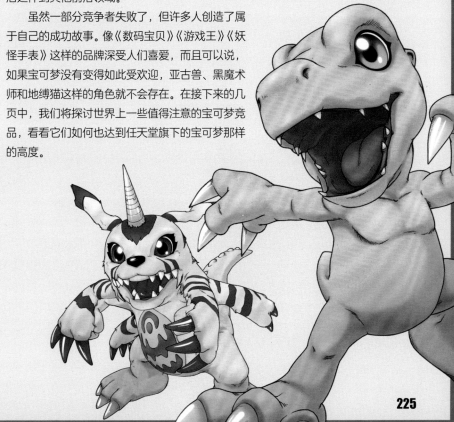

《数码宝贝》

　　《数码宝贝》最初受拓麻歌子的启发，于 1997 年推出，是一种显示由数据组成的虚拟宠物的设备。玩家可以与它们玩耍，让它们战斗。玩家一开始会有一个具有基本攻击能力的"幼年期"生物，玩家可以训练它，使其变得更加强大。游戏机在第一年就在全球销售了 1400 万台，直到 1999 年，以此为基础的游戏《数码宝贝 世界》和动画《数码宝贝大冒险》推出，数码宝贝系列才真正获得发展。由万代和东映动画制作的这部动画讲述了被传送到数码世界的 7 个孩子的故事。这片土地是数码宝贝的家园，数码宝贝由数码蛋孵化而成，可以在多个阶段的进化形态中来回进化，其名字总是以"兽"结尾。孩子们都有了各自的数码宝贝，在他们的数码暴龙机的帮助下，他们知道了自己是被选召的孩子，必须从一个邪恶的生物恶魔兽手中拯救数码世界。

　　这部动画很受欢迎，推出了 8 季，18 部电影，10 部漫画，50 多个电子游戏，涉及多种类型，如生活模拟、集换式卡牌游戏、冒险、赛车和战略等。目前，总共有超过 1400 种数码宝贝，而且还会继续增加！

不可不玩的……
《数码兽传说：网络侦探》
PlayStation 4, PlayStation Vita, PC, 2015

　　我们在这里提到的游戏基本都有传统的收集怪物和对战游戏的特点，但是《数码兽传说：网络侦探》的核心是像侦探一样解决关键谜团，而不是像通常那样以数码宝贝为核心。

《腾兽》

想象一下，有一片巨大的群岛需要探索，有 100 多种叫"腾兽"的生物可以结交和捕捉，你在旅途中可以与其他玩家进行战斗和交换，以及需要击败 8 个道馆馆主。听起来很熟悉吧？不，这不是宝可梦，这是《腾兽》，一个尚未完全推出的大型多人游戏，其灵感来自我们最喜欢的宝可梦系列的机制和设计。

腾兽是用腾兽卡捕获的，而腾兽图鉴中存放着你迄今为止捕获的所有生物。西班牙开发商 Crema 向宝可梦游戏的粉丝们保证，虽然有些机制是相似的，但他们的游戏有更多不同的变化。《腾兽》的核心是在线和大规模多人游戏功能，以此在自己和它的灵感来源宝可梦之间划出了一个很大的鸿沟。在整个冒险过程中，无论是在一开始穿越空降群岛的时候，还是在后来的游戏过程中，玩家都能够在游戏内看到彼此，并进行聊天。由于这是一款 MMORPG（Massive Multiplayer Online Role-Playing Game，大型多人在线角色扮演游戏）（类似于《魔兽世界》《命运》《最终幻想 XIV》），因此该游戏也承诺会定期更新内容，包括新的活动、任务、化妆品和腾兽。

腾兽最初在 Kickstarter 上（一款在线众筹平台）亮相，资金一部分是众筹，另一部分由 Humble Bundle 提供。与只在任天堂游戏机和智能手机上发行的宝可梦不同，《腾兽》今后也会在多种机器上登陆。该游戏先在 PC 和 PS5 上发布，将于 2021 年晚些时候在 Xbox S 系列/X 系列和任天堂 Switch 上发布。

Jibanyan　　　Cadin　　　Slush

《妖怪手表》

　　日本的民间传说中有很多超自然的怪物和神明，被称为妖怪，《妖怪手表》正是从这些生物中获得了灵感。

　　由 Level-5 开发和发行的《妖怪手表》于 2013 年推出，在游戏中玩家扮演天野景太或木灵文花，在树林里找到一个叫威斯帕的精灵。威斯帕自称是"妖怪管家"，他给了玩家妖怪手表，使玩家有能力看到在世界各处的隐形怪物。威斯帕向玩家传授了关于妖怪的所有知识，玩家在此过程中可以寻找纳入团队的友好妖怪，并可以试图与统治世界的坏妖怪作战。

　　2014 年动画一经播出，《妖怪手表》在日本的发展就势头迅猛。这部动画超过了宝可梦的电视收视率排名，并被称为"宝可梦杀手"，而电子游戏也受益于人气的激增，多出了数十万份销量。

　　它的续作《妖怪手表 2》也取得了类似的成功，第一年在日本的销量就超过了《宝可梦 欧米伽红宝石 / 阿尔法蓝宝石》，并在 2015 年赢得了日本游戏大奖。它还是有史以来第十畅销的任天堂 3DS 游戏。《妖怪手表》在全球范围内发布了 3 款游戏，第四款游戏还没有在西方进行本地化，还有一些衍生游戏和应用程序、6 部漫画和 3 个动画系列。与提到的其他游戏相比，《妖怪手表》是一个较新的受宝可梦启发的游戏，目前紧跟宝可梦的步伐。

不可不玩的……
《妖怪手表》
任天堂 3DS，2013 年

　　在这款由 Level-5 公司推出的首部作品中，你会在各种物体中寻找超过 200 个妖怪。你的唯一线索是，镇上的居民表现得有点奇怪，与平时不一样，这暗示着有一个妖怪可能就在附近进行破坏。

《游戏王》

　　1996 年《游戏王》漫画开始连载，该漫画讲述了一个胆小的少年游戏解决了神秘的千年之谜，释放了一个古埃及法老的不可思议的灵魂的故事。法老控制了游戏的身体，经常在各种"影子游戏"中击败恶棍和恶霸。一旦集换式卡牌游戏作为这些"影子游戏"的一部分被引入，漫画的内容就会随着时间的推移而更新，并只关注卡牌游戏方面。

　　然后，《游戏王》在 1998 年推出了动画系列，在西方获得了名气，它只关注集换式卡牌游戏和可以被吸引来决斗的怪兽。该系列的基调普遍较暗，并更多地提到死亡和暴力（在西方称为角色被"送入墓地"），被认为是更成人化的宝可梦。

　　虽然动画有 224 集，催生了多个衍生系列和少量的动画电影，以及 50 多个电子游戏，但实体集换式卡牌游戏才是该系列的最大亮点。自 1999 年首次亮相，截至 2021 年，全球估计已售出 350 亿张卡牌，销售额近 100 亿美元。《游戏王》集换式卡牌游戏锦标赛定期在世界各地举行，"决斗者"可以通过官方主办的活动和邀请赛获得排名，他们的目的是在年度世界锦标赛中获得第一名。

不可不玩的……
《游戏王 决斗者的遗产：链接进化》
任天堂 Switch, Xbox One, PlayStation 4, PC, 2020

　　如果你想了解《游戏王》，那么这款游戏是你的理想选择。这款游戏将 20 多年来更新和补充的卡牌都编入了，共有 9000 张卡牌。不论是想进入"卡牌之心"的新玩家，还是想怀旧的老粉丝，每个人都能找到适合自己的东西。

《徽章战士》

在并不遥远的 22 世纪，先进的战斗机器人在它们的人类训练师，即医疗斗士的指导下，在惊心动魄的机器人战斗中相互厮杀。这些徽章战士由 6 个部分组成，包括一个 Medal（机器人的心脏和灵魂）、Tinpet（组装其他部分的骨架）、一个头、一双腿和两只手臂。这就是《徽章战士》与这里介绍的其他作品的不同之处，因为每个部分都决定了徽章战士的不同方面。例如，如果没有头部，徽章战士就无法运作，因为它是储存徽章的地方；手臂决定了攻击力，而腿则决定了徽章战士的移动速度。所有部分都必须发挥作用，才能激活 Medachange，这是一种特殊的攻击，只有一些徽章战士可以做到。

这个系列在日本被称为 Medarot。第一批游戏于 1997 年在 Game Boy 上以两个版本首次亮相，随后的每一个游戏也有两个版本供玩家选择——很像宝可梦游戏。《徽章战士 2》是整个系列中最著名的，在它之后有 3 个续作、一个集换式卡牌游戏和一部动画。在这部动画中，年轻人天领伊健攒够了钱，买了一个叫 Metabee 的徽章战士，它没有徽章，而且已经过时了。当伊健在一条河里偶然发现了一枚徽章时，他使 Metabee 复活了，并最终努力使它成为一名顶级的徽章战士。在 2020 年，《徽章战士》发布了 iOS 和安卓版游戏。

不可不玩的……
《徽章战士 AX: Metabee》
Game Boy Advance, 2002

徽章战士 AX 系列不是典型的角色扮演游戏，没有回合制战斗系统，而是一个动作平台游戏，你可能不太习惯。有趣的是它从未在日本发行过。它只在北美发行，其角色来自动画。

《怪物农场》

在一个遭受灾难的世界里，人类没有能力独自应对灾难，神创造了怪物来帮助他们。随着时间的推移，这些怪物最终被人类用作战争武器，这种做法激怒了神。神随后将它们封存在了古老的、有魔力的圆盘石头中。许多年后，一个部落学会了如何解开这些石头的封印，将这些怪物从石头中释放出来了。在一段时间内，这些怪物与人类和平共处，人类让它们繁殖并养育它们，后来还让它们参加战斗，与其他怪物作战。

《怪物农场》于 1997 年首次作为 PlayStation 的电子游戏发行，专注于怪物繁殖和竞技。由于它的发布时间与宝可梦接近，因此经常被拿来与宝可梦相比较。但《怪物农场》与宝可梦的不同之处在于，怪物像虚拟宠物一样被饲养，类似于《数码宝贝》。你一次只能养少量的怪物，而且必须终生饲养。农场主必须保证它们的健康，且需要有规律地安排它们运动和学习招式，在它们隐退或老死之前发挥它们的最大潜力。

怪物农场系列总共发布了 18 个游戏，最独特的功能可能来自 PlayStation。通过取出游戏光盘并插入不同的光盘，你可以收集独特的怪物。例如，如果你插入《最终幻想Ⅶ》的光盘，那么你会在游戏中收到一个特殊的怪物。

不可不玩的……
《怪物农场 4》
PlayStation 2, 2003

在《怪物农场 4》中粉丝们的最爱回归了，如 Mocchi 和 Golem。游戏还增加了新的功能，如多重繁育和可定制的训练计划。游戏的核心内容仍然是展现怪物的最强实力，确保它们处于最佳战斗状态。

关于 "数艺设"

本书由人民邮电出版社有限公司旗下品牌"数艺设"出品，
"数艺设"社区平台（www.shuyishe.com）为您提供后续服务。

"数艺设"社区平台，为艺术设计从业者提供专业的教育产品。

数字资源附赠宝可梦图鉴壁纸！

微信扫描二维码关注公众号后，输入 51 页左下角的五位数字，
获得资源获取帮助。